人体模特绘画临本

庞 卡◎著

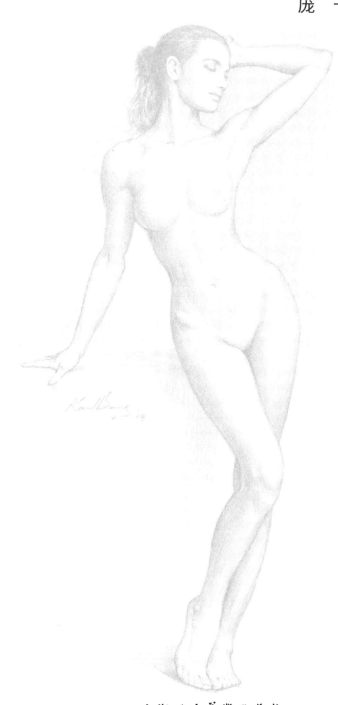

上海人民美術出版社

目 录

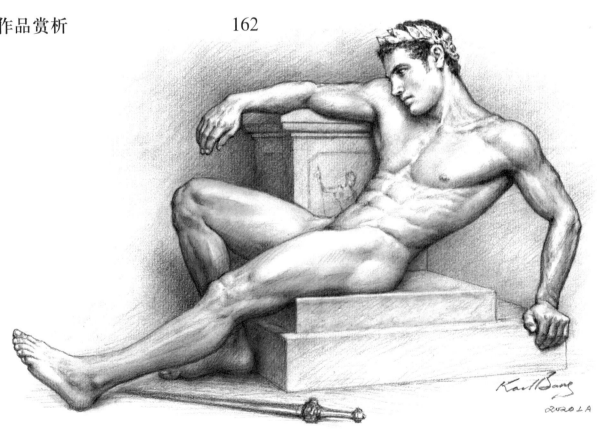

前言

近年来，随着商业、科技的迅速发展，社会大量需要各种美术设计工作者，人体画在平面、时装、电影动漫、游戏娱乐、网络交互等的设计工作中都很需要。很多商业设计人员很早进入职场，没有机会系统学习人体画，更有许多艺考学生无法进入高等美院，没关系，可以自学，这里，就介绍一些我自学与教学画人体模特的经验与心得，给大家参考借鉴。

画人体需要学点解剖知识，要在画人体之前就开始学习。有的同学一听到要学解剖，就先怕困难，其实不必。开始只要简单地粗学一遍，了解人体的大致结构、主要的骨骼与肌肉的名称与形状，慢慢再边画边学边深入，反复几次就能记住了。我最初是在中学健身锻炼时就懂得肌肉的名称与伸屈作用的，现在健身运动很普遍，男女都有参加，建议大家做健身锻炼，可以帮助你学习解剖。

自学的方法很多，我的经验是正式学画最好从临摹开始。张充仁老师从欧洲带回一套铅笔临摹模板，是他学生的必修课程；好的模板可以给学生，尤其给青少年学生，有个明确的规范与目标。我学画就是从临摹方、圆开始，后来临摹解剖图、临摹经典人体画等等，要学啥先临摹啥，经过临摹的画，能理解深刻、体会入微，且不容易忘记。临摹，也是我国传统的、行之有效的学画方法。

近年国内开放，人体模特评比、摄影展览、刊物等也有所兴起，但写生人体模特的机会毕竟还不是很多，即使有机会直接画，具有标准健美身材的模特更难得。就我的经验，没有面对面写生的机会，也完全可以采用其他方法自我学习：解剖石膏像、人体模型、历代经典人体雕塑、人体油画、俄罗斯时代的人体素描、优秀的人体摄影等等，都经了艺术大师对人体的提炼概括，是一种人体美的创造，这些甚至是比画真实人体模特更有效的教材。

美国的高等艺术设计院校早已不画石膏素描，仅保留了人体模特写生的选课，写生限定3~5分钟画一个姿势，一课要画十几张，与国内动辄100小时画一张的长期作业，形成两个极端的对比。就我的教学经验觉得：开始练习，为了要求每张画都能达到课程目标，不必限定时间，熟练后，一定要求快速，做到又快又好。

在临摹人体画、画人体照片或写生人体模特时，都要结合学到的解剖知识，要画出、要强调、要夸张人体的解剖特征，特别是姿态与主要关节的特征。我的信念是"画人体就是在画解剖"。至于表现形式，我主张不要太复杂，只需运用铅笔线条的粗细深浅，再加少许投影，画出人体的立体与质感，画出人体美感就足够了。

书中的人体画，有我学画时的习作，也有发稿前赶画的急就章，前后年份相隔超过一甲子，表现形式、用笔方法也都参差不齐，其中谬误不足之处很多，还望指正、包涵、见谅！

<div align="right">庞卡，2020 年 8 月于洛杉矶</div>

骨骼肌肉示意图

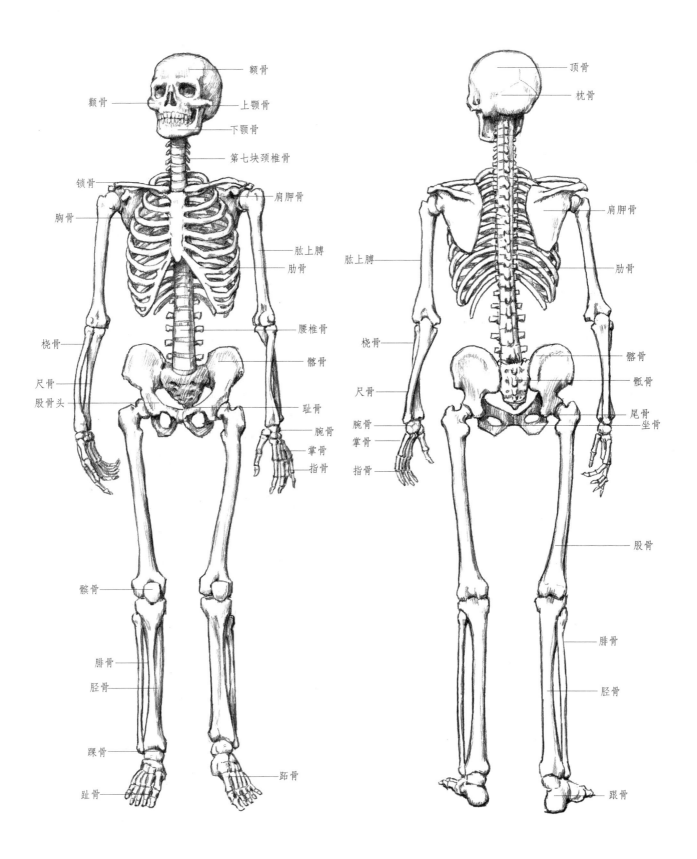

额骨
上颚骨
下颚骨
第七块颈椎骨
额骨
锁骨
肩胛骨
胸骨
肱上膊
肋骨
腰椎骨
桡骨
髂骨
尺骨
耻骨
股骨头
腕骨
掌骨
指骨
髌骨
腓骨
胫骨
踝骨
跖骨
趾骨

顶骨
枕骨
肩胛骨
肱上膊
肋骨
桡骨
髂骨
骶骨
尺骨
尾骨
坐骨
腕骨
掌骨
指骨
股骨
腓骨
胫骨
跟骨

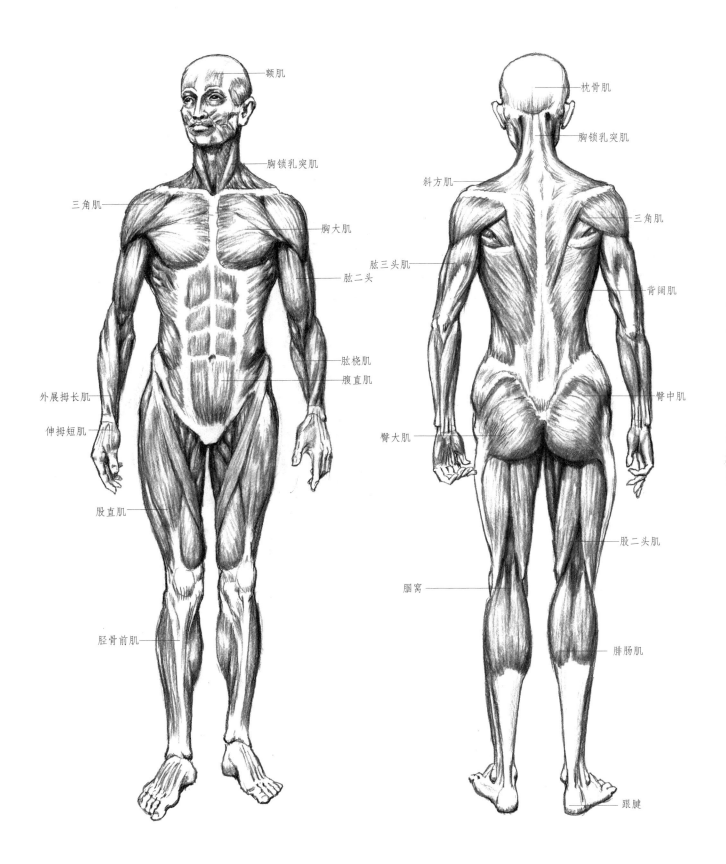

额肌

胸锁乳突肌

三角肌

胸大肌

肱二头

肱桡肌

腹直肌

外展拇长肌

伸拇短肌

股直肌

胫骨前肌

枕骨肌

胸锁乳突肌

斜方肌

三角肌

肱三头肌

背阔肌

臀中肌

臀大肌

股二头肌

腘窝

腓肠肌

跟腱

立 姿

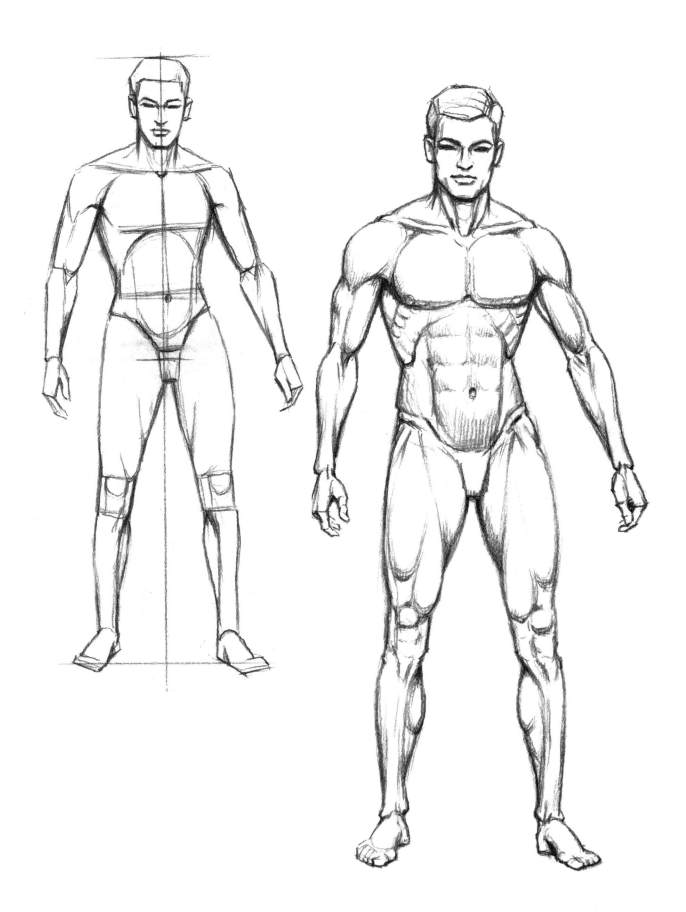

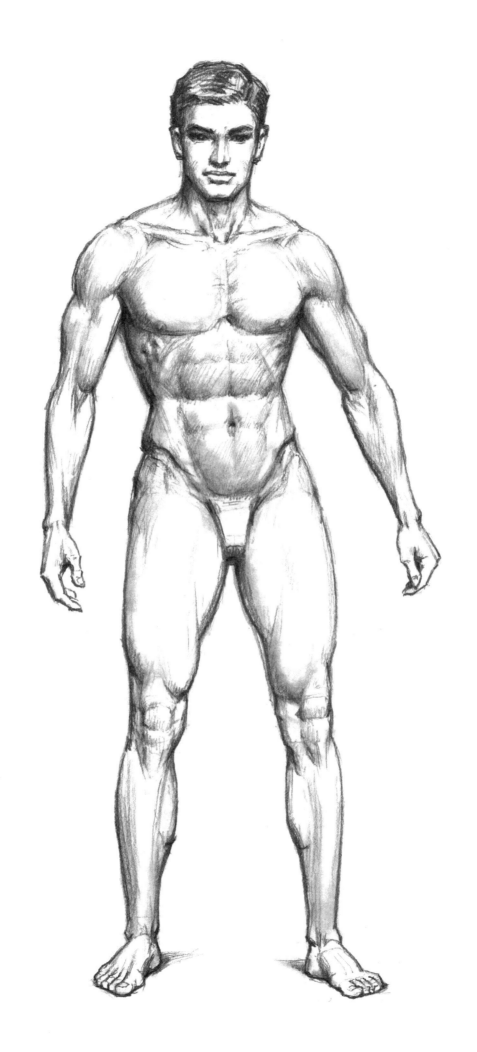

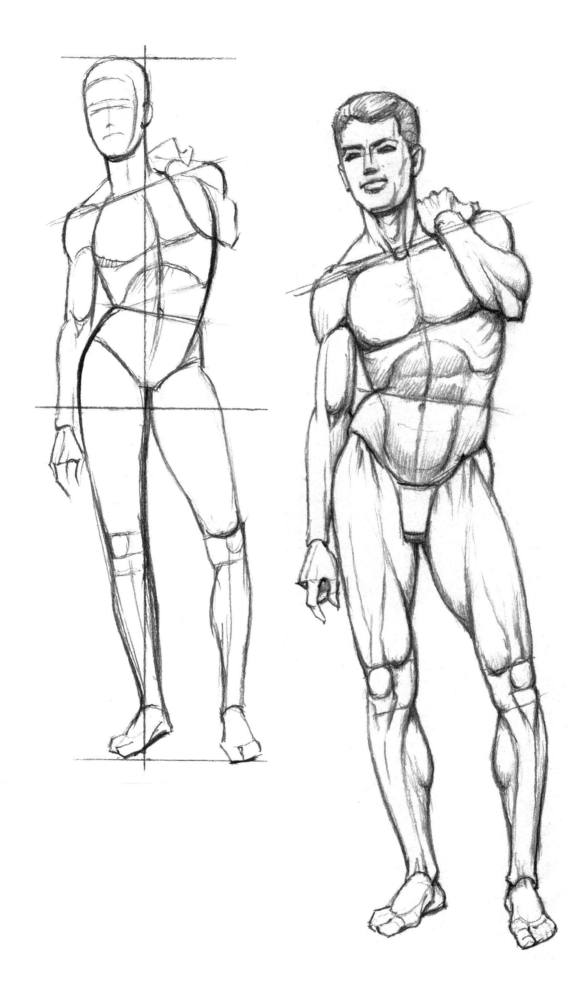

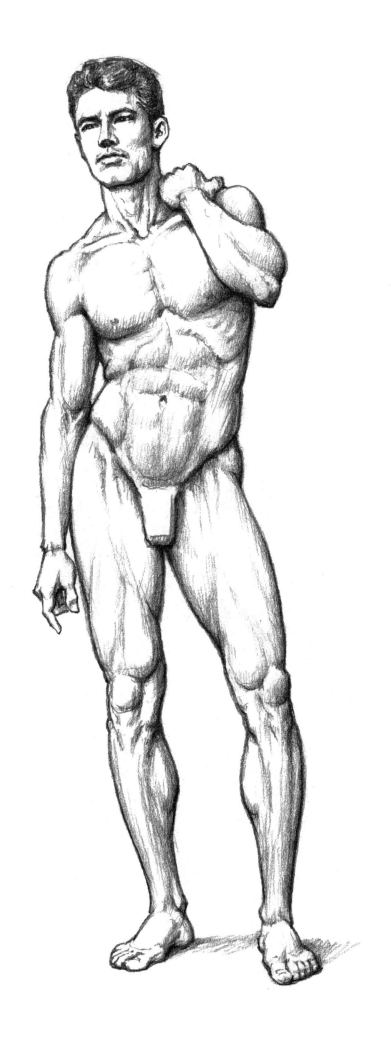

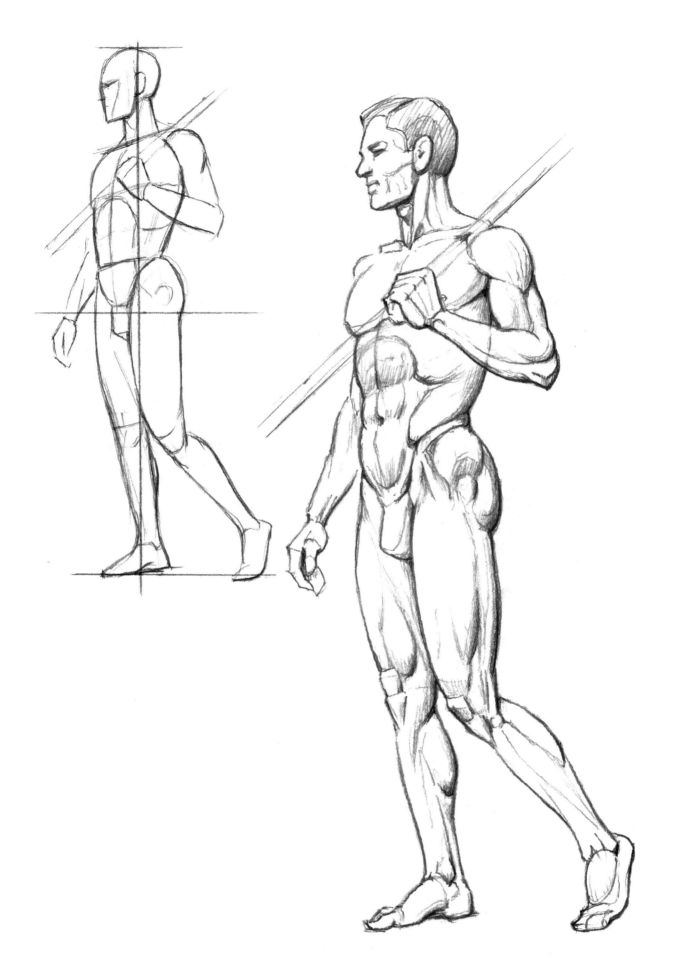

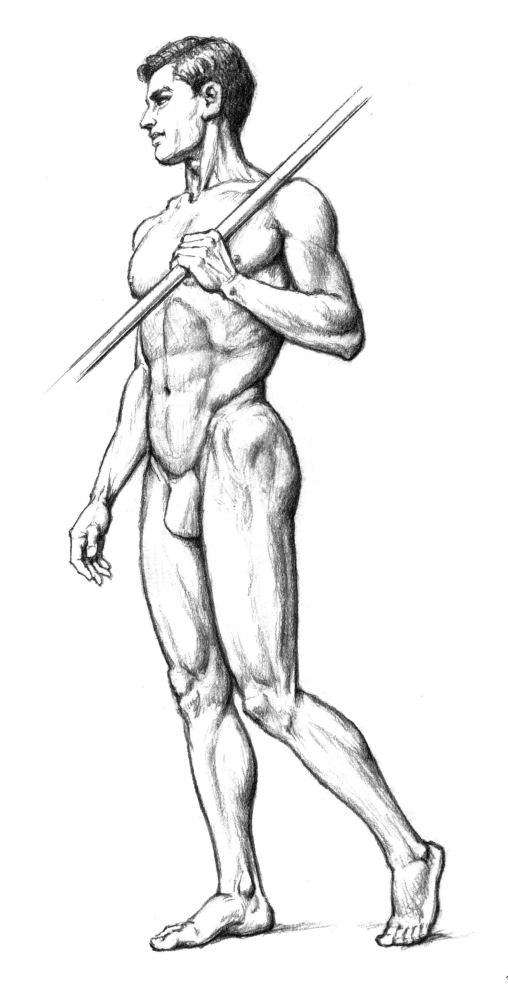

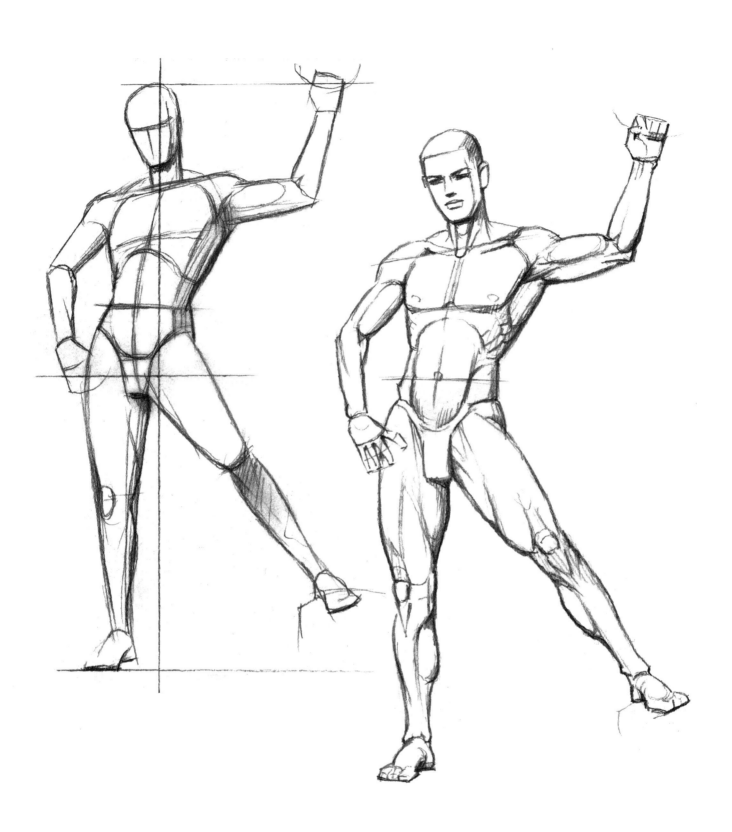

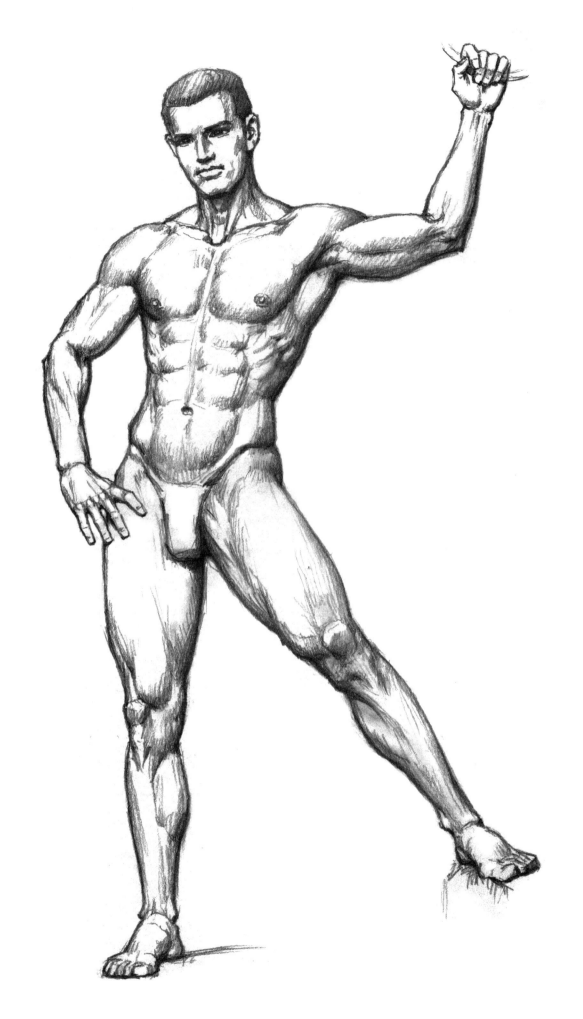

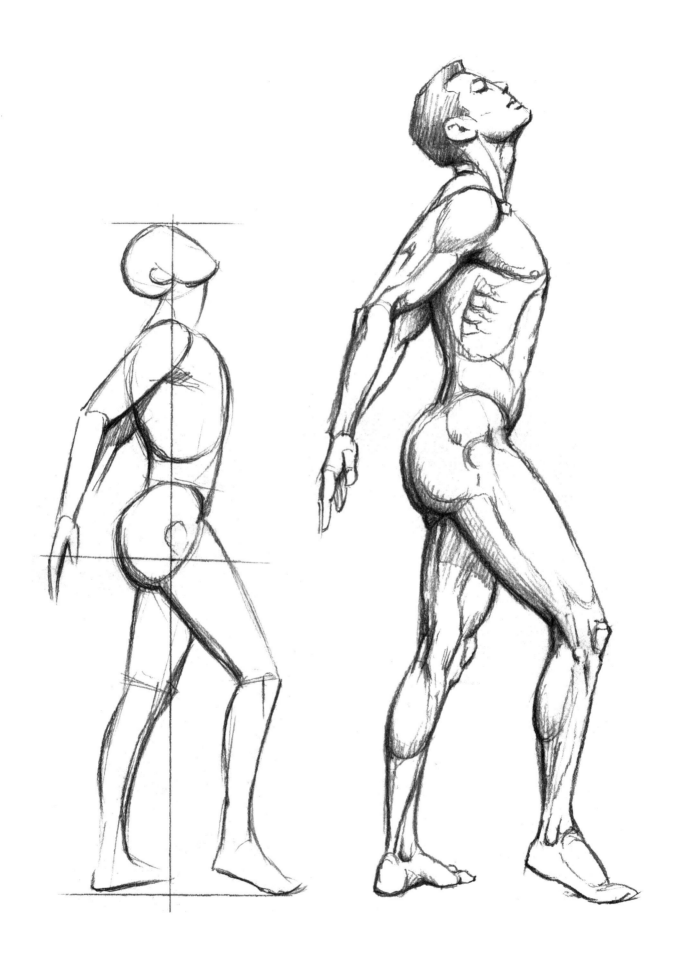

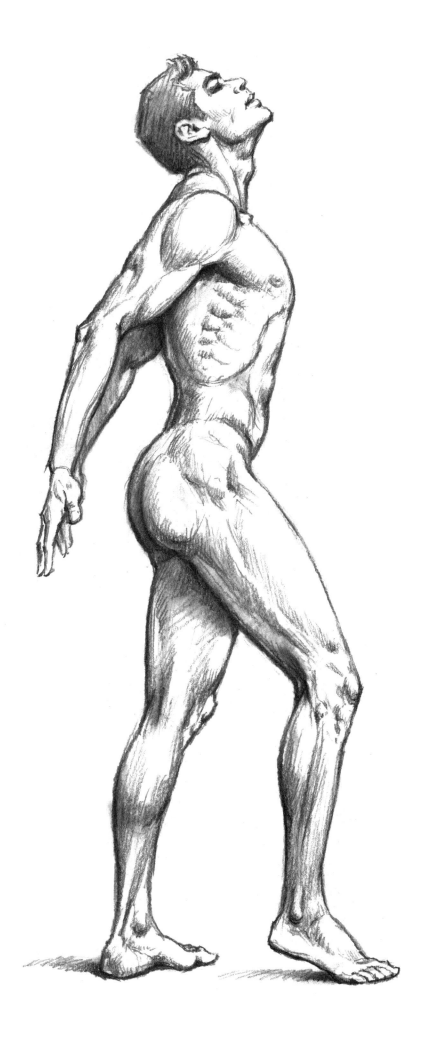

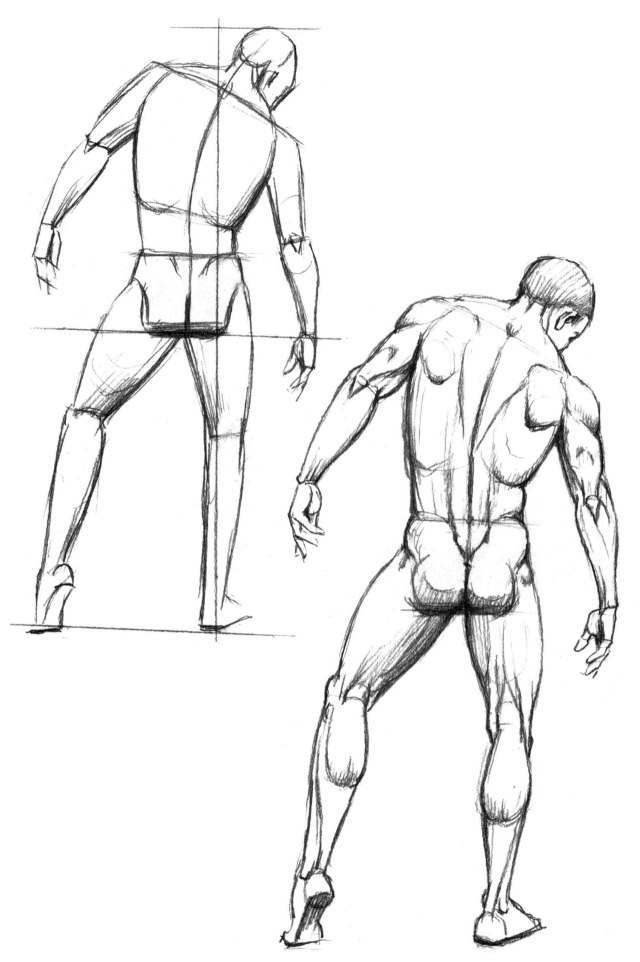

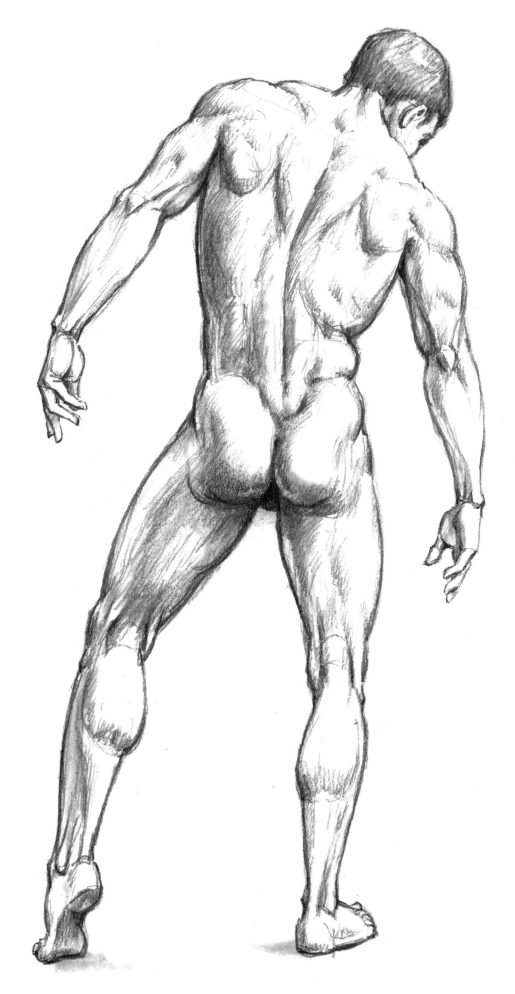

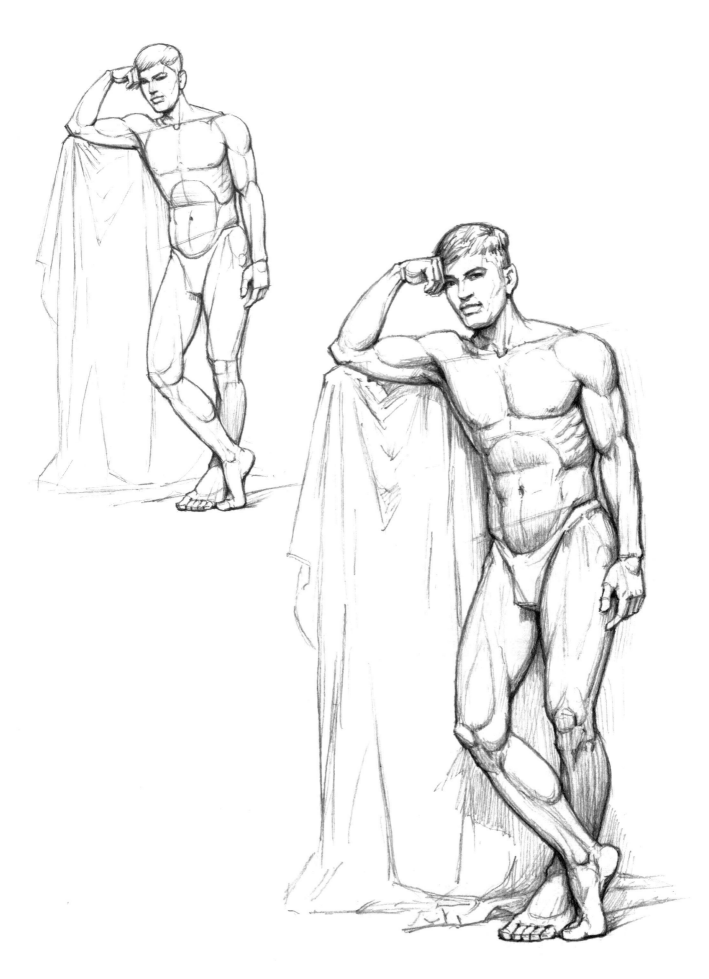

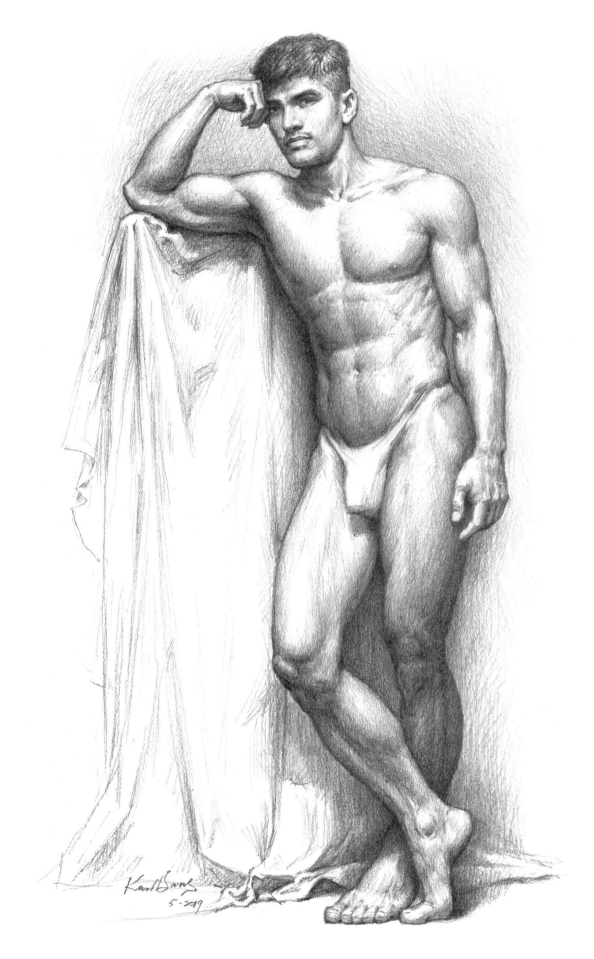

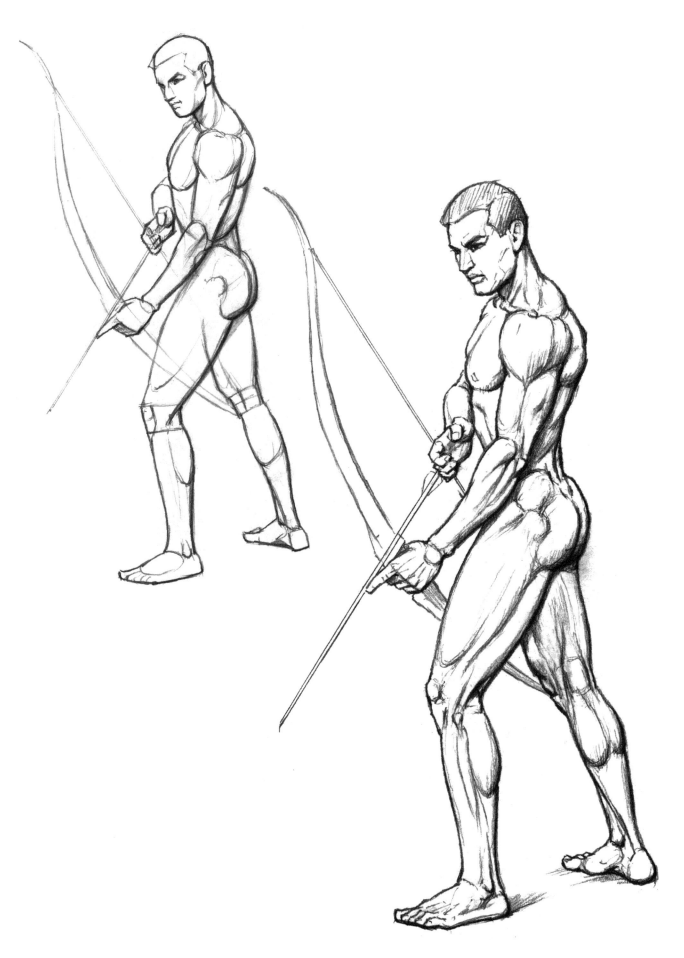

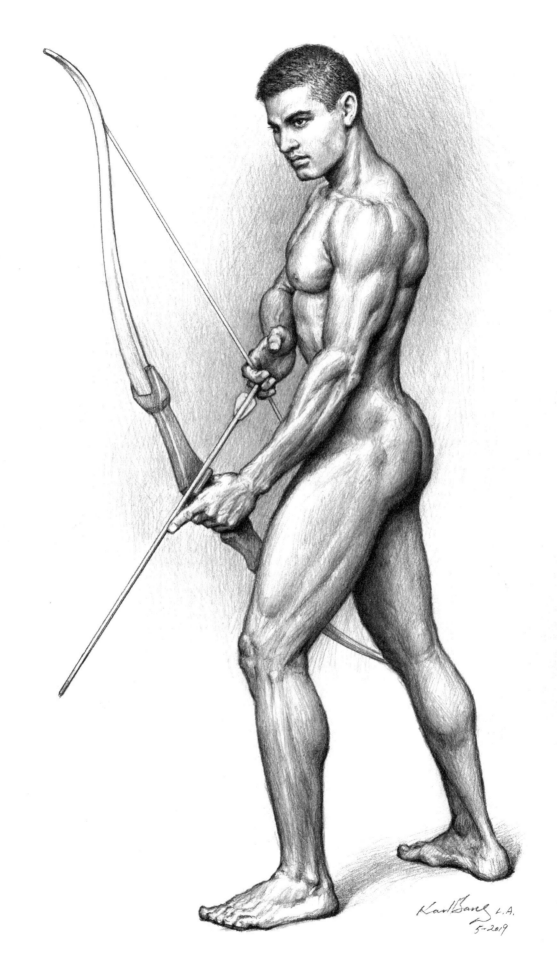

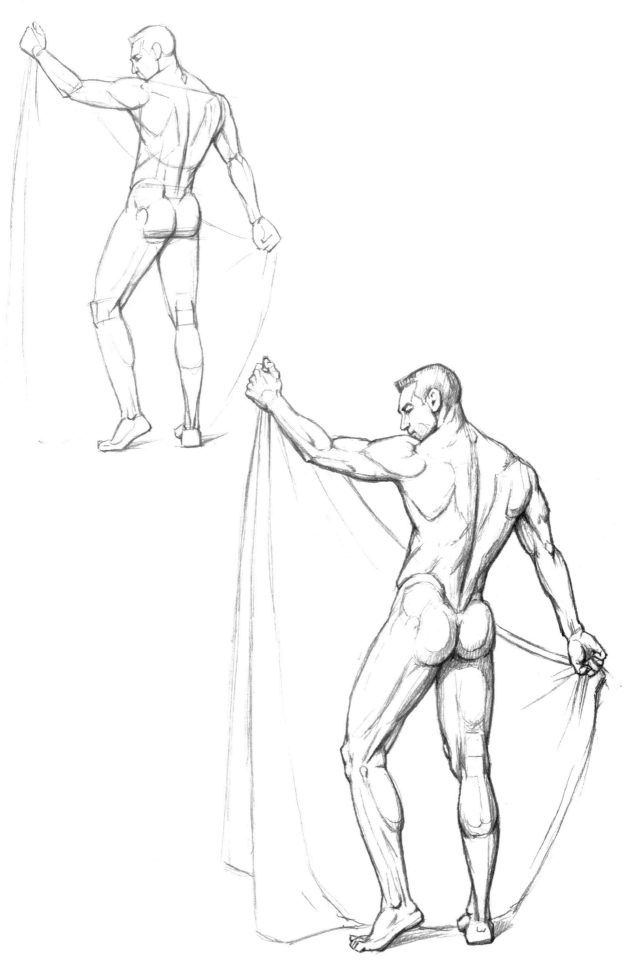

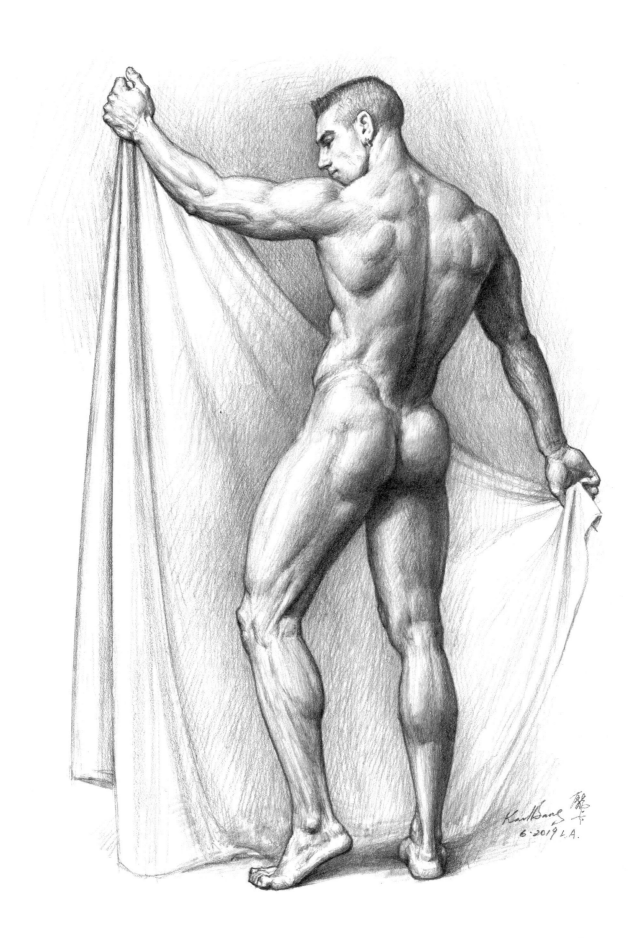

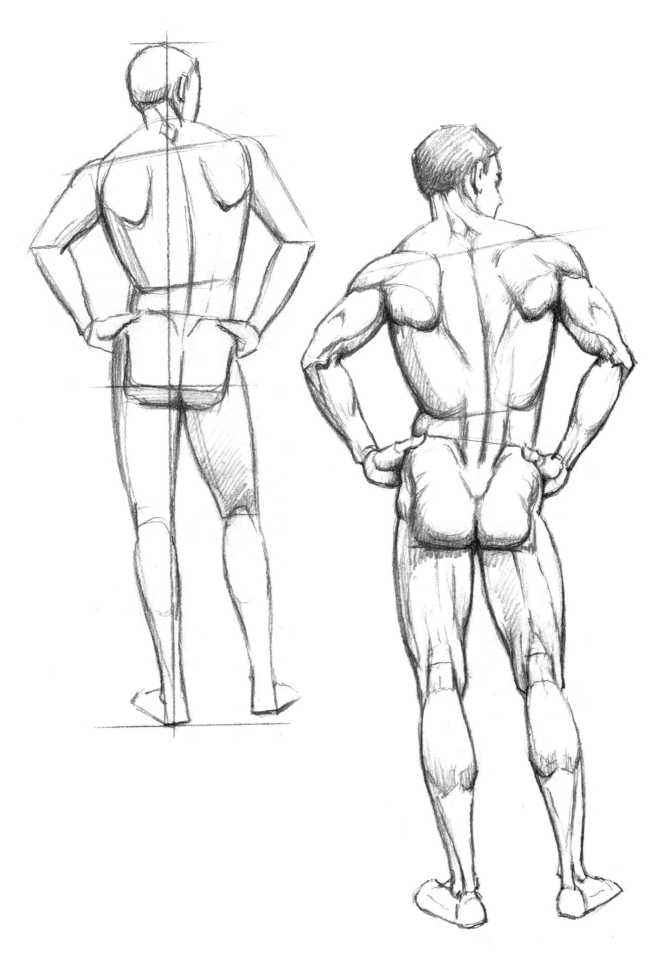

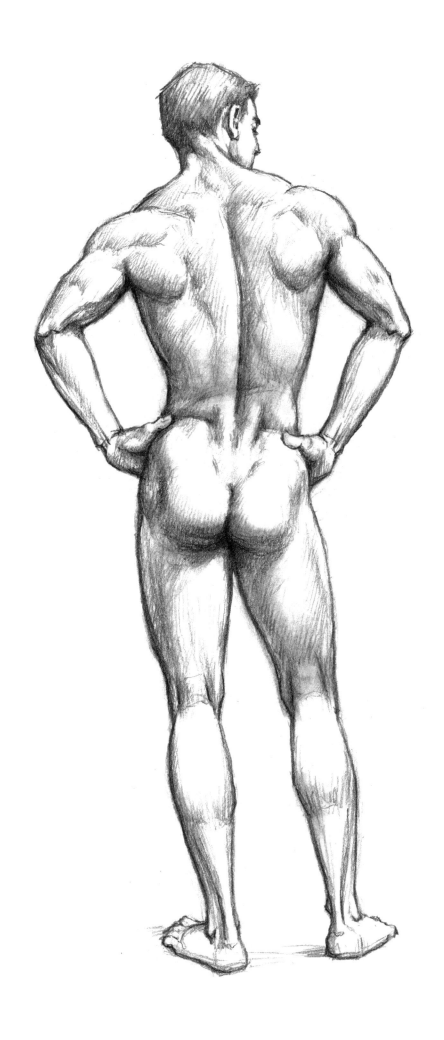

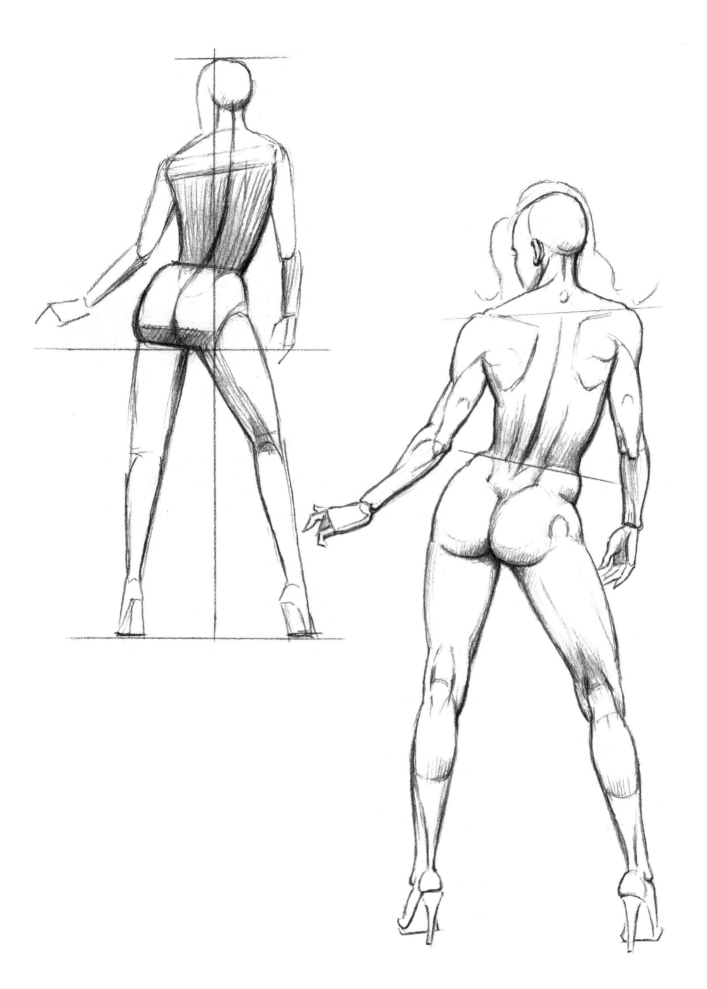

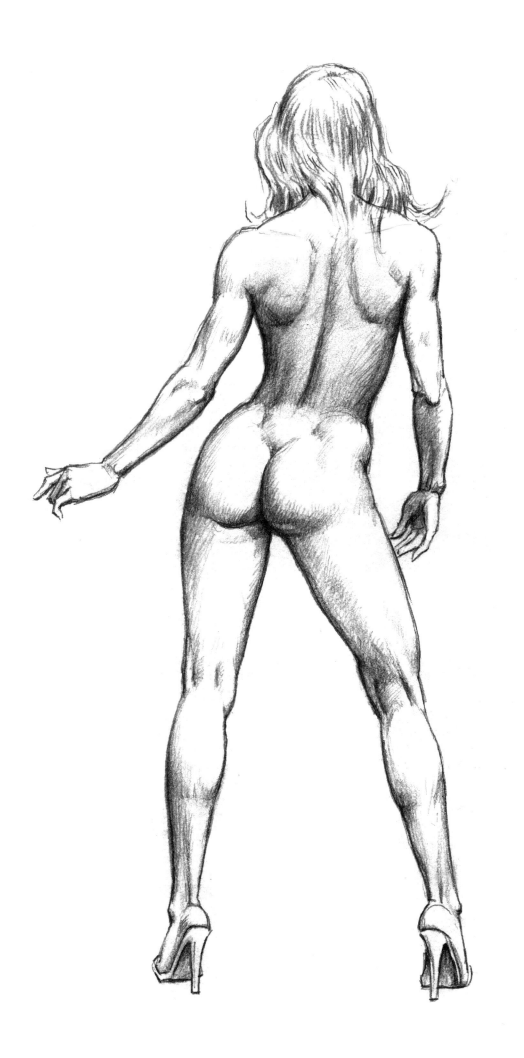

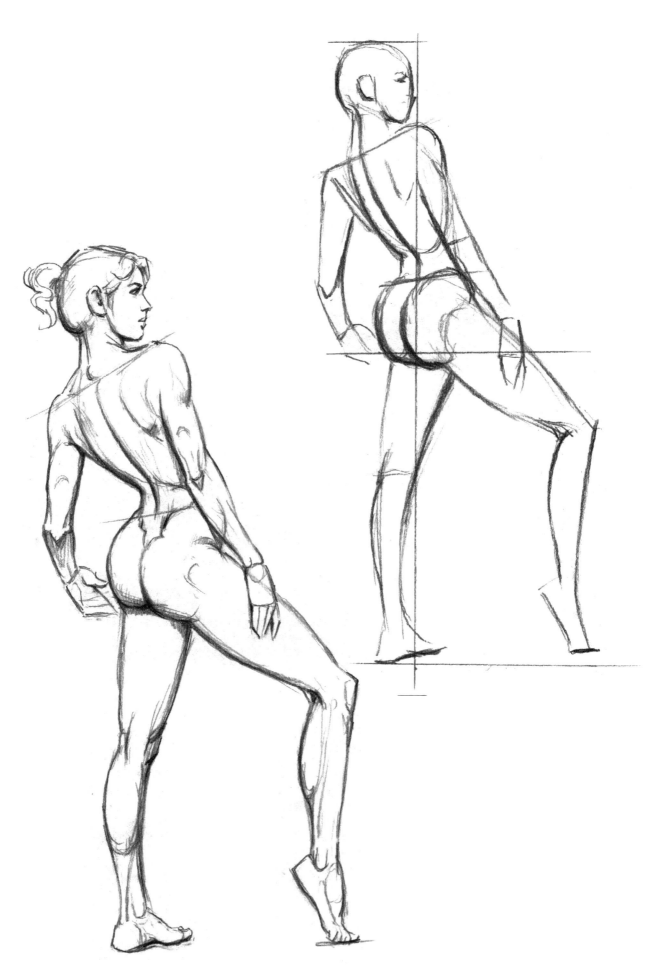

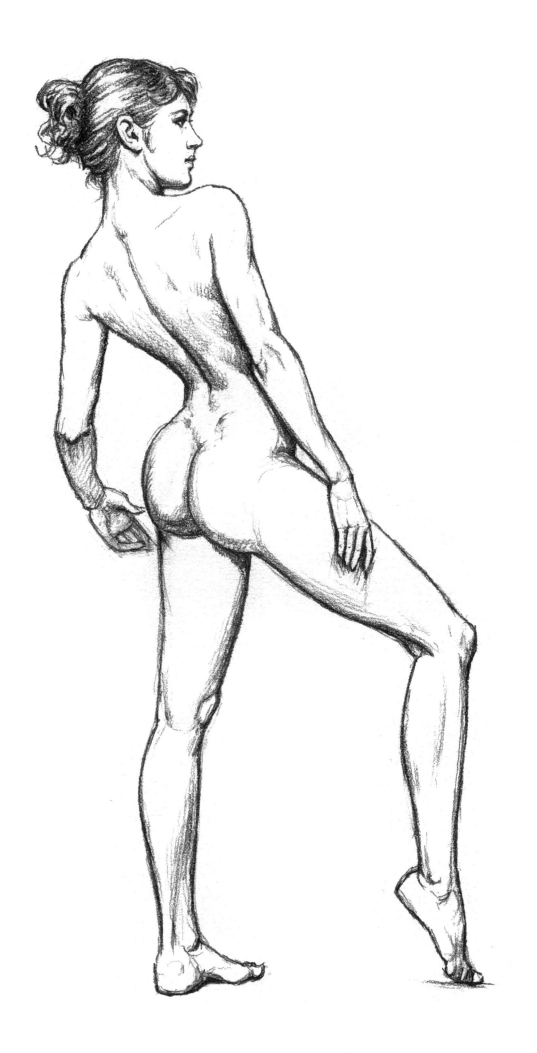

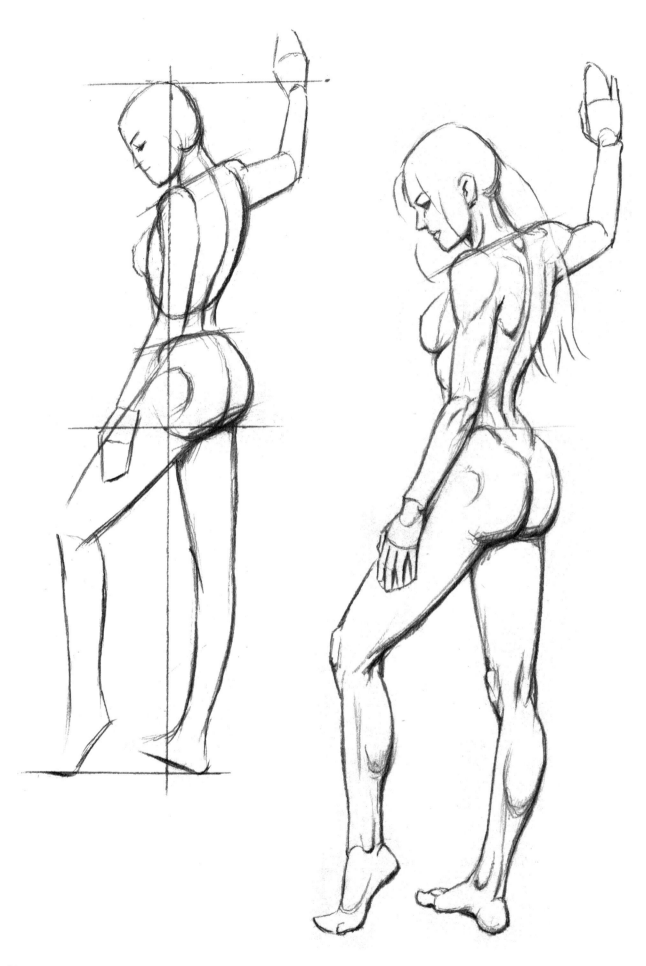

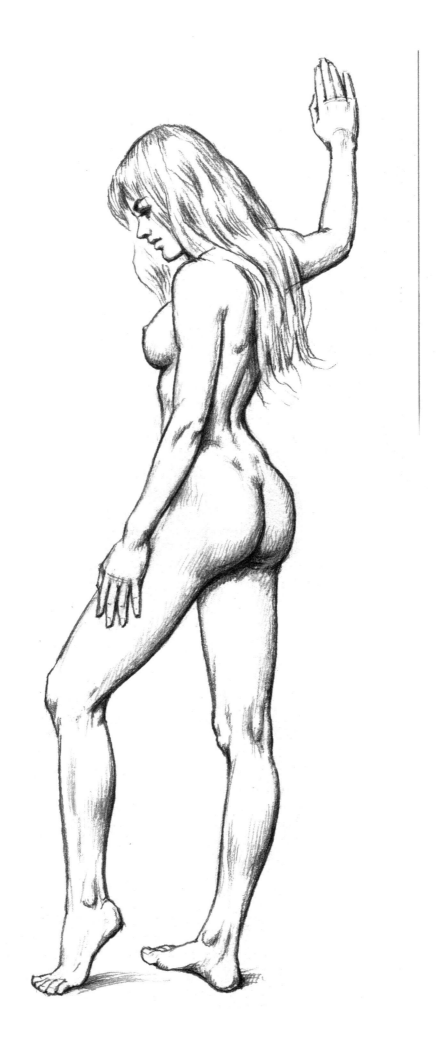

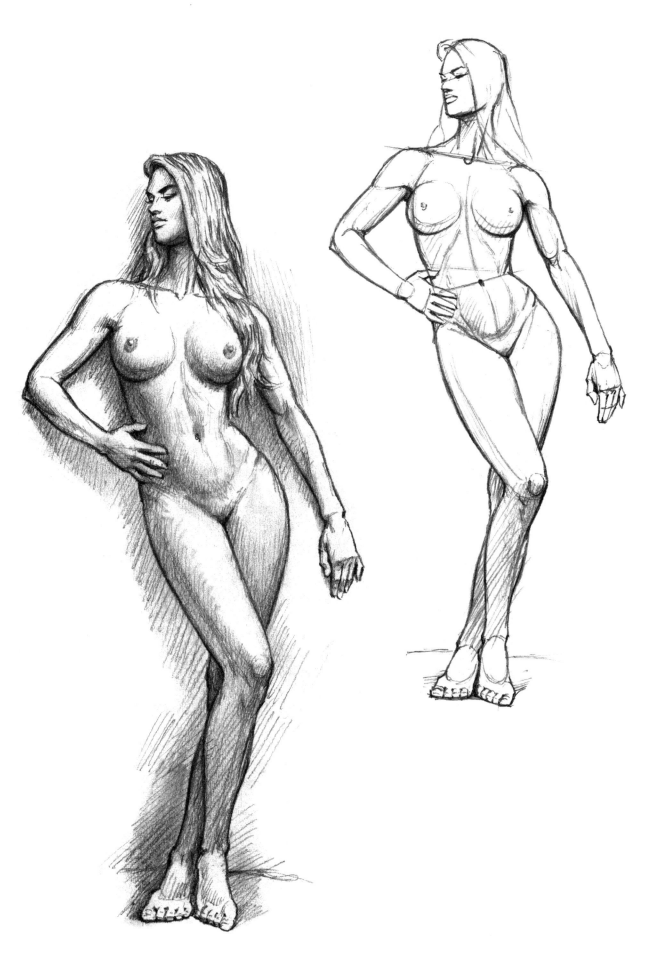

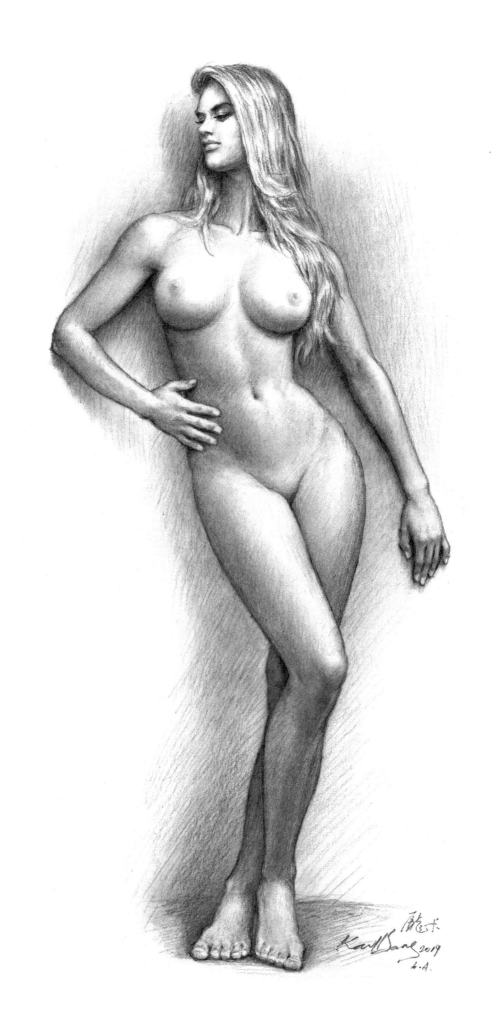

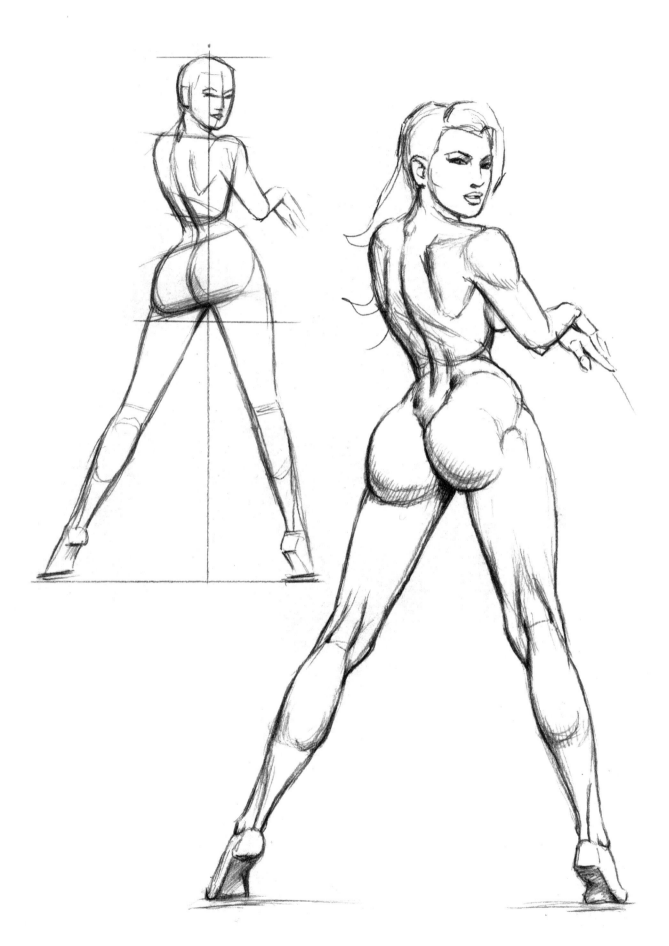

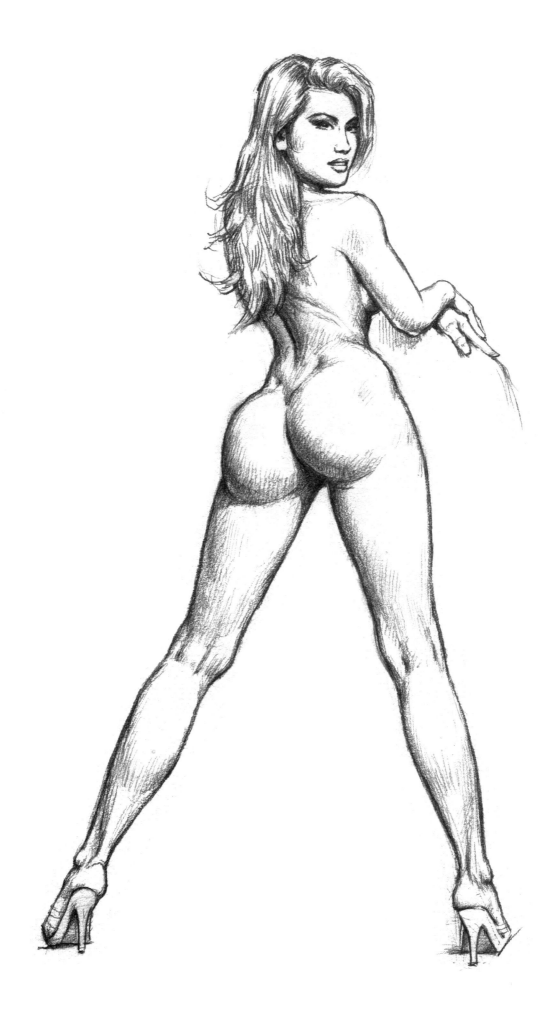

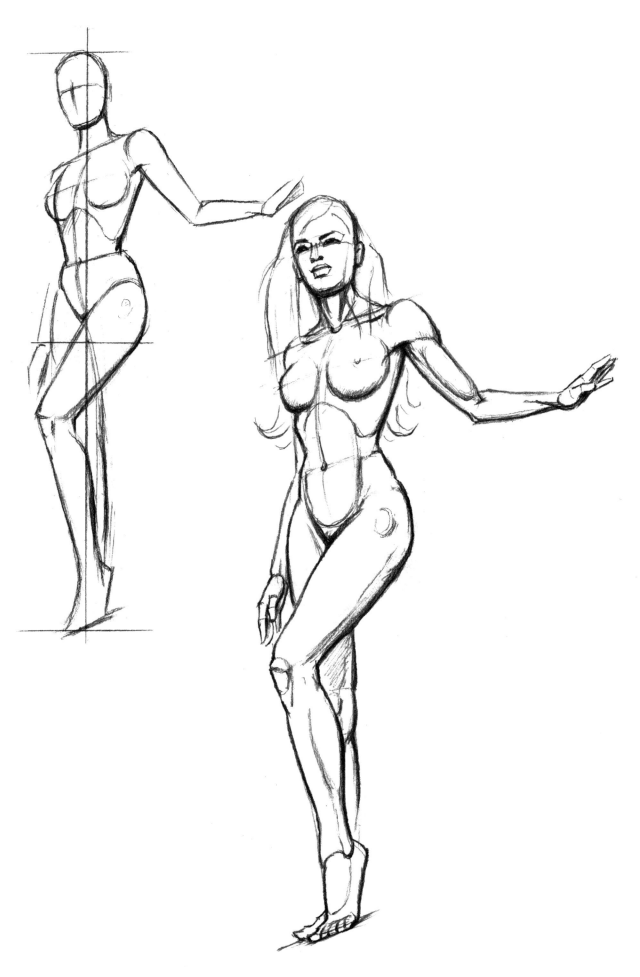

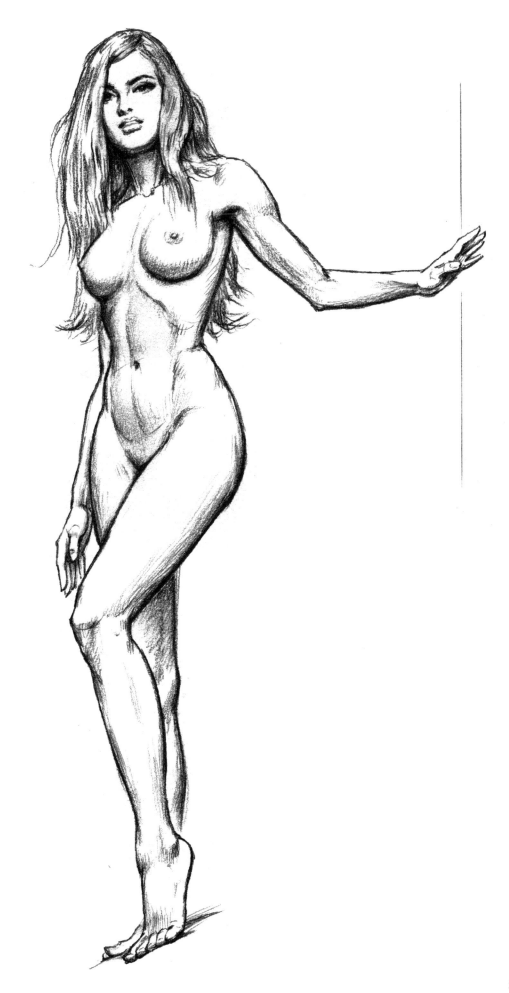

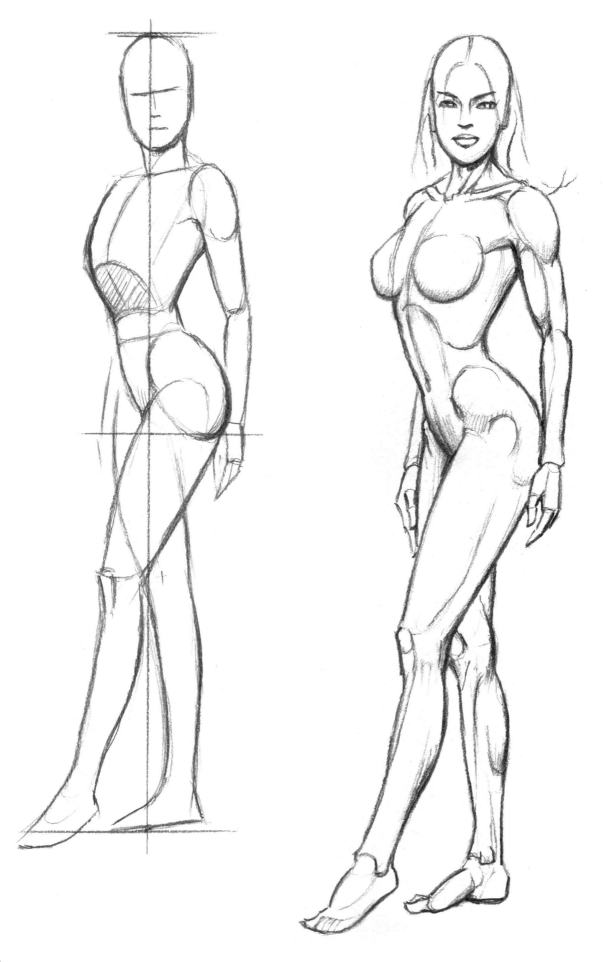

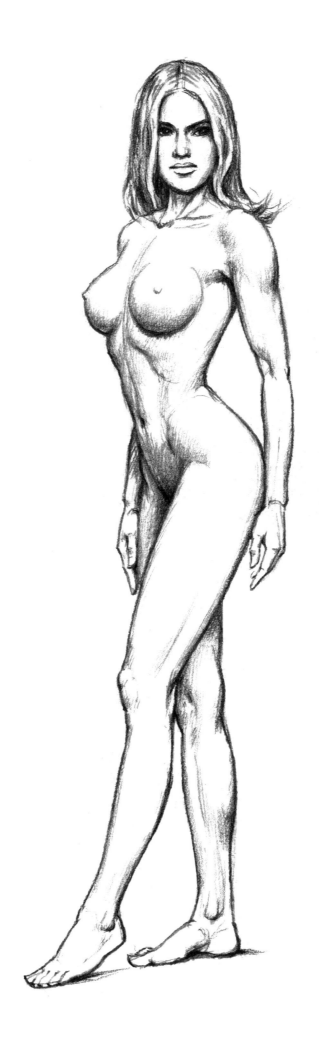

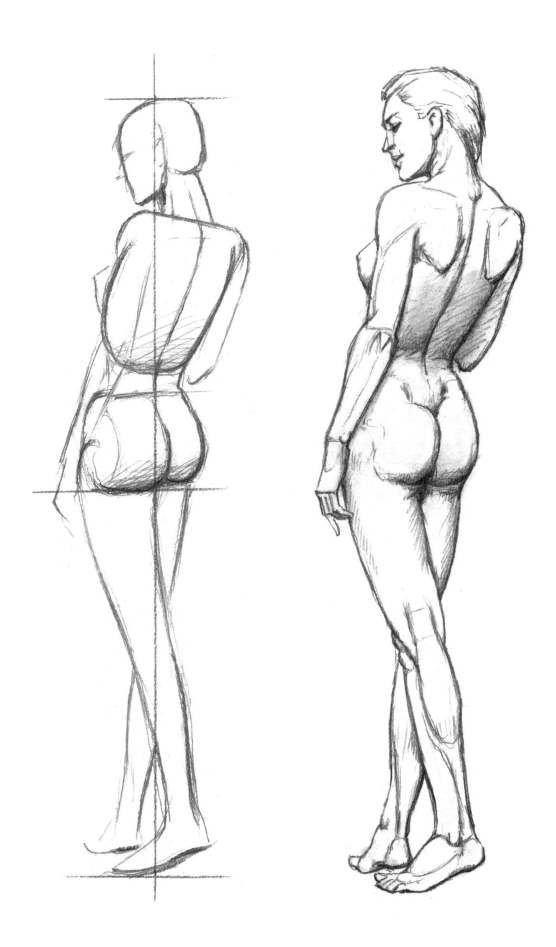

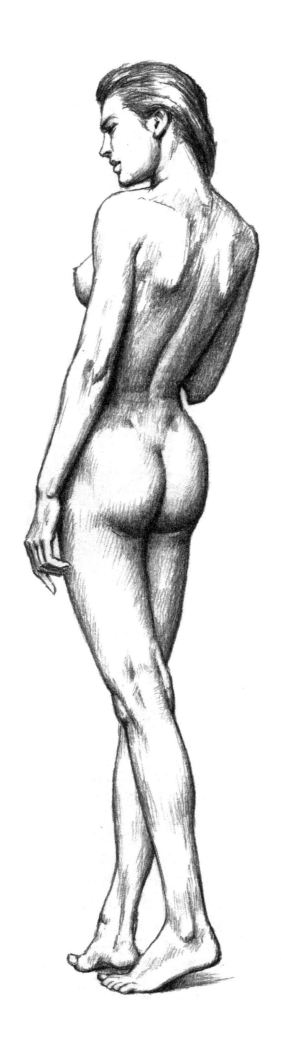

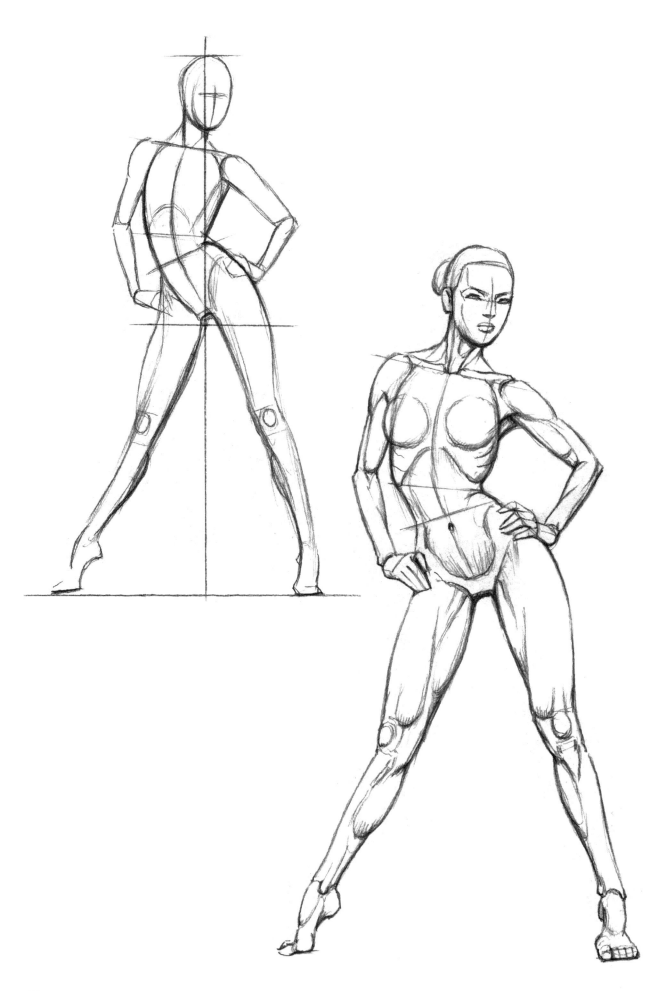

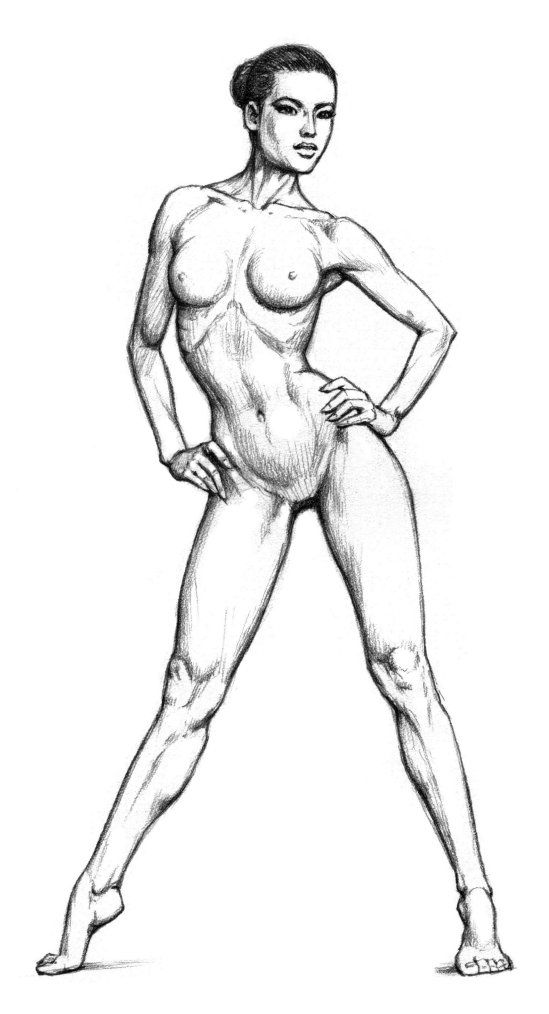

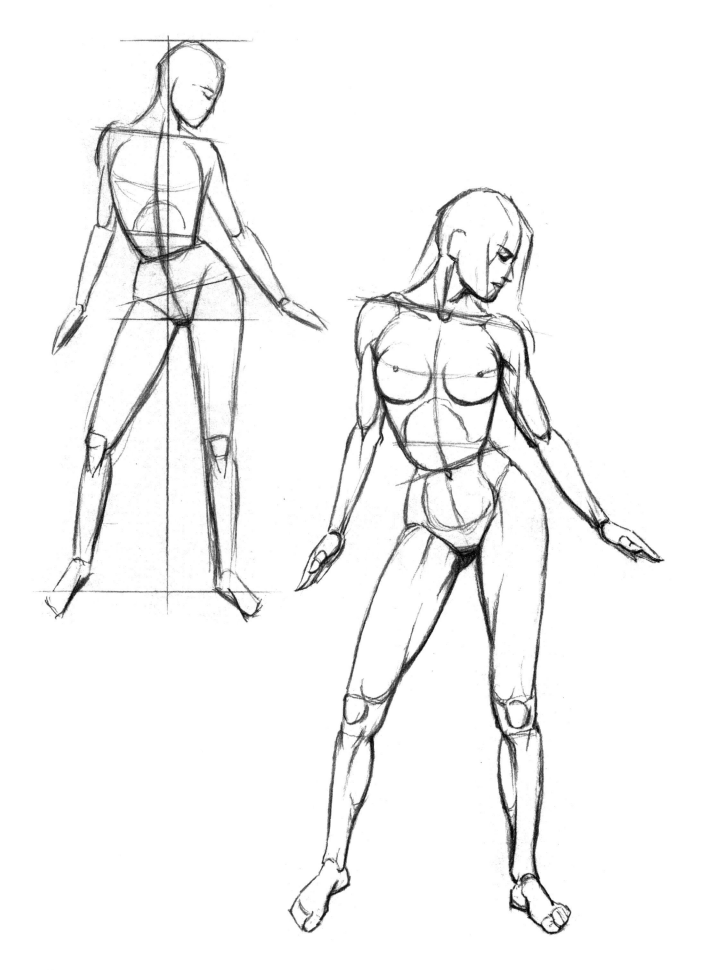

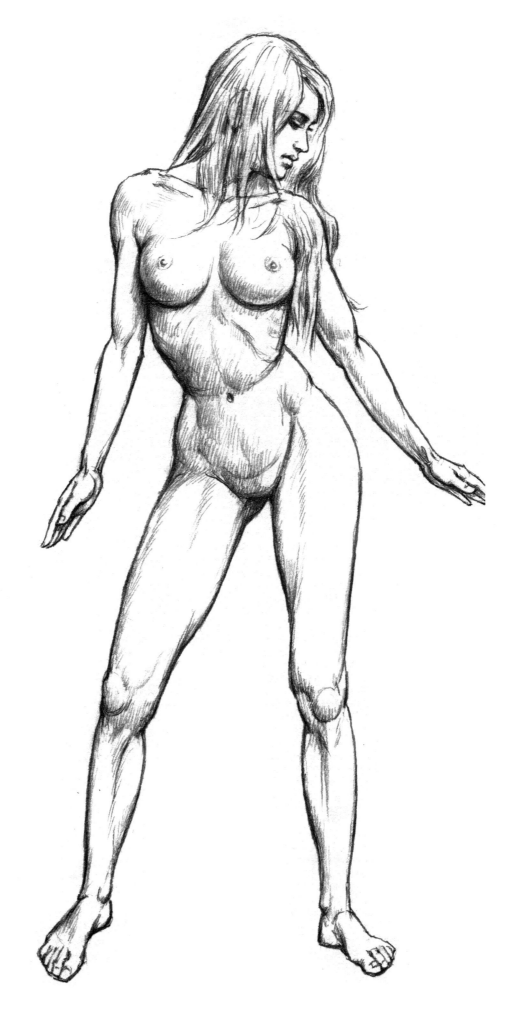

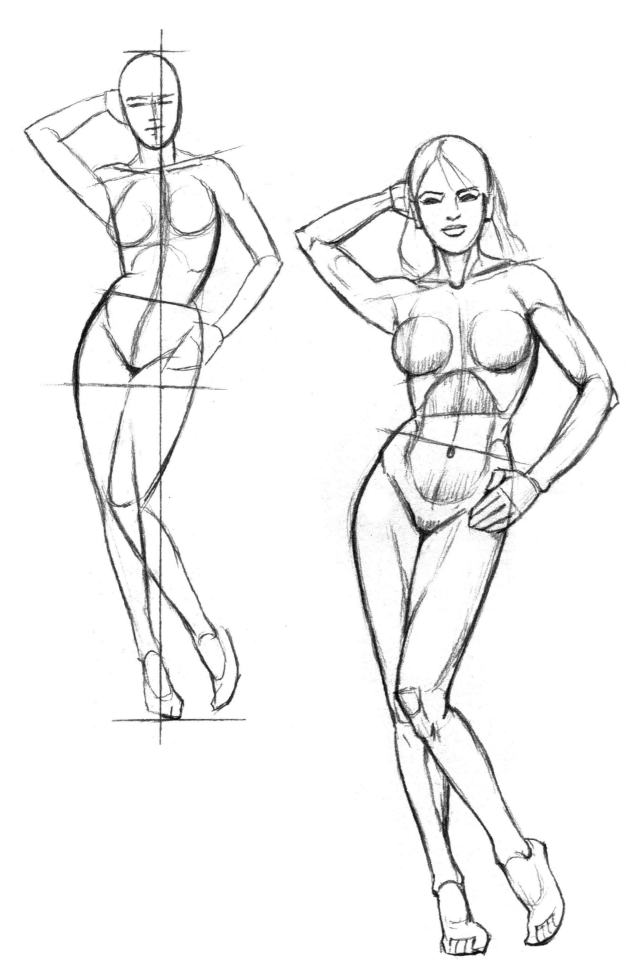

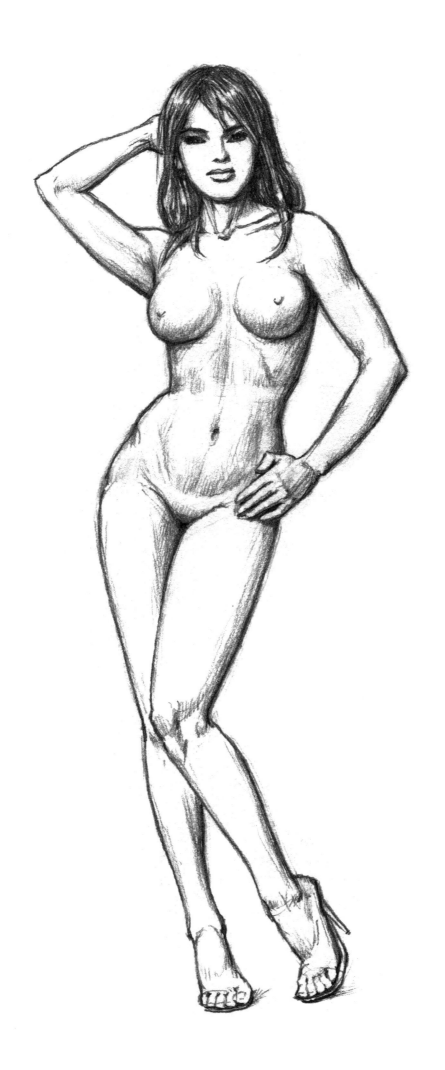

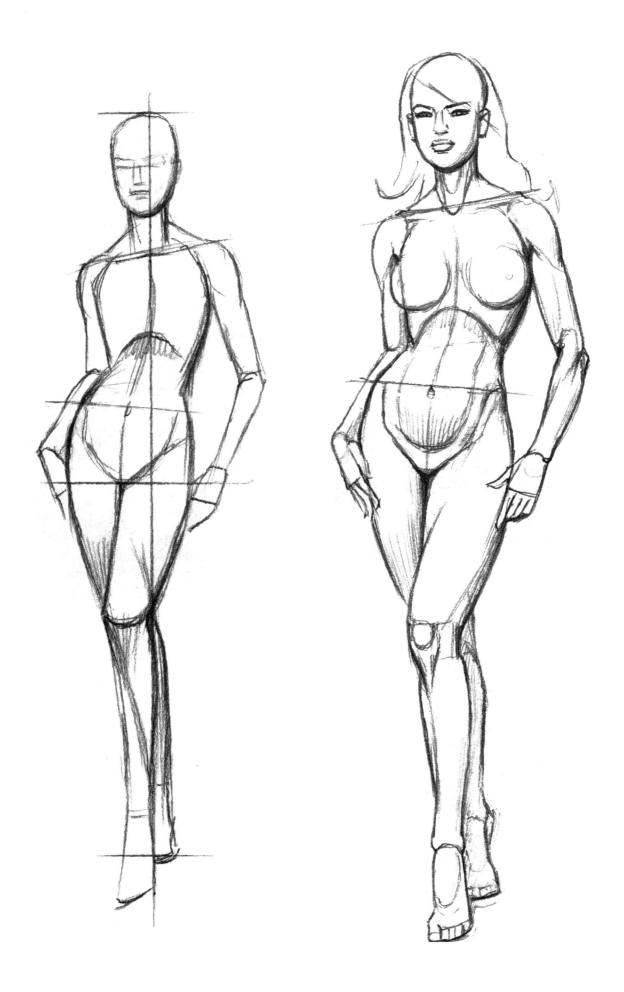

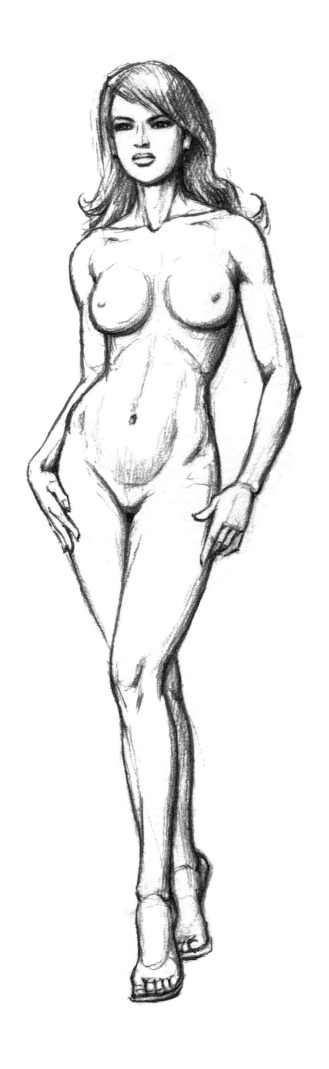

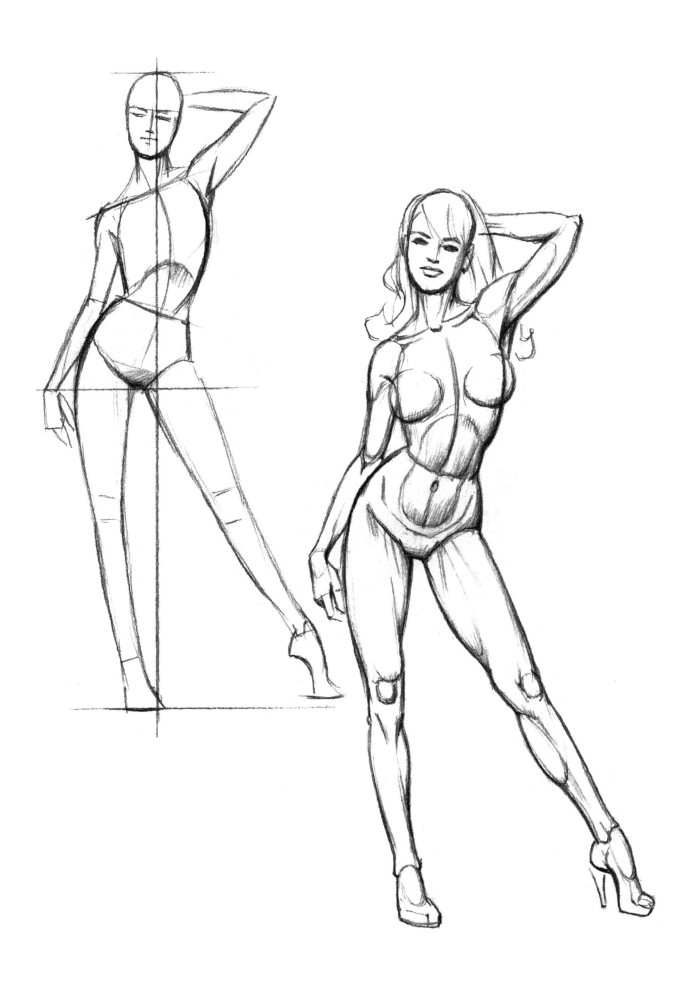

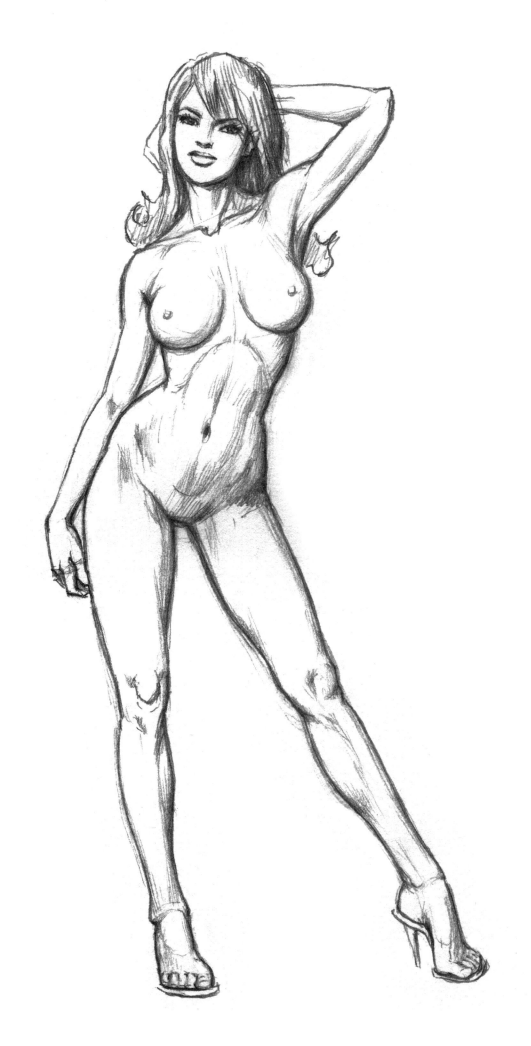

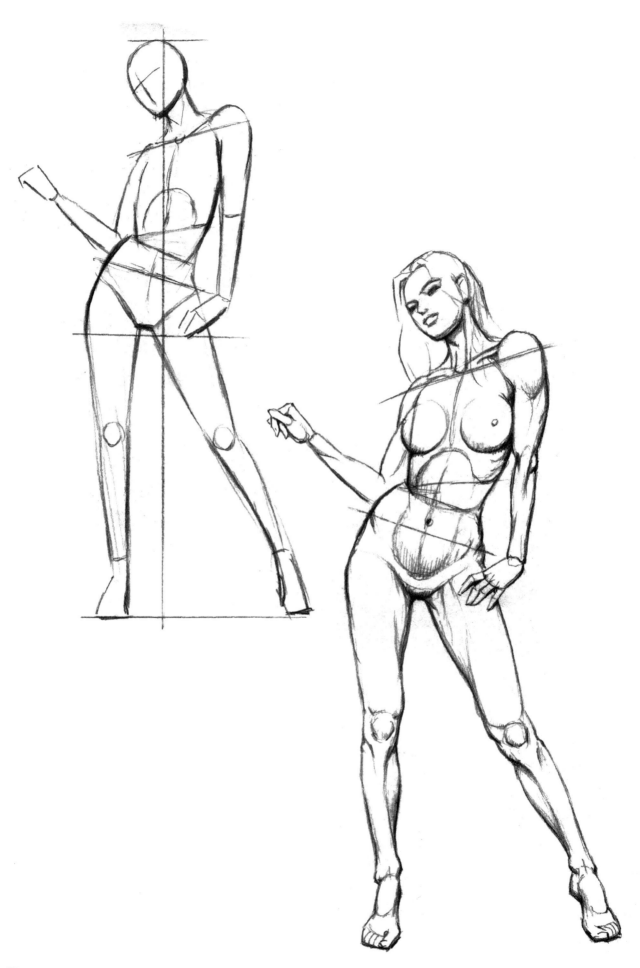

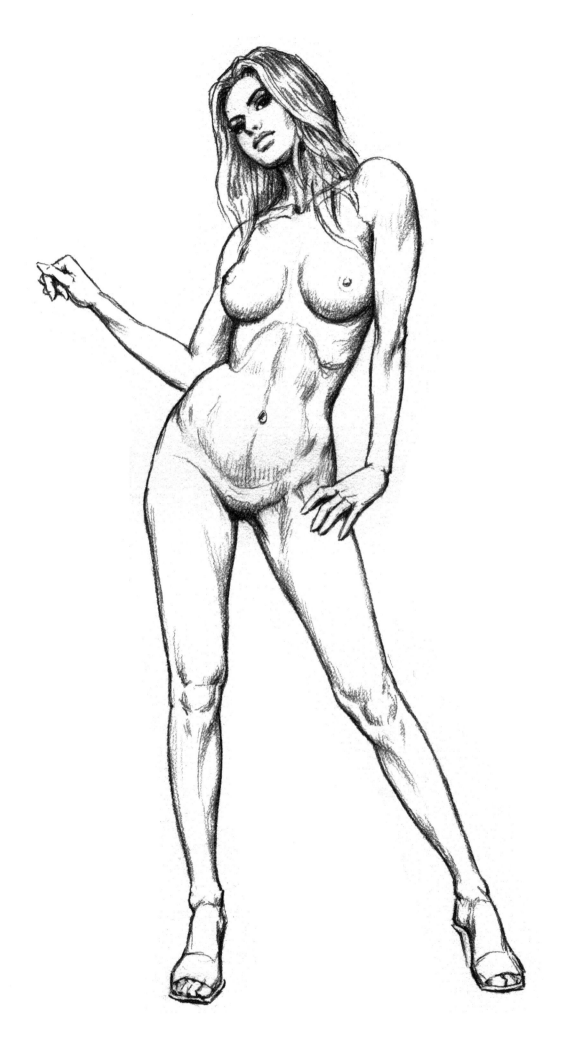

坐 姿

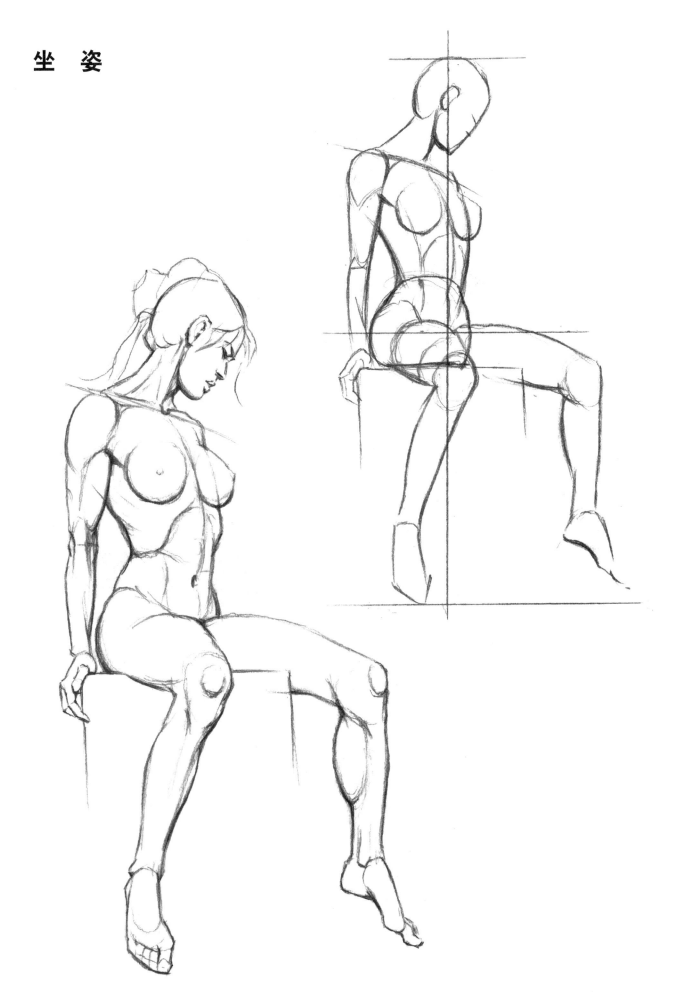

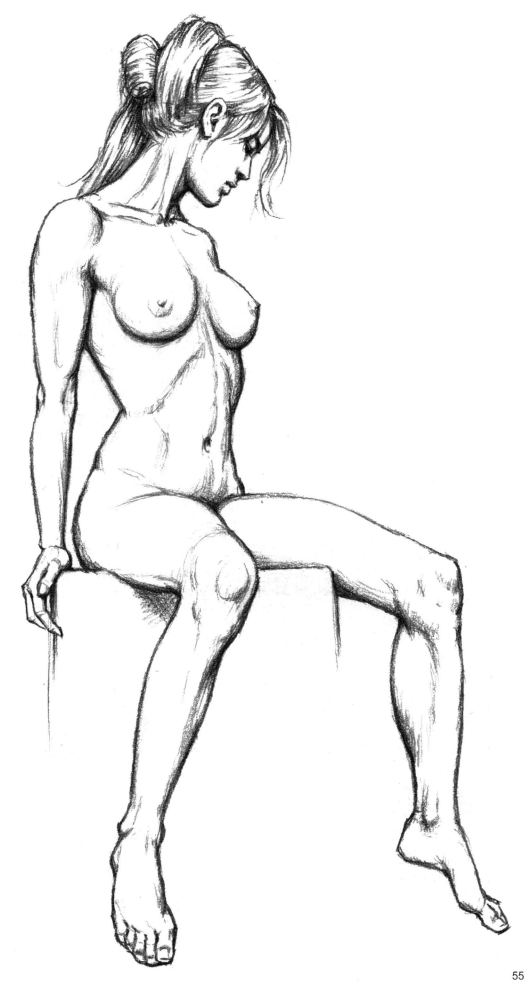

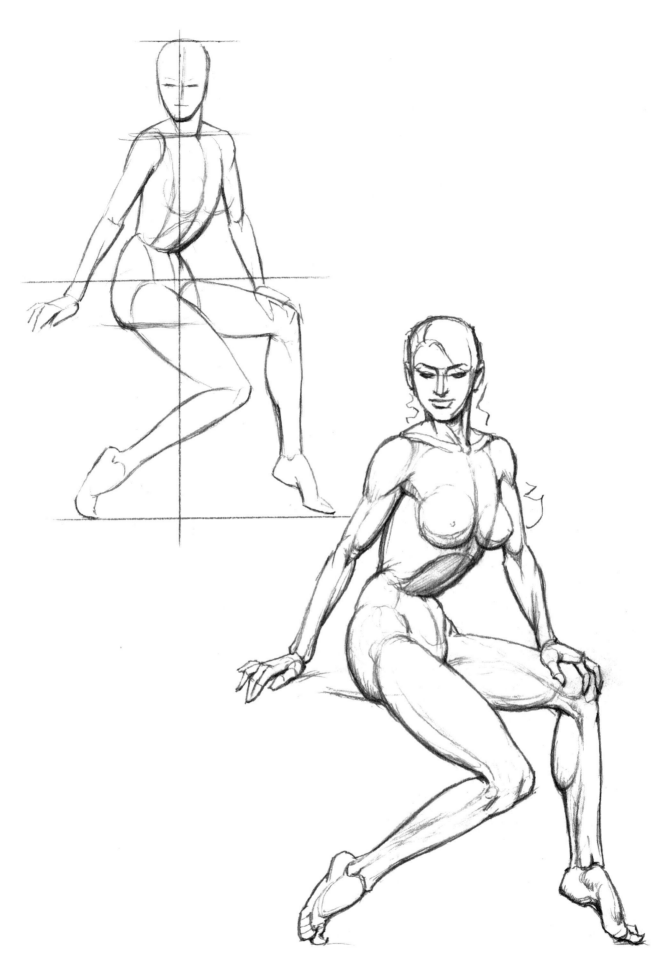

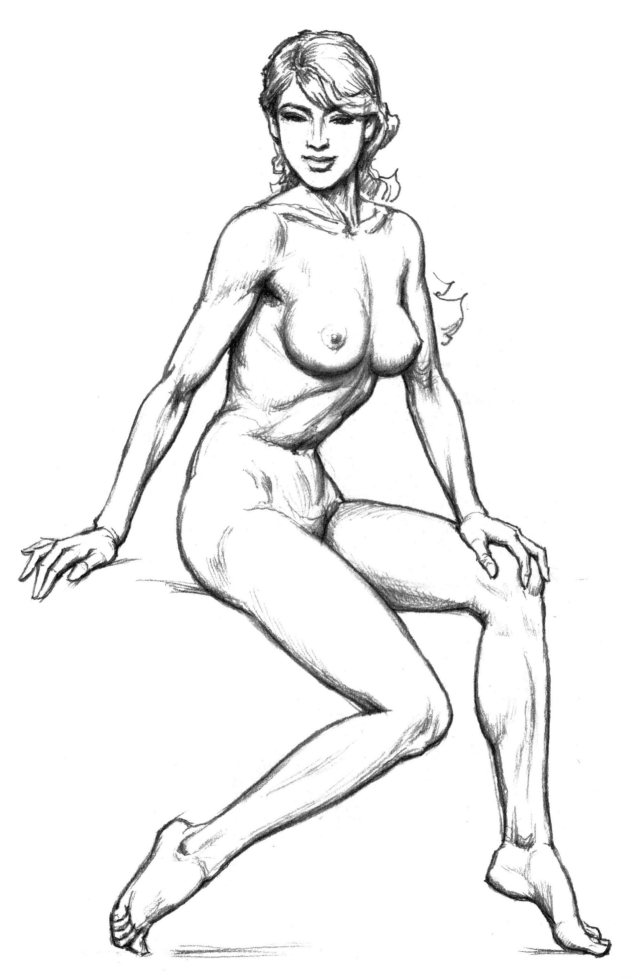

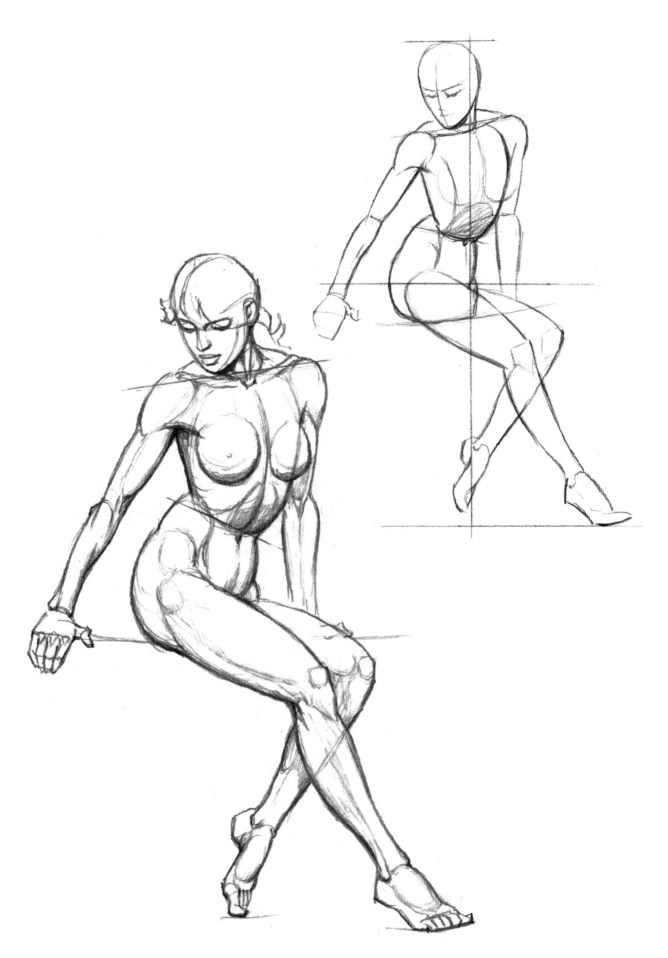

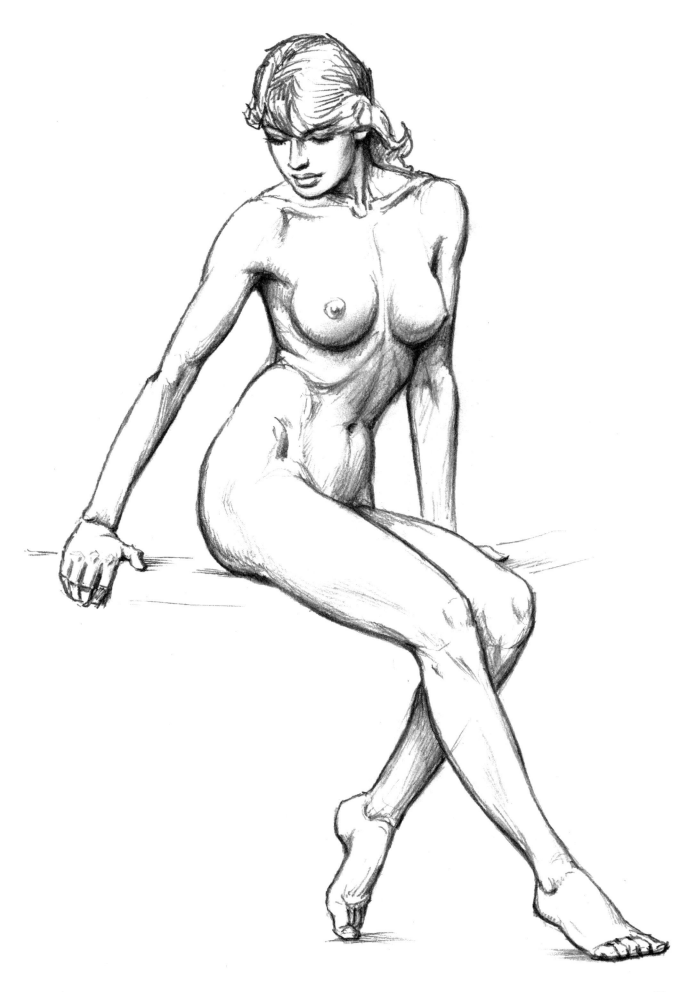

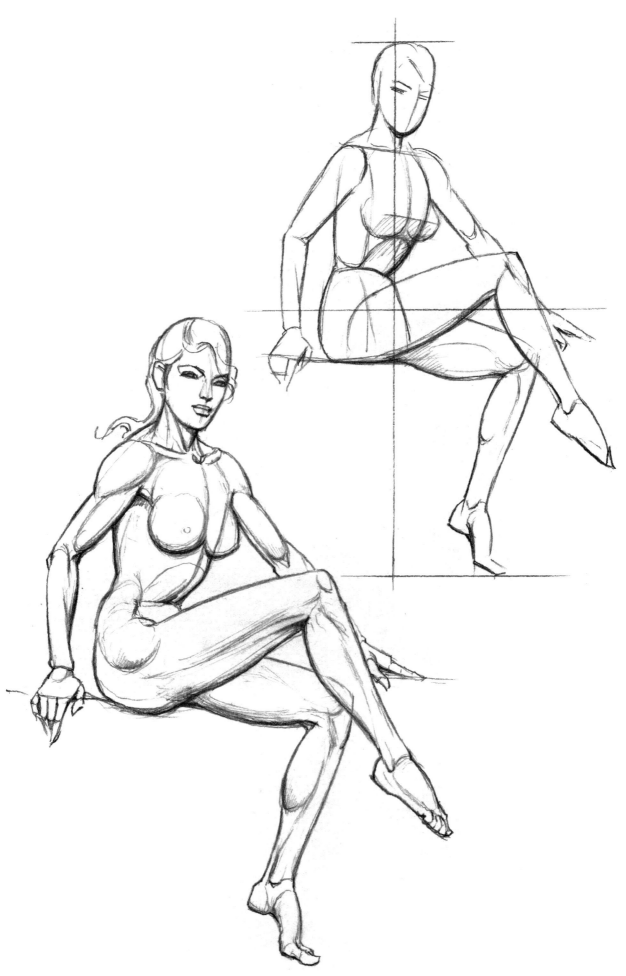

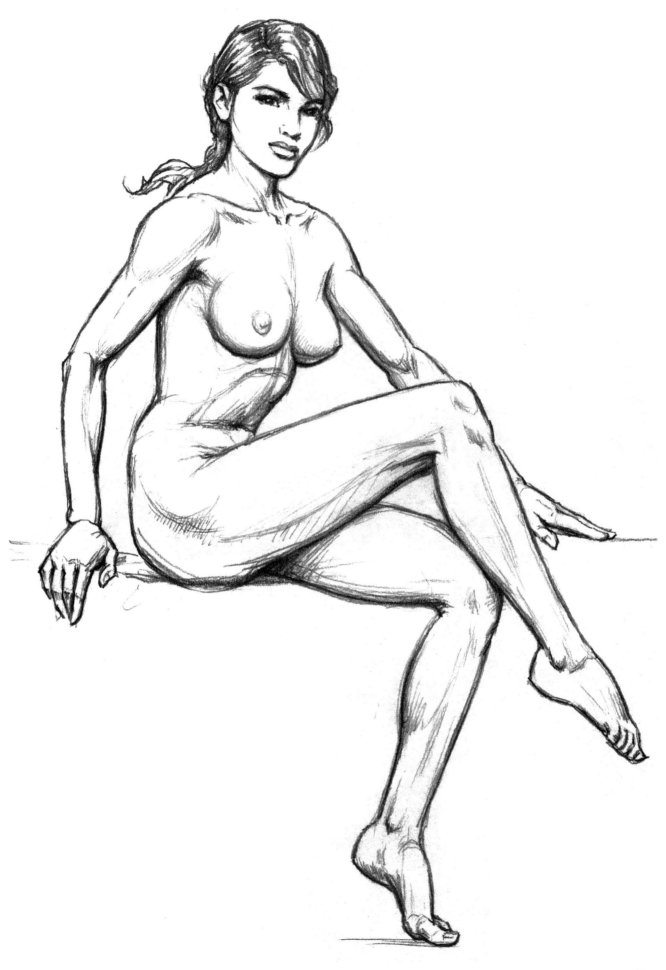

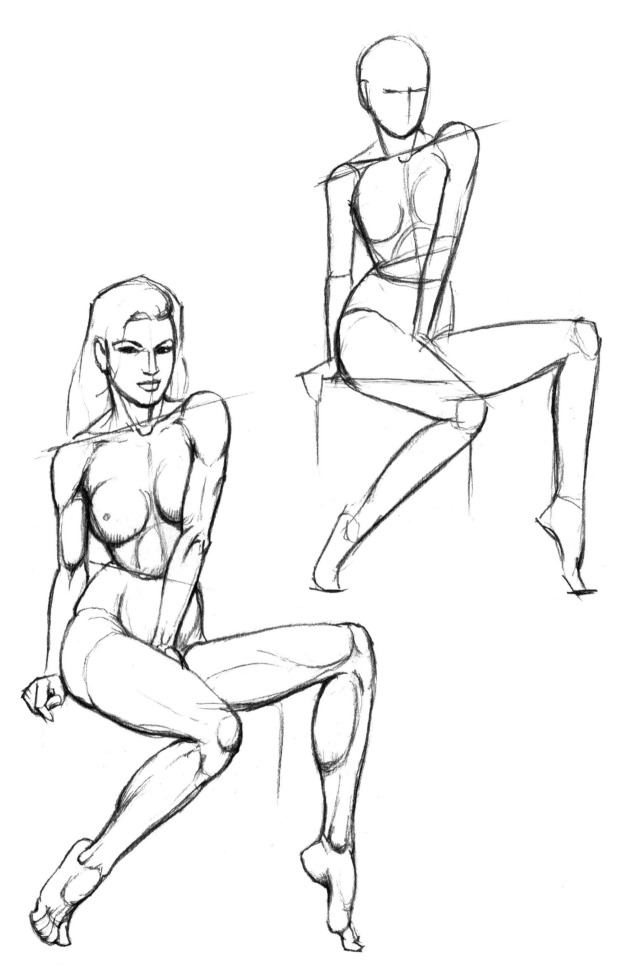

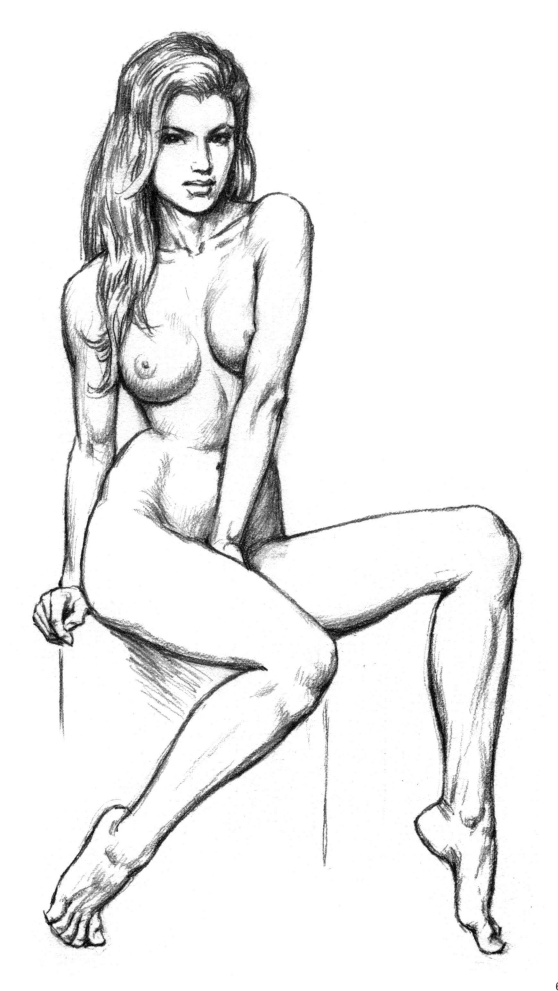

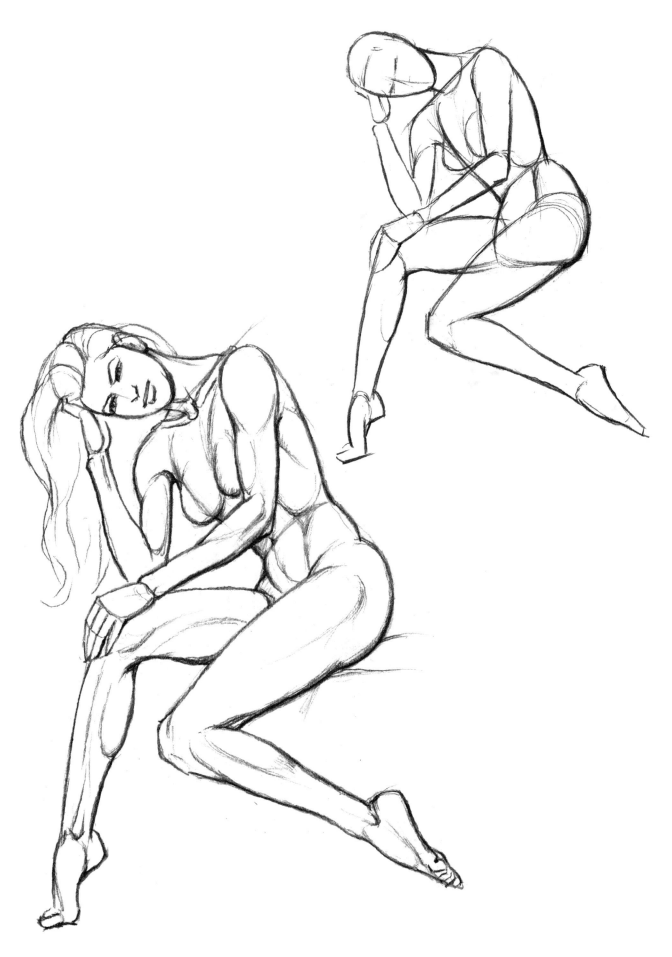

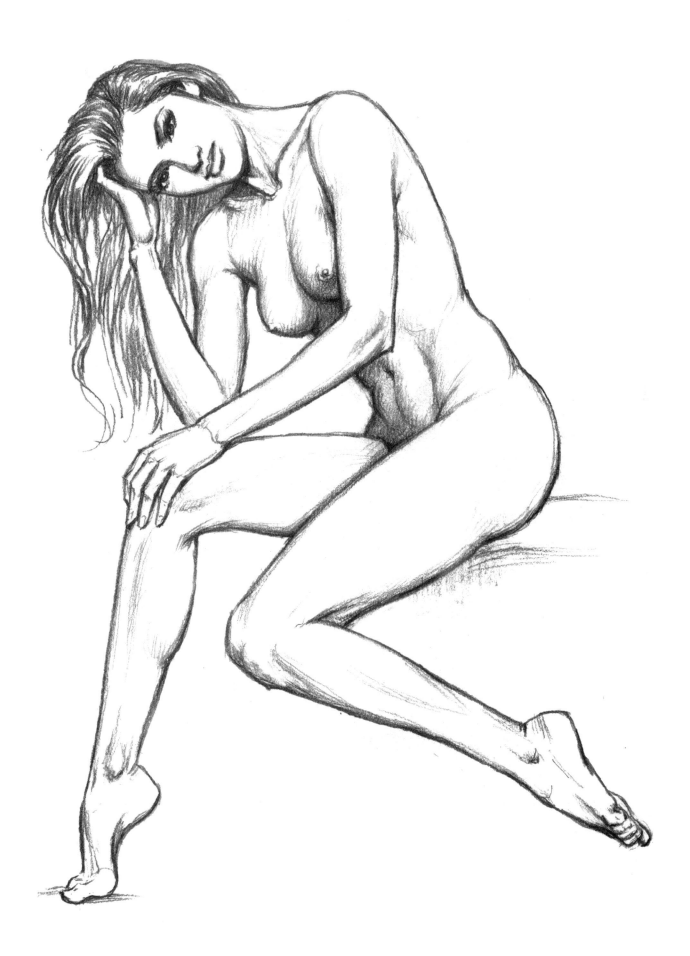

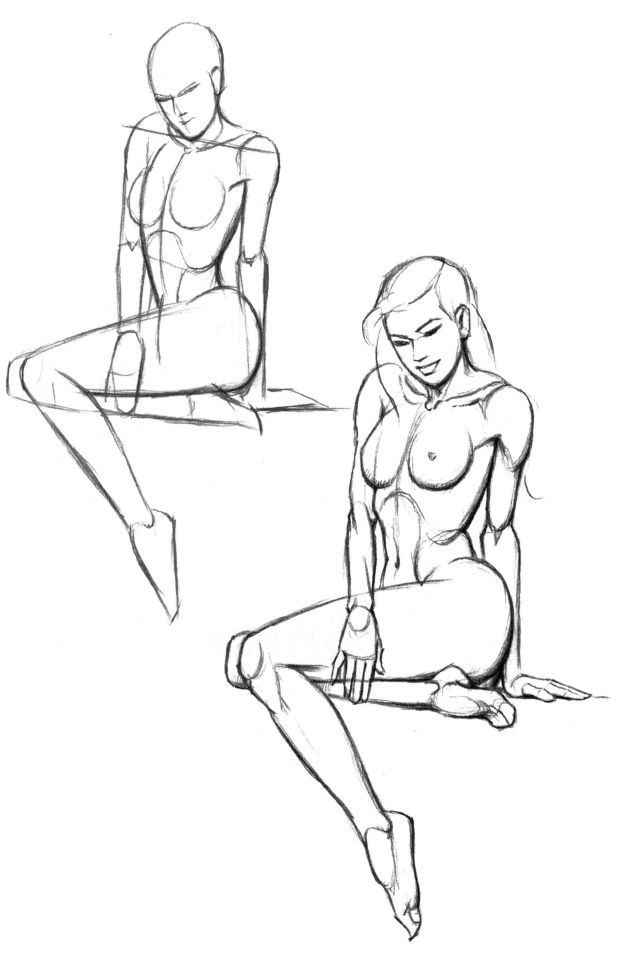

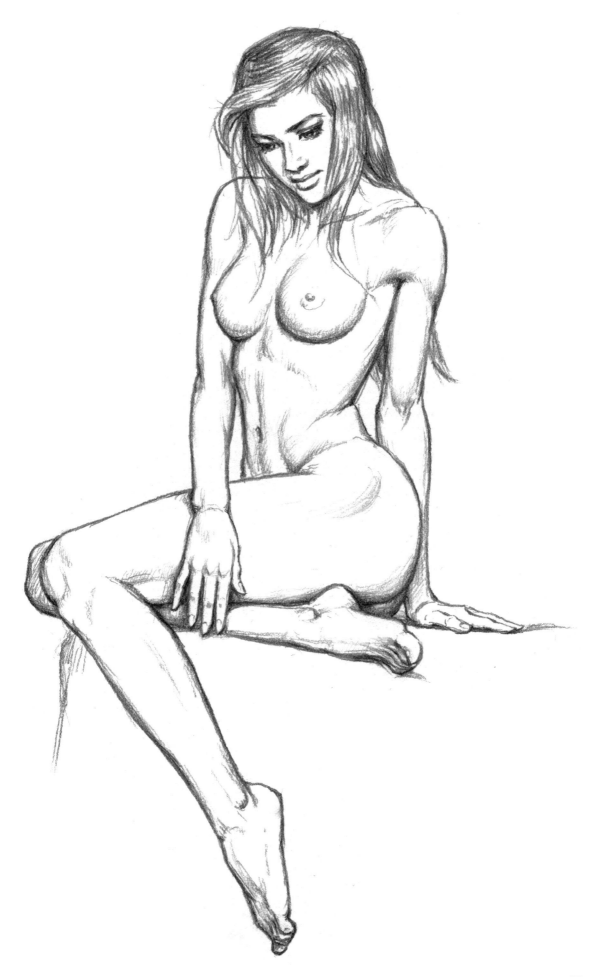

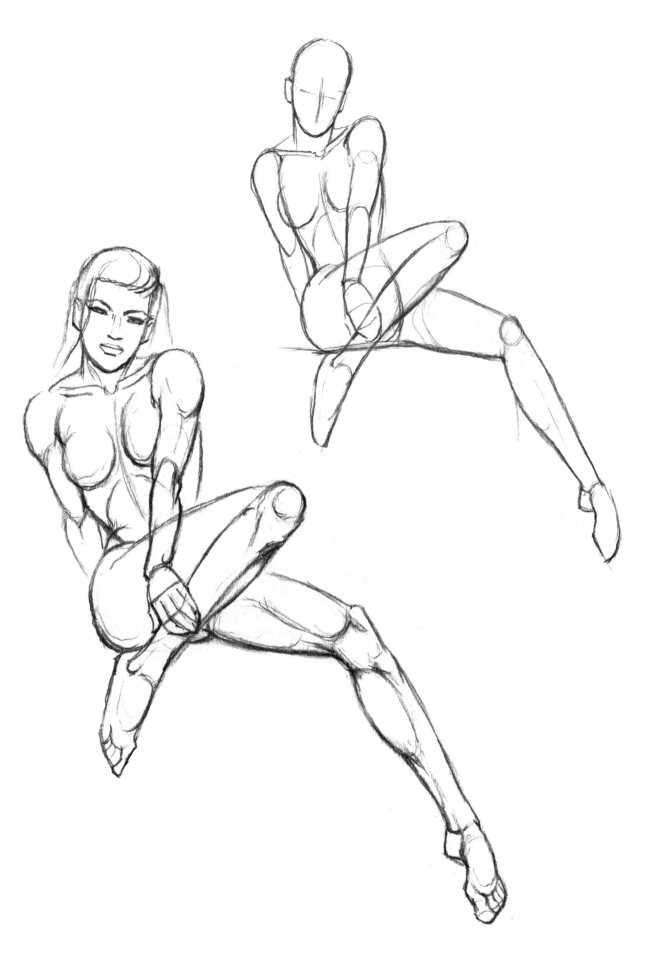

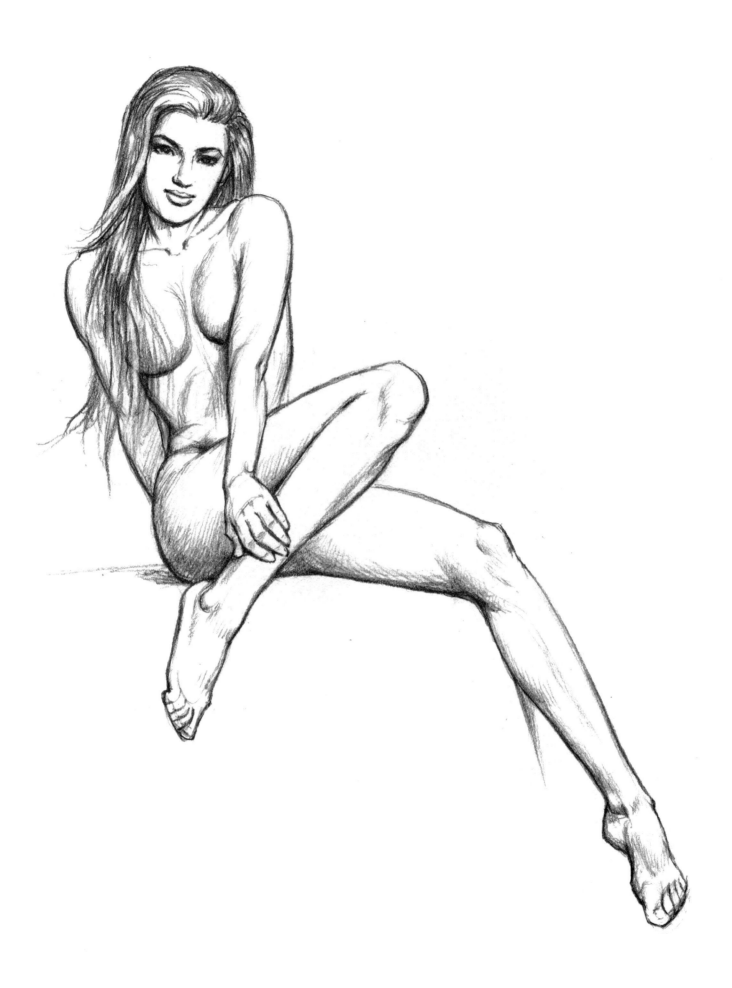

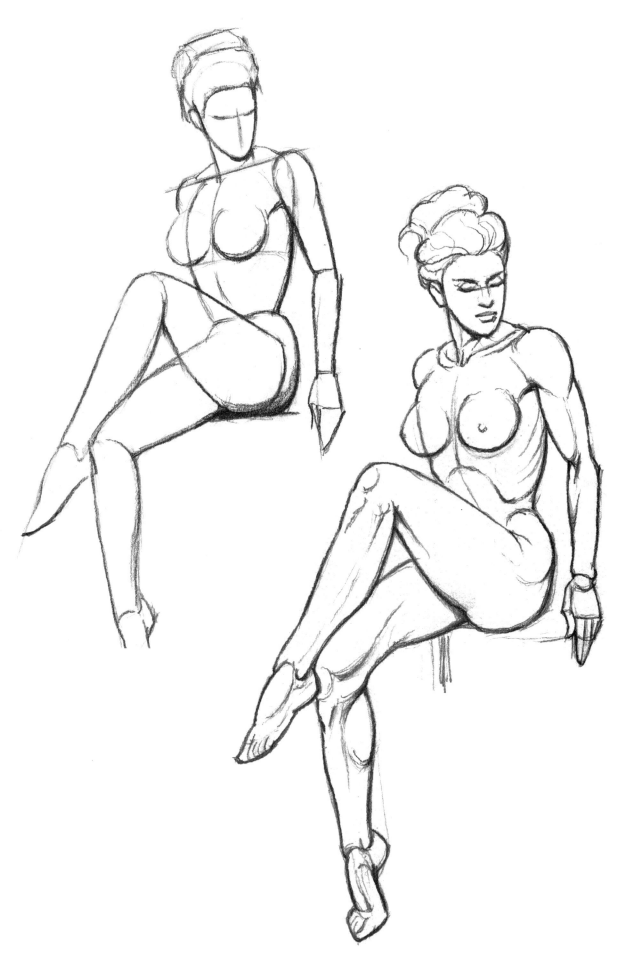

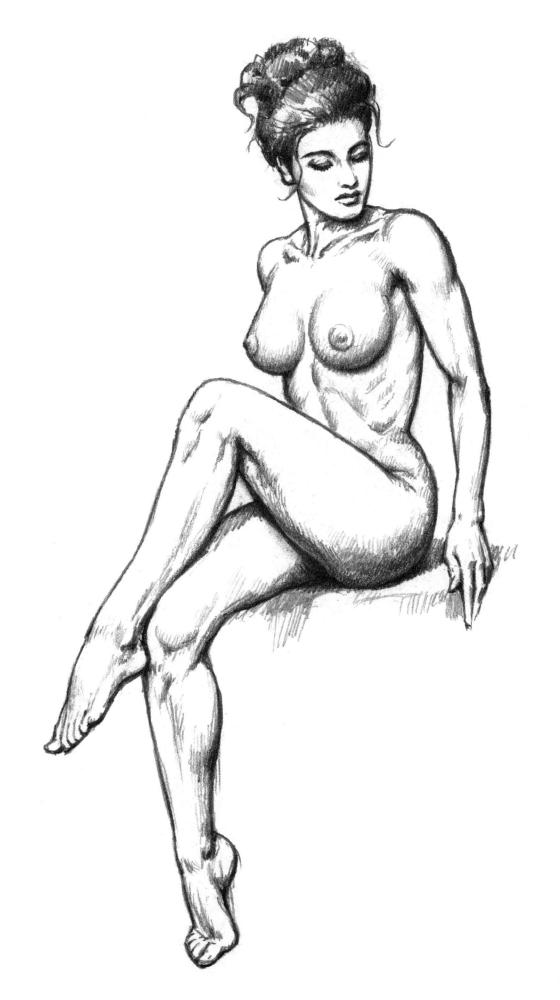

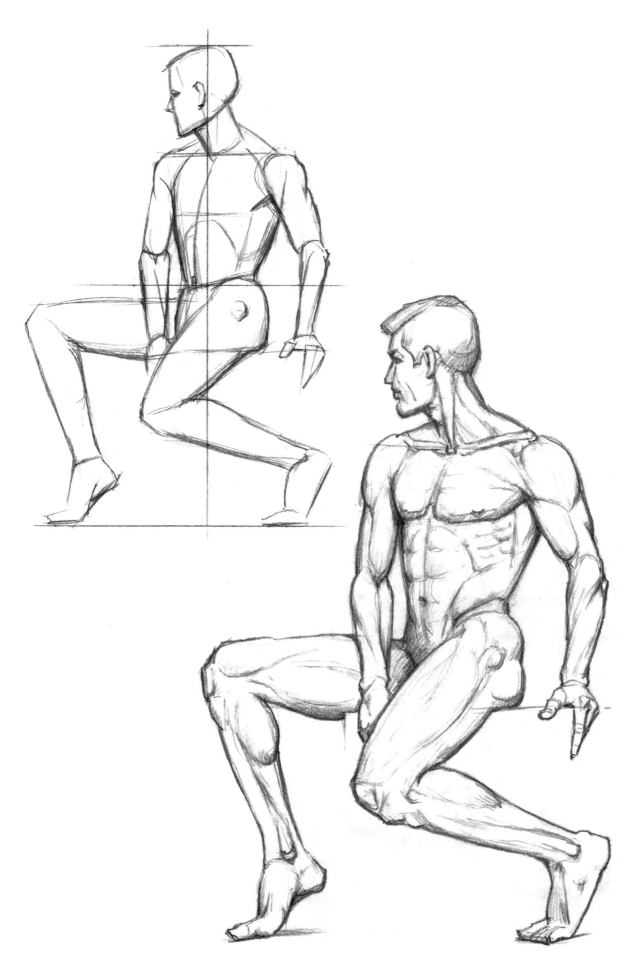

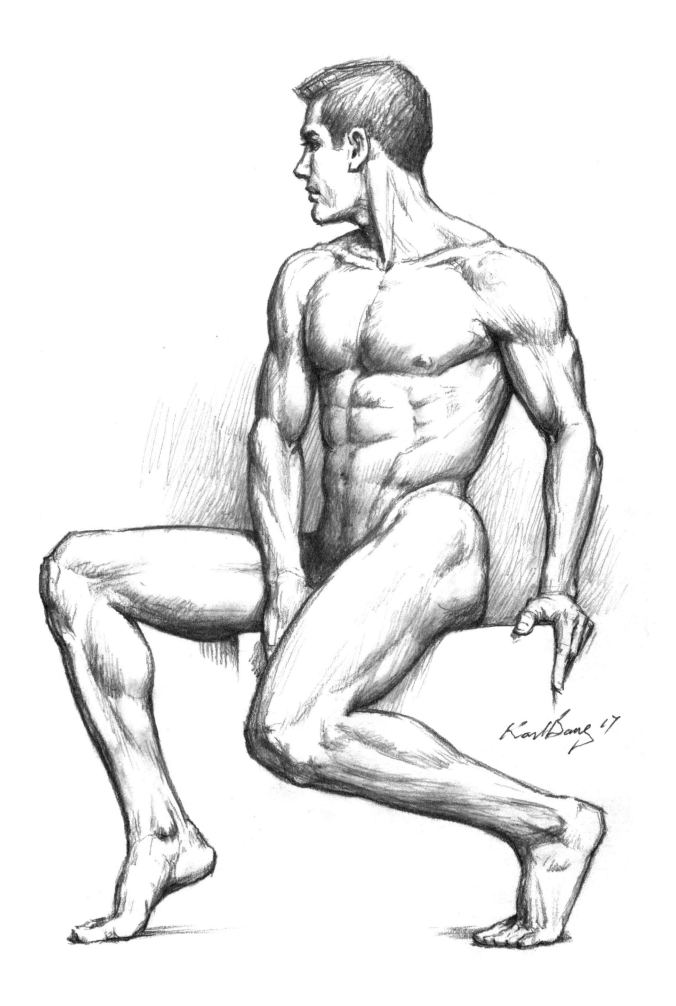

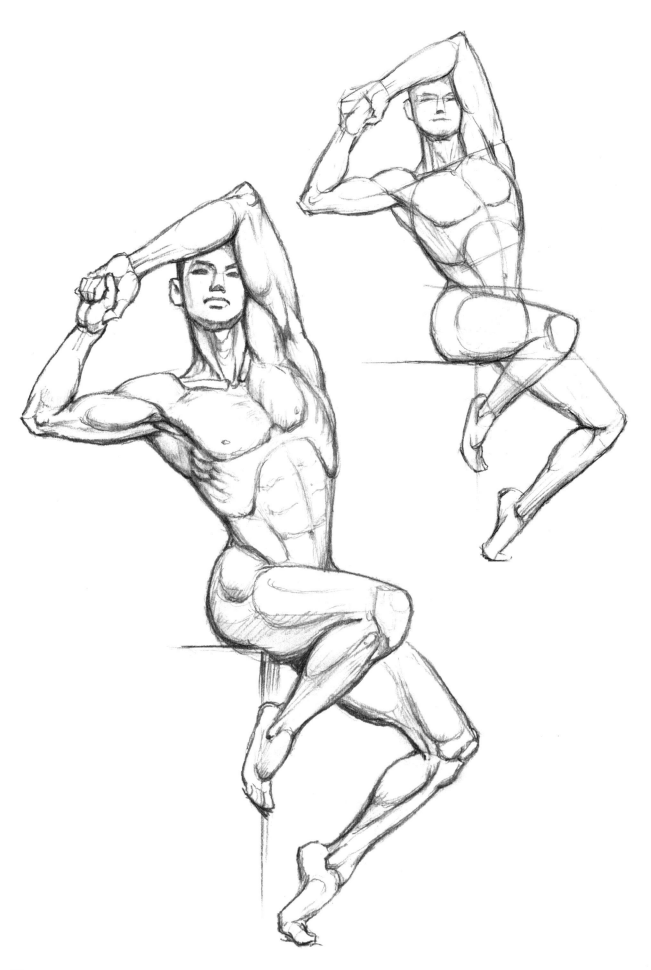

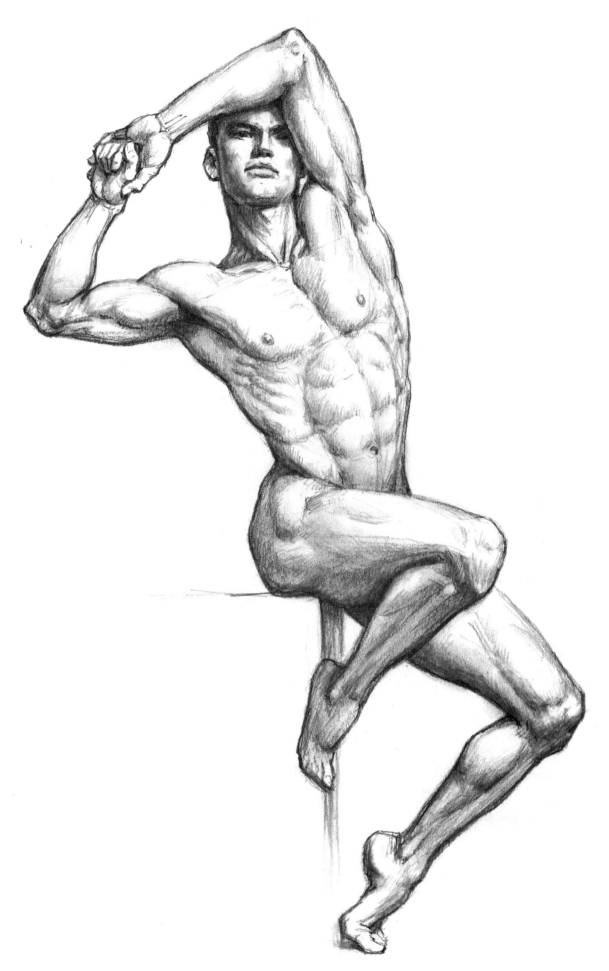

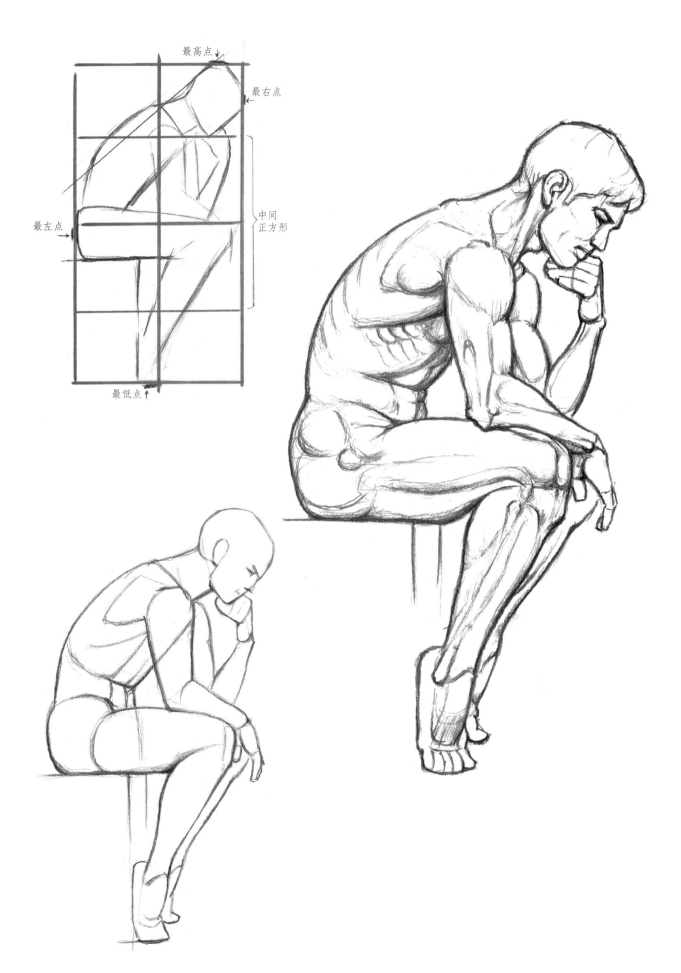

最高点

最右点

最左点

中间正方形

最低点

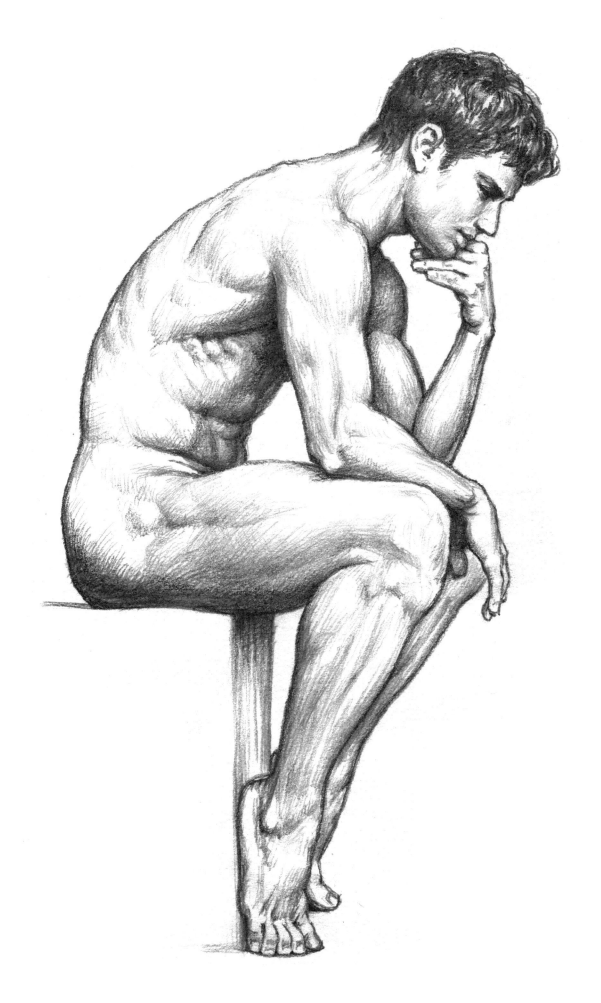

跪蹲姿

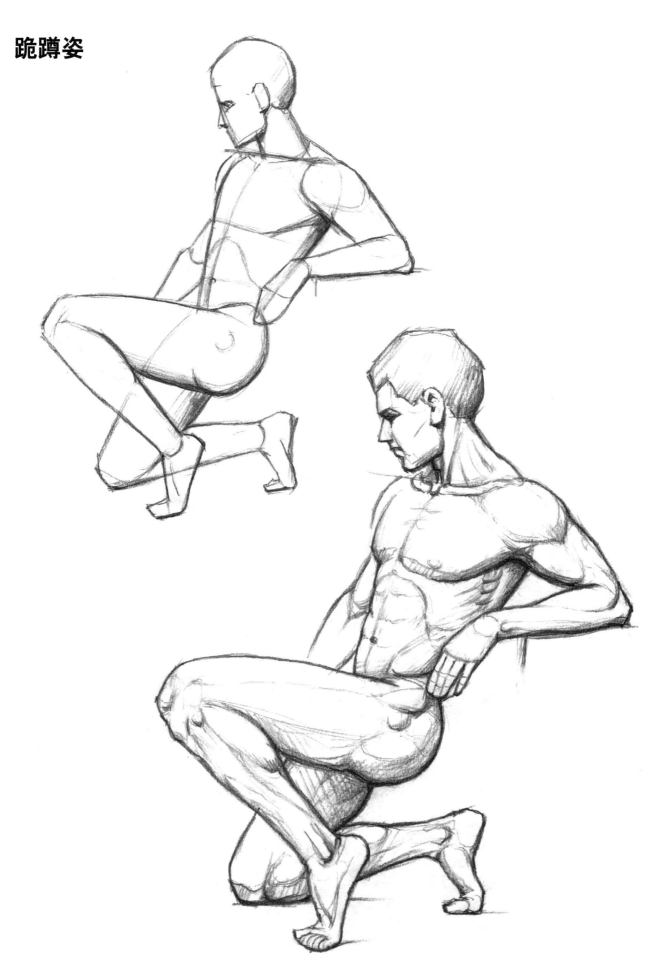

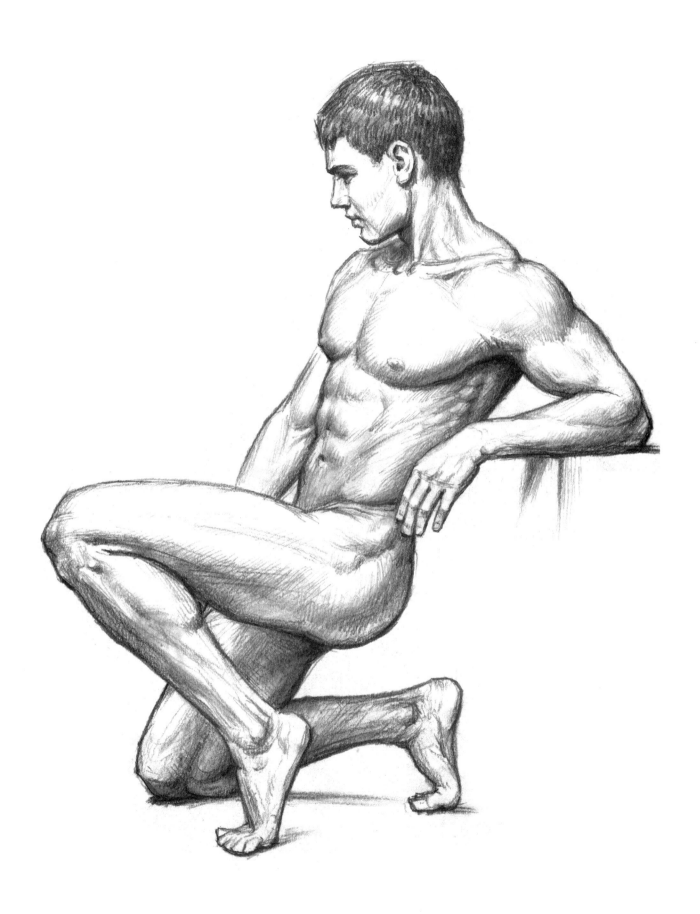

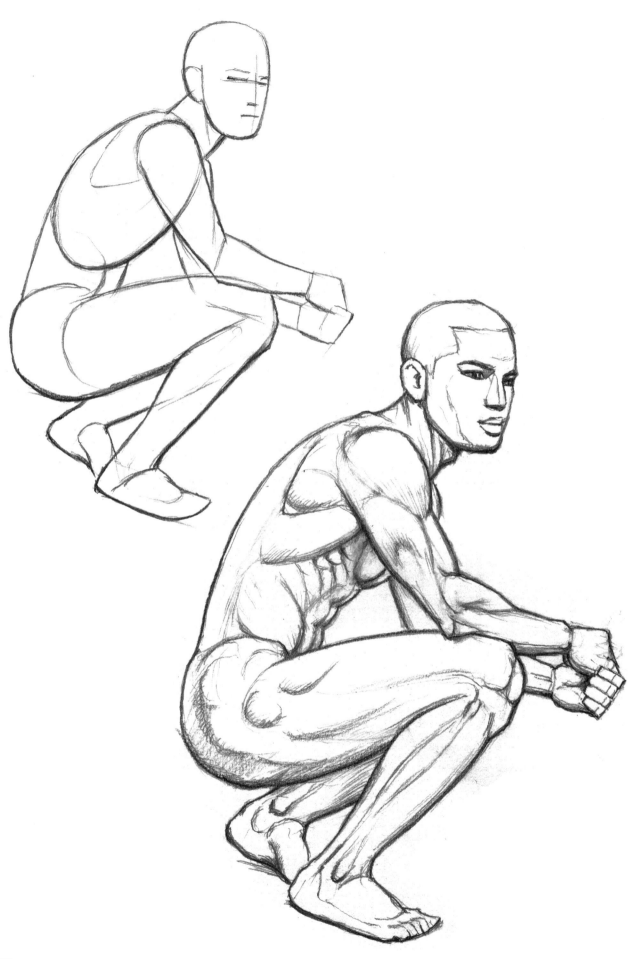

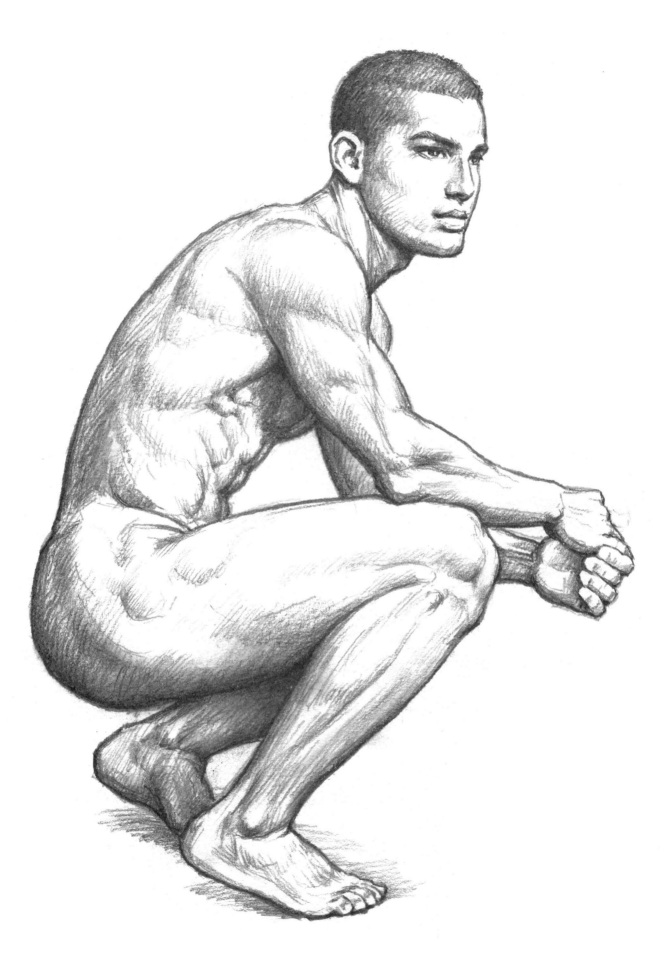

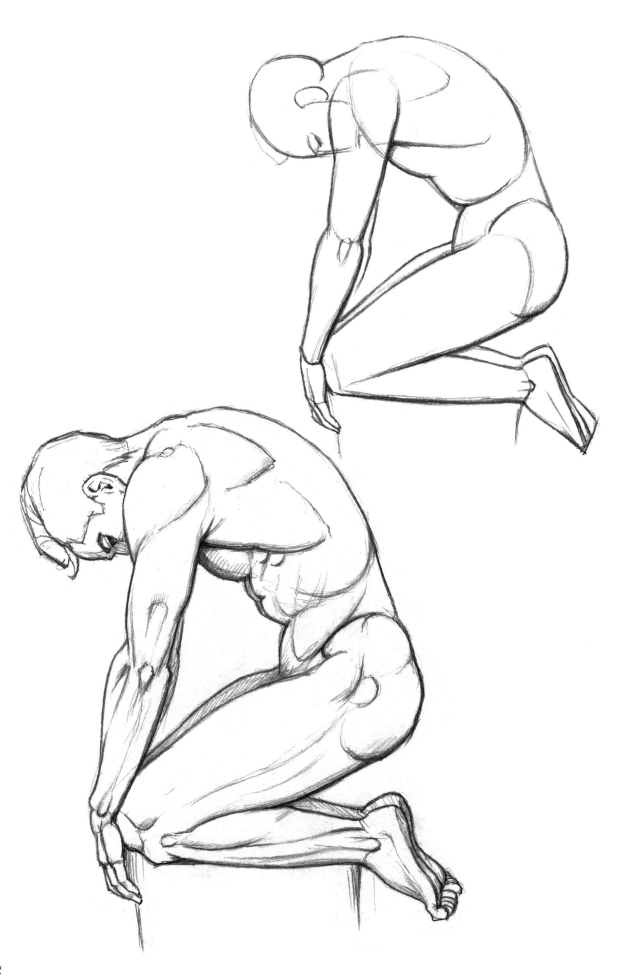

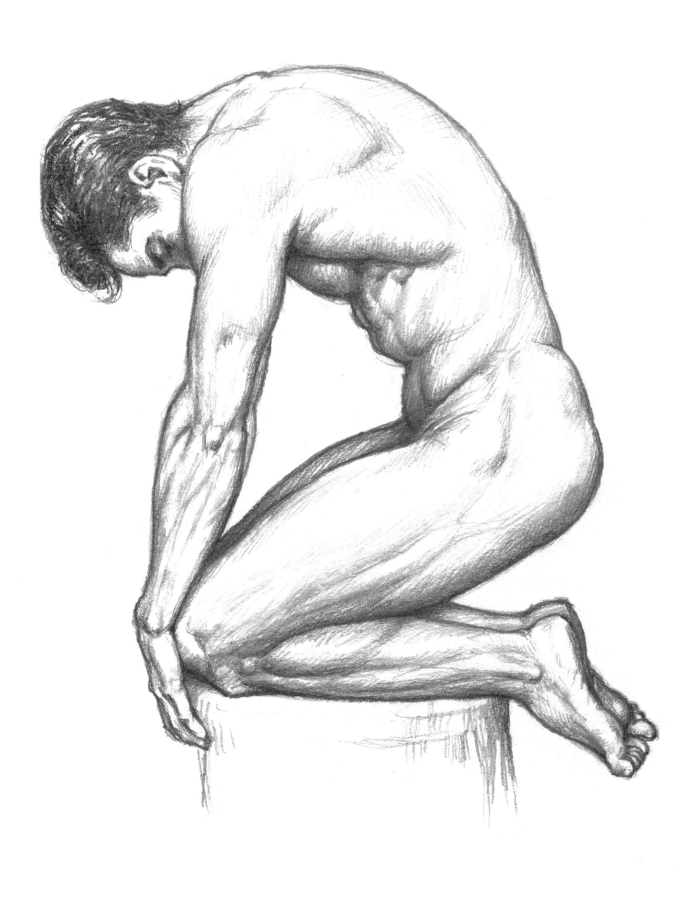

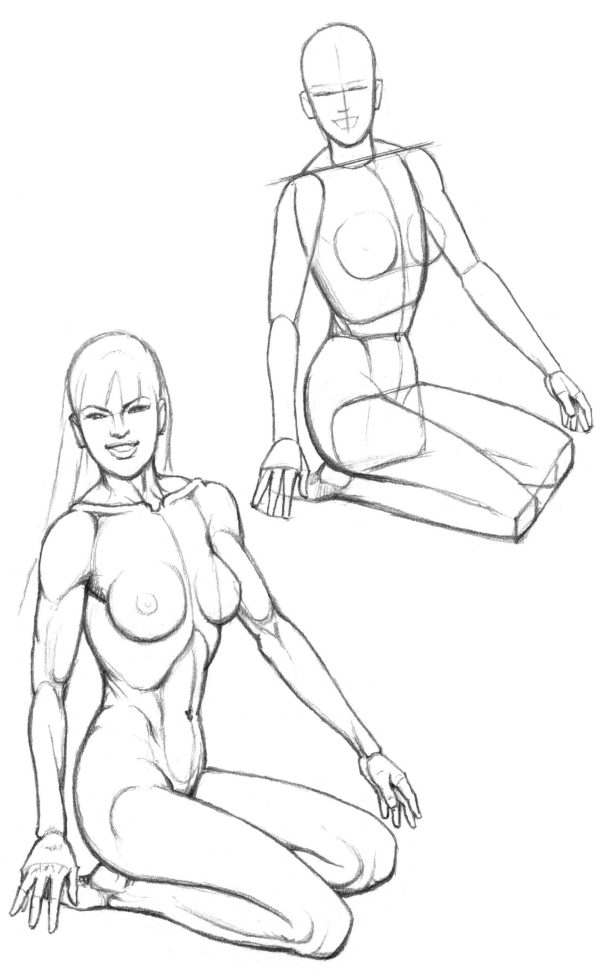

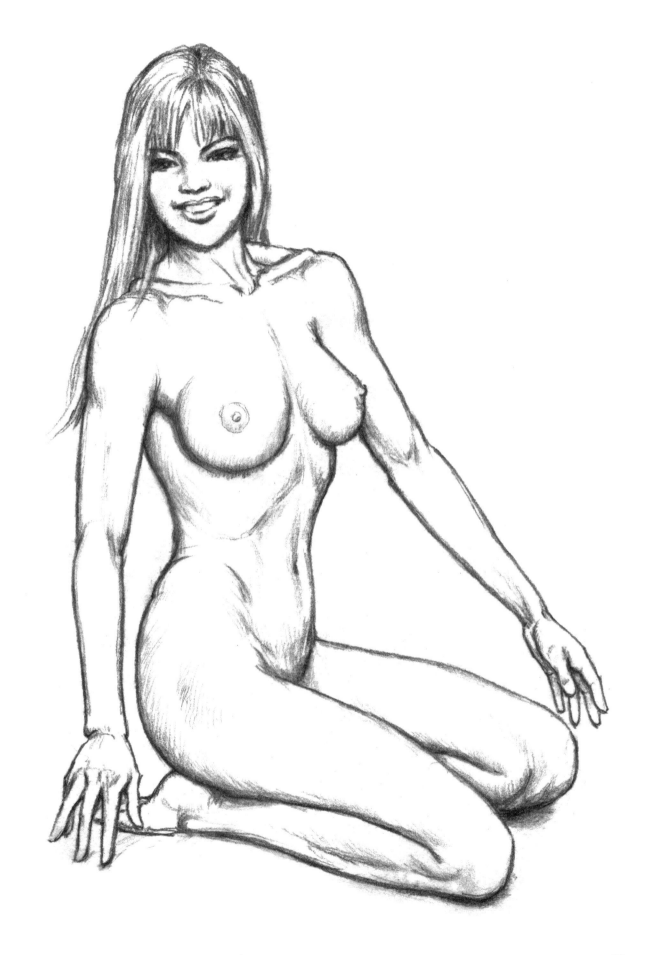

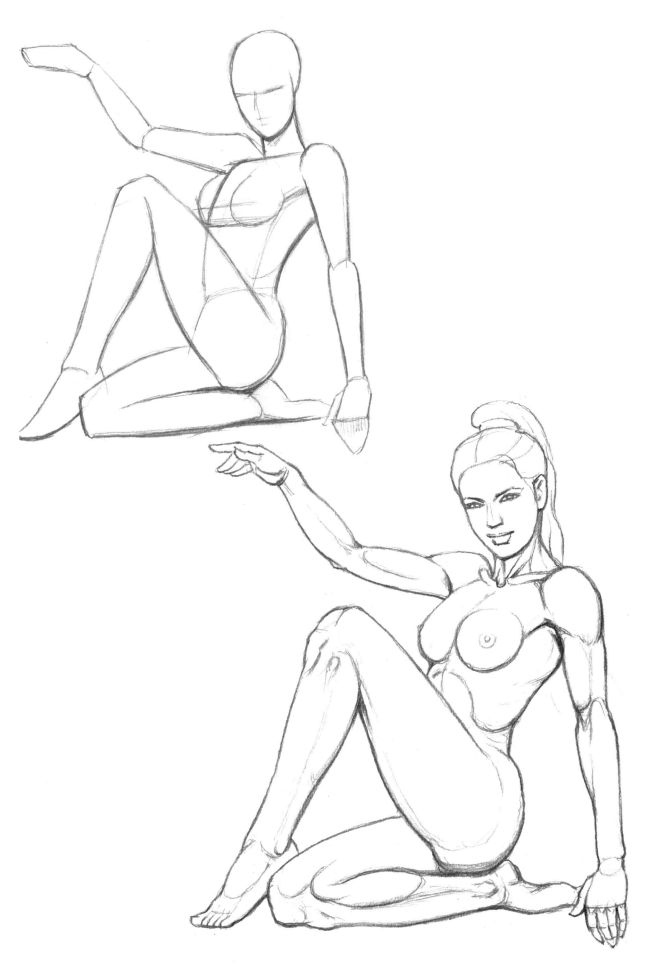

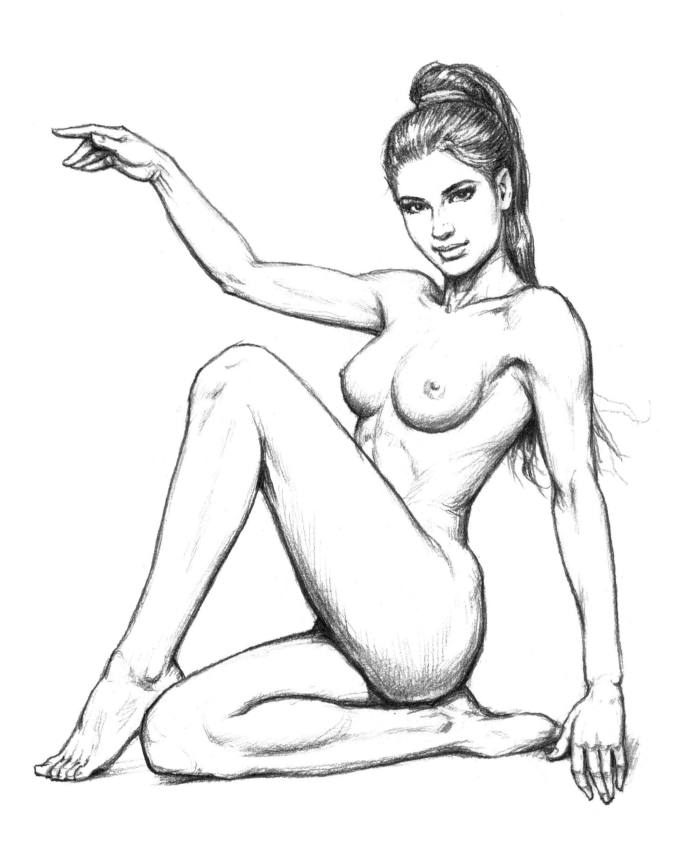

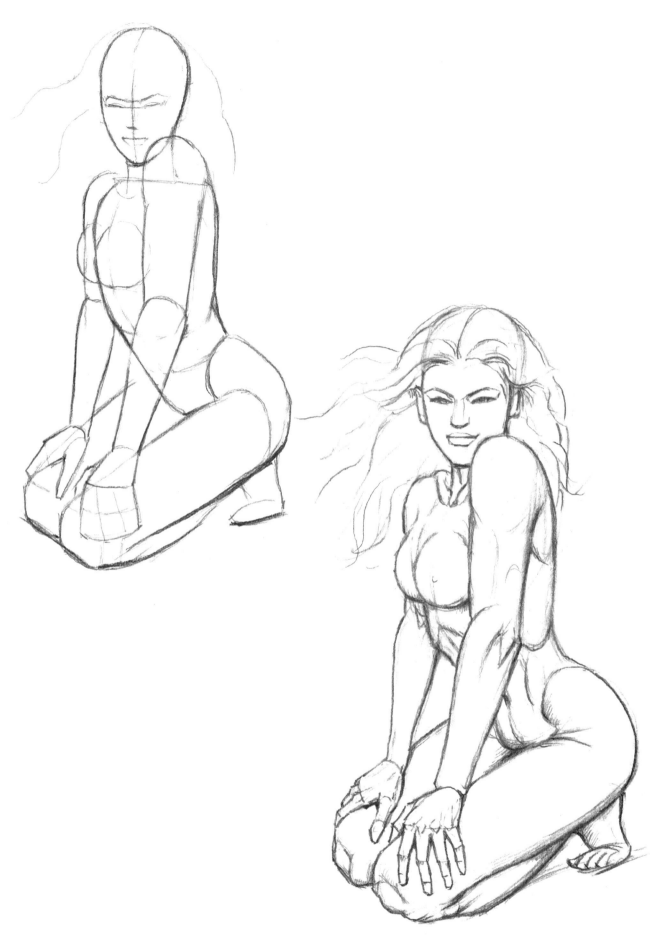

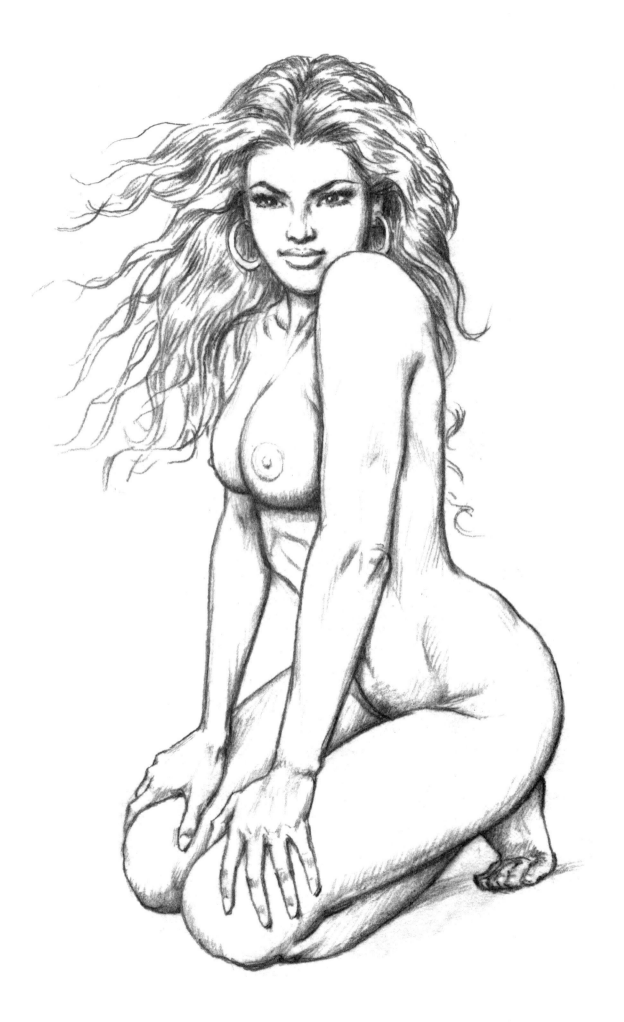

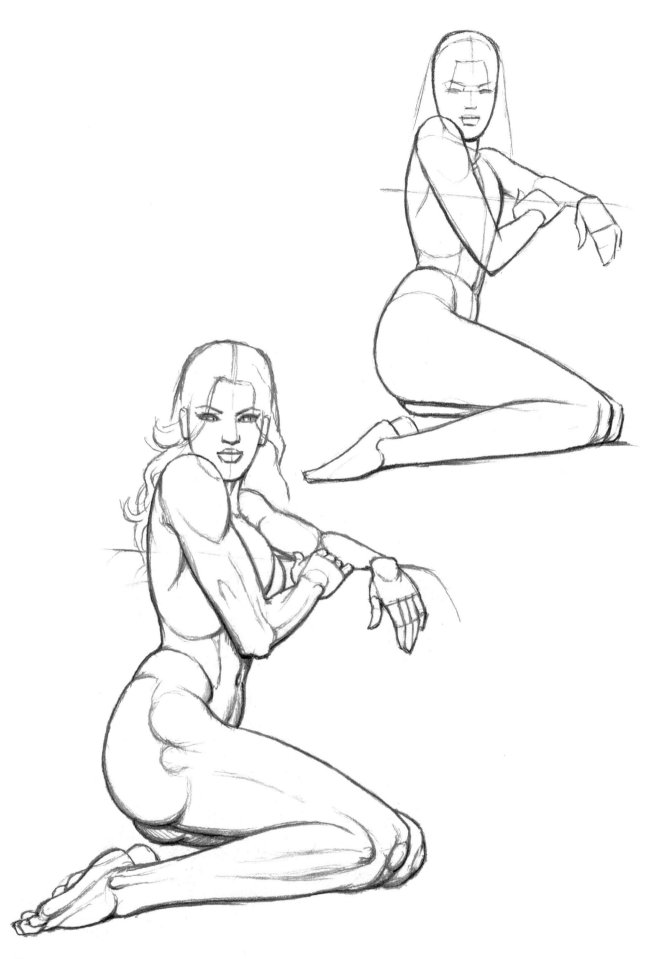

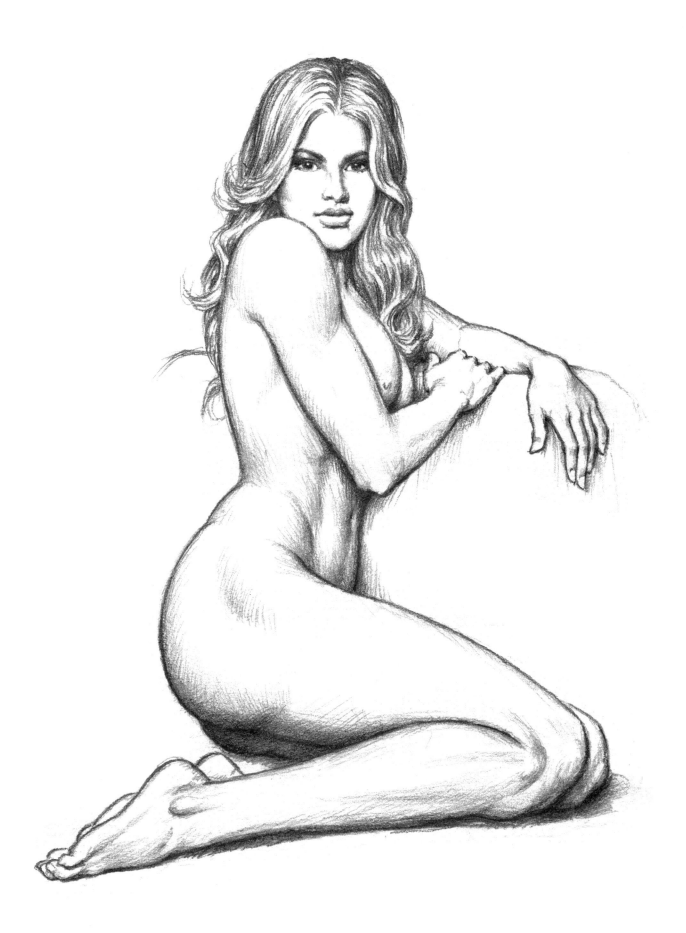

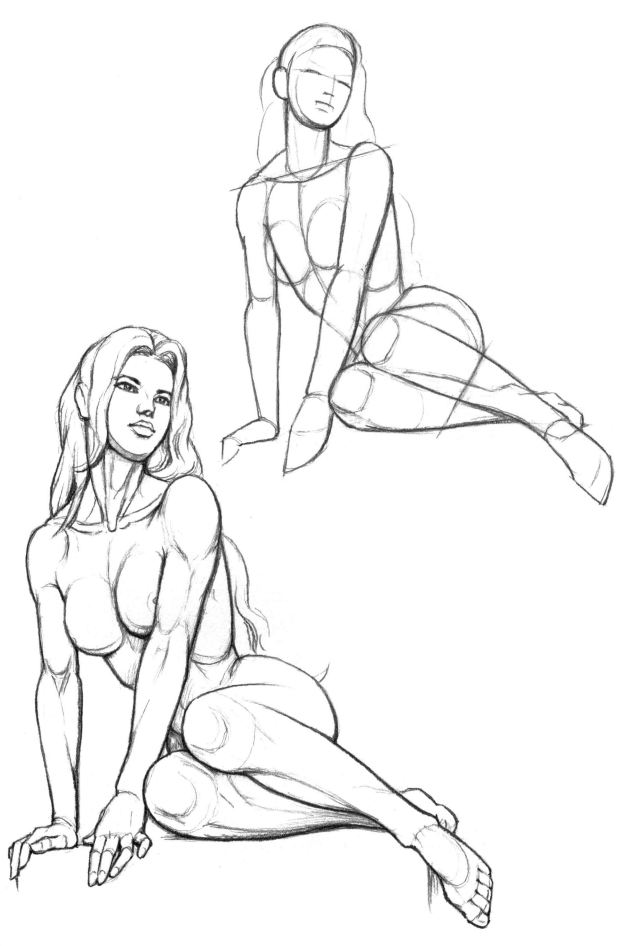

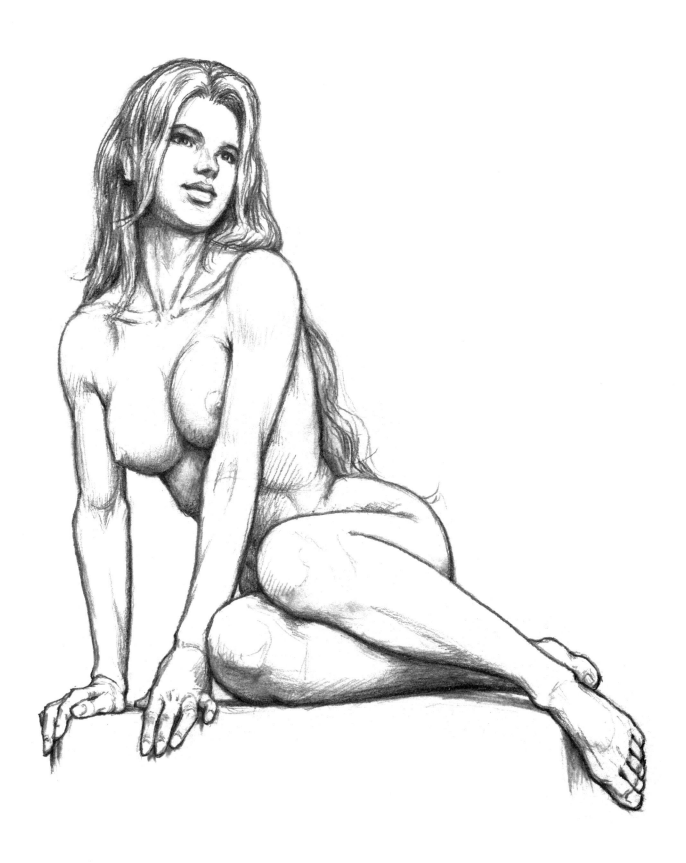

俯卧姿

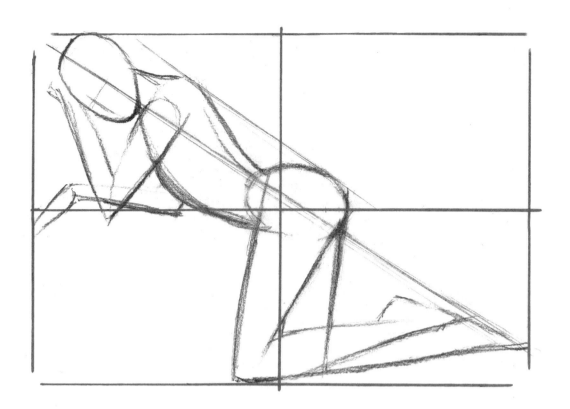

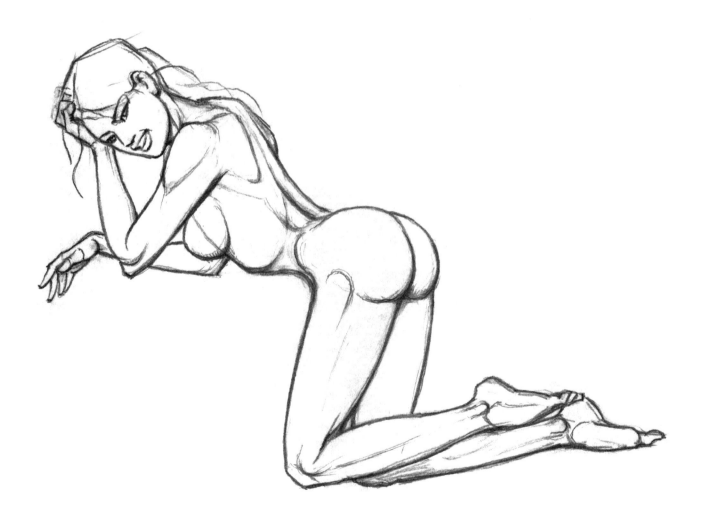

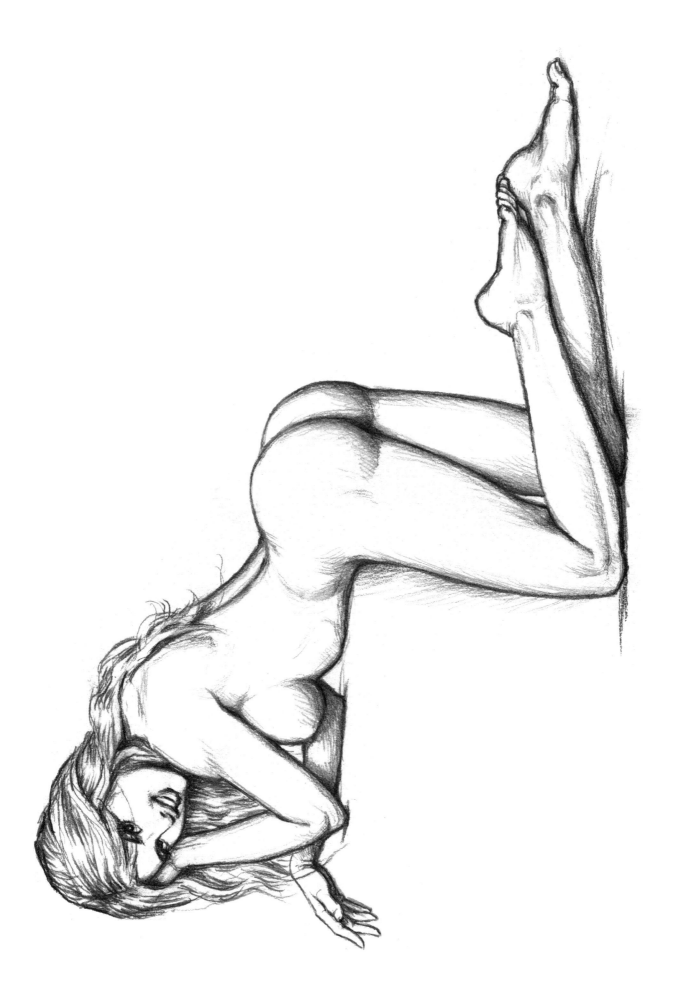

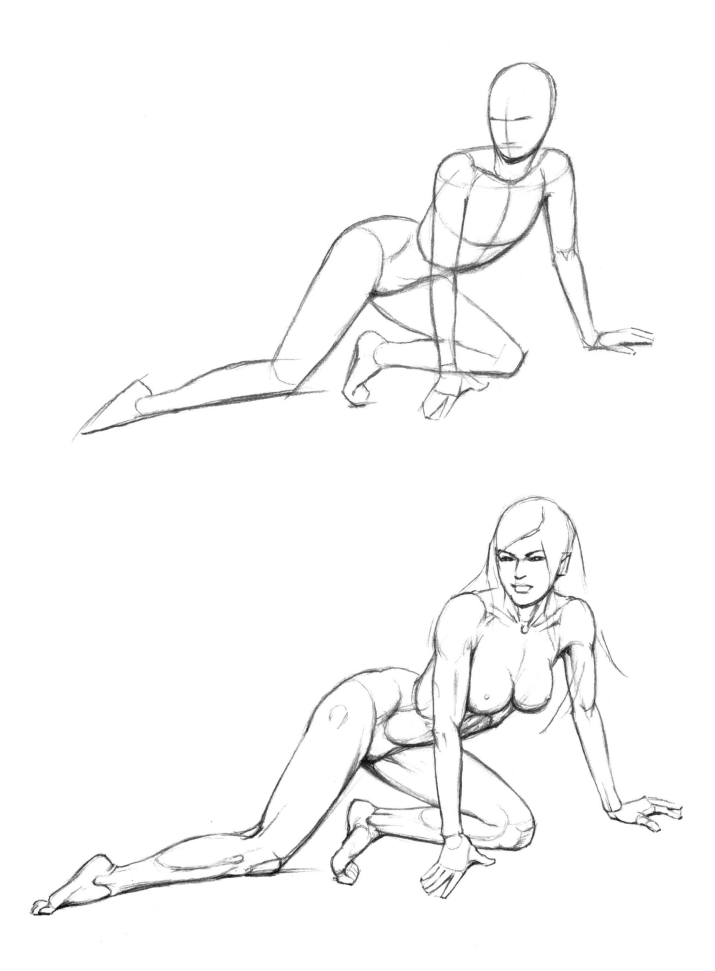

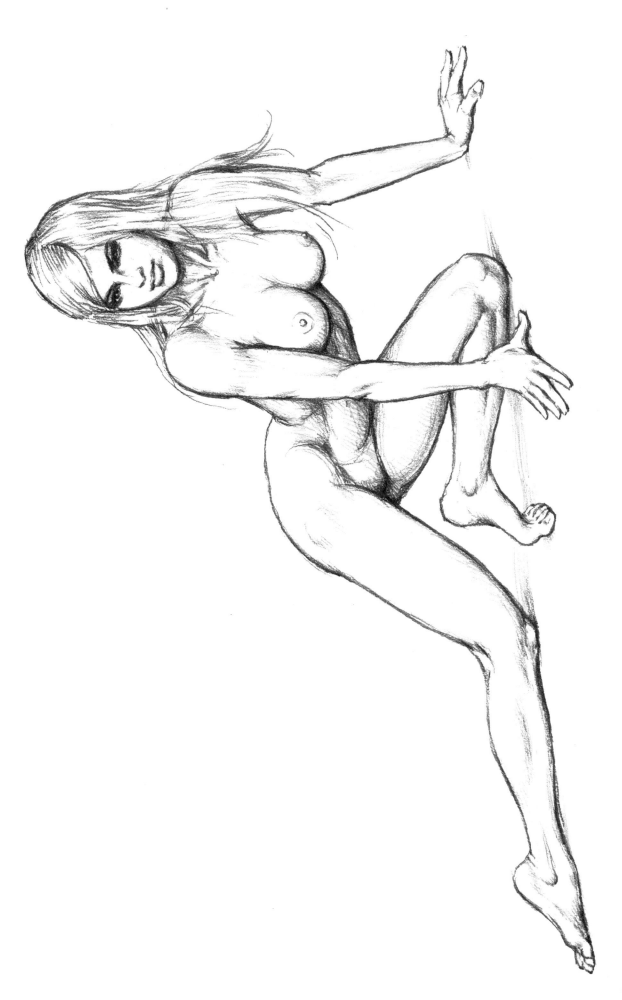

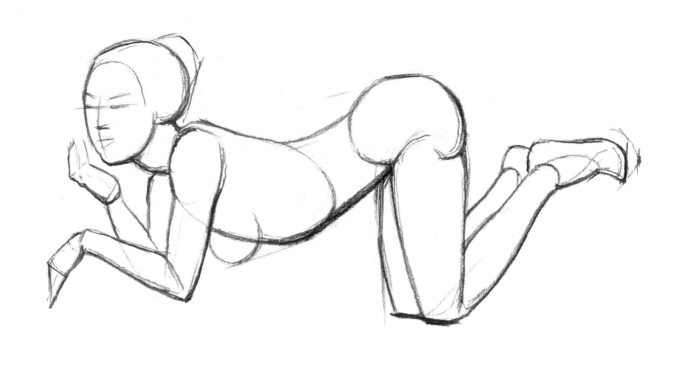

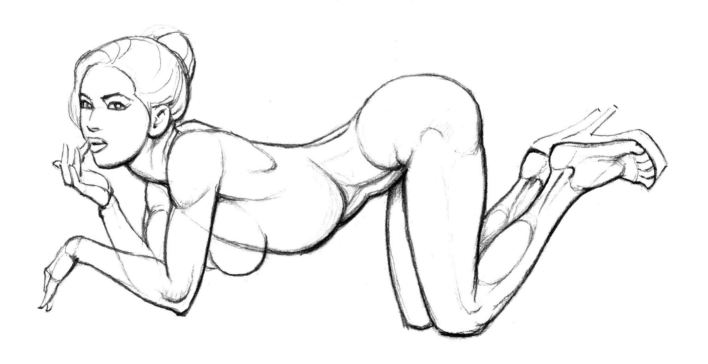

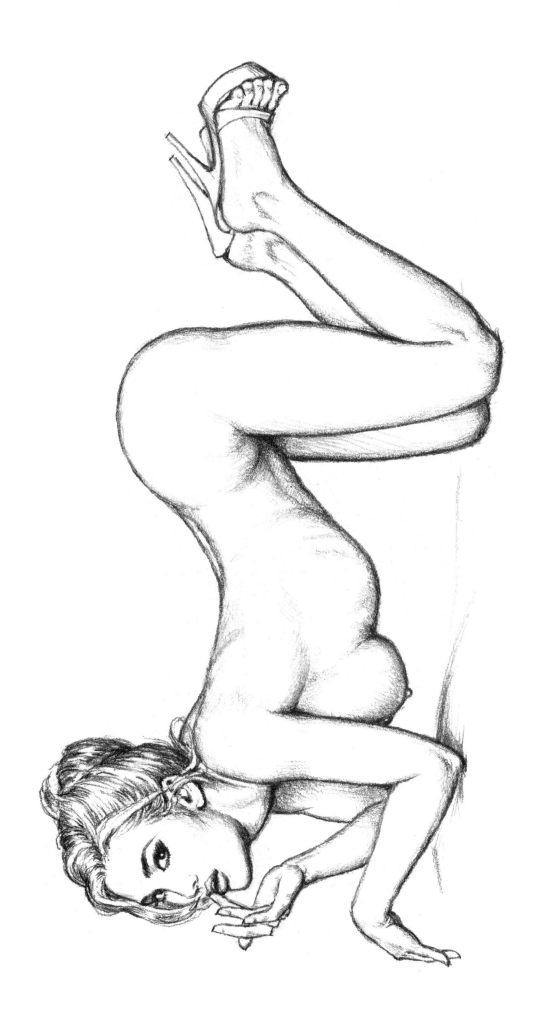

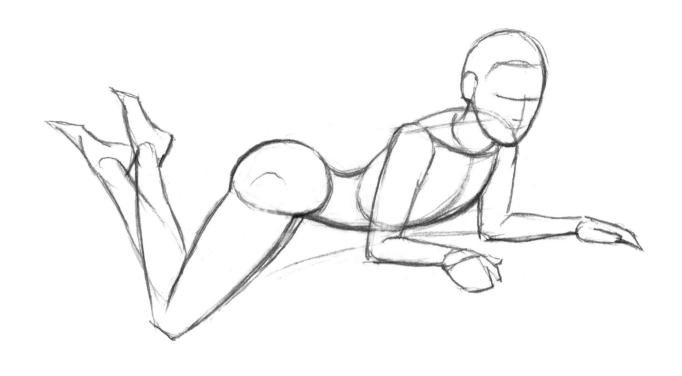

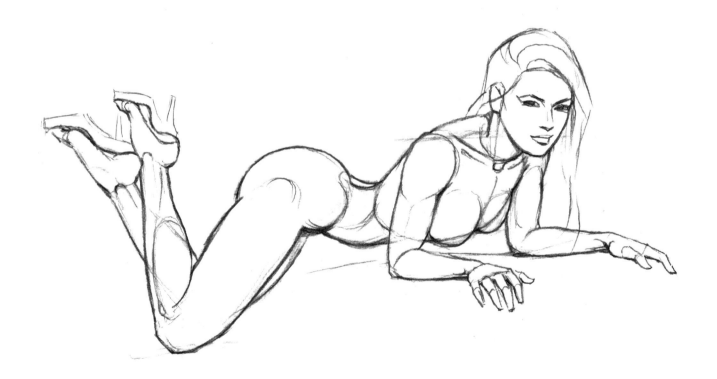

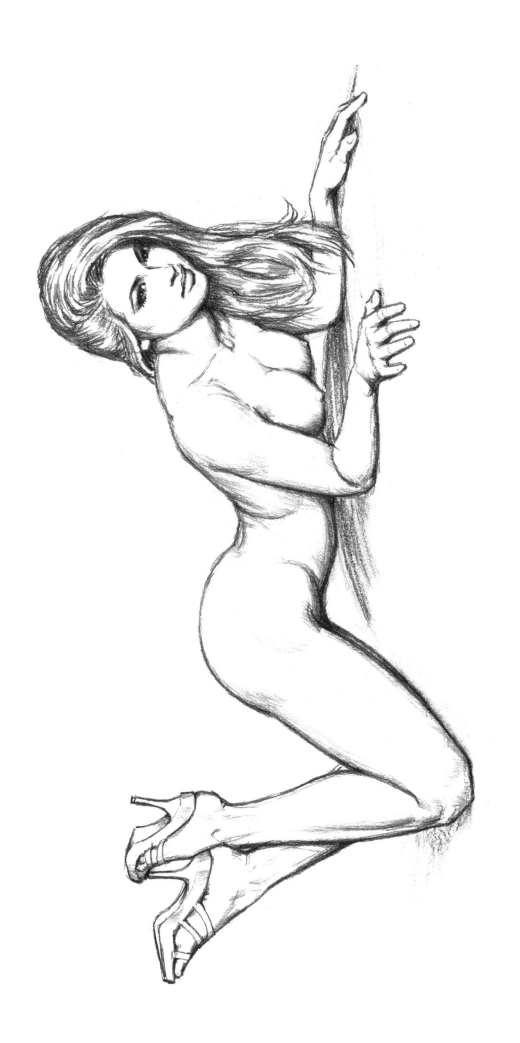

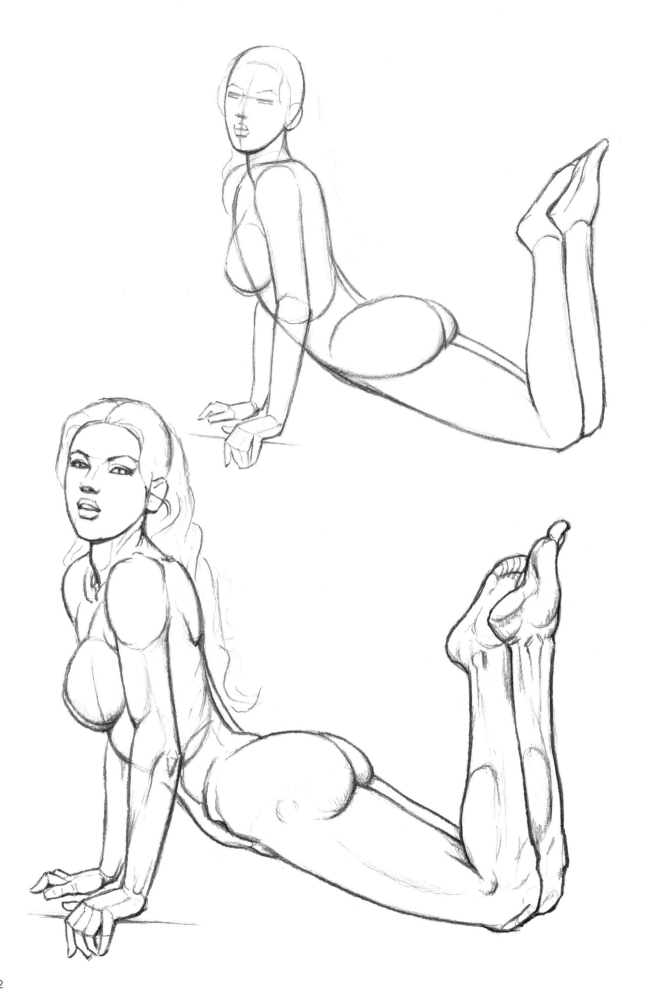

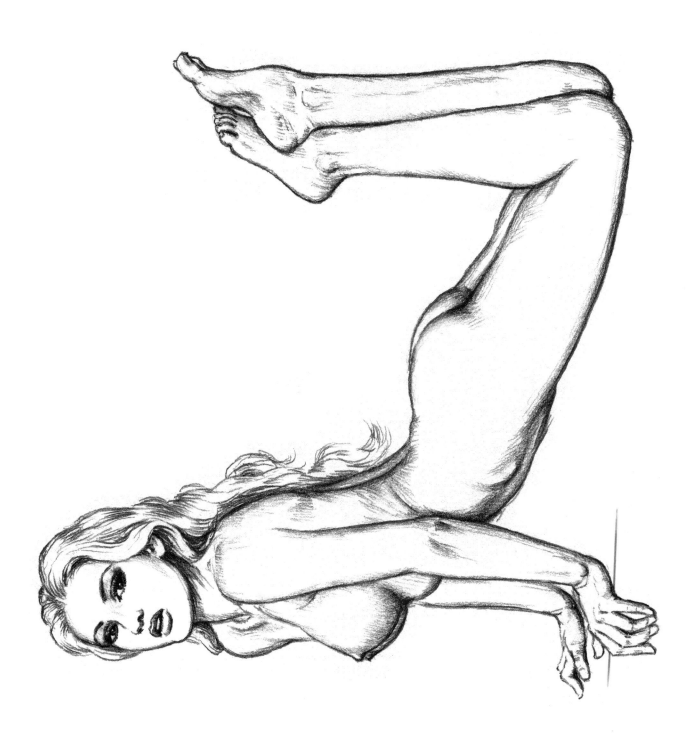

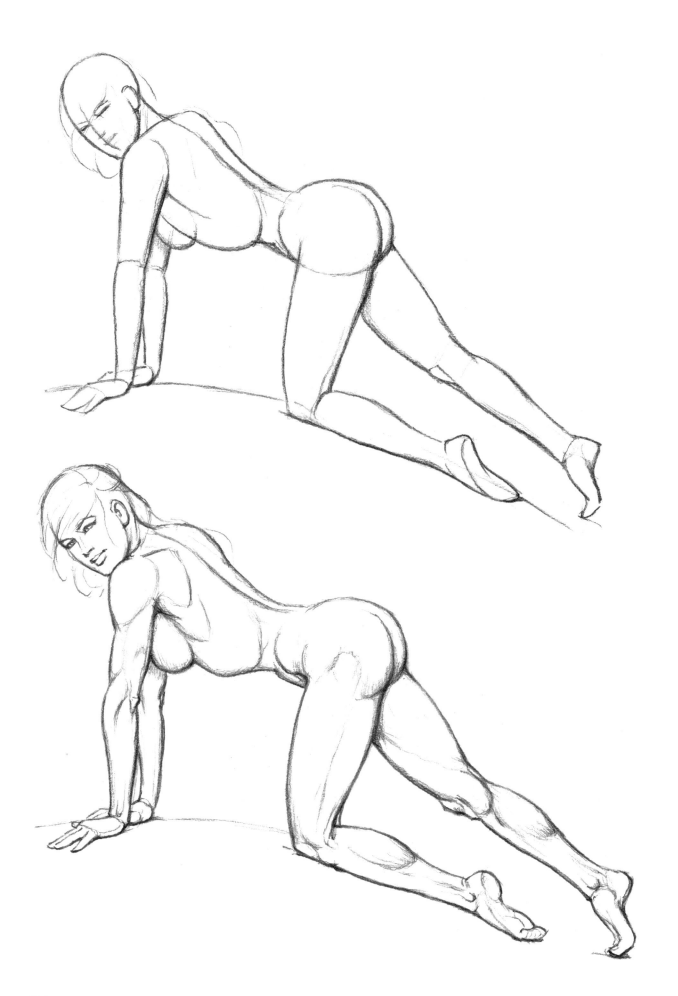

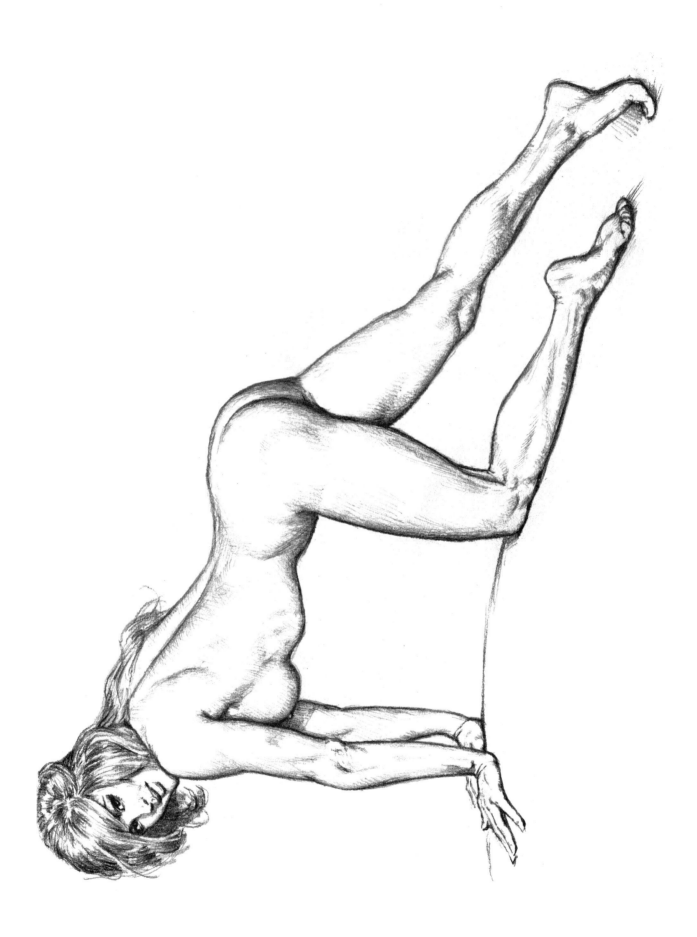

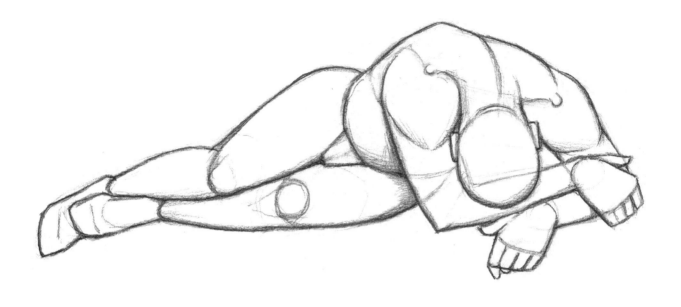

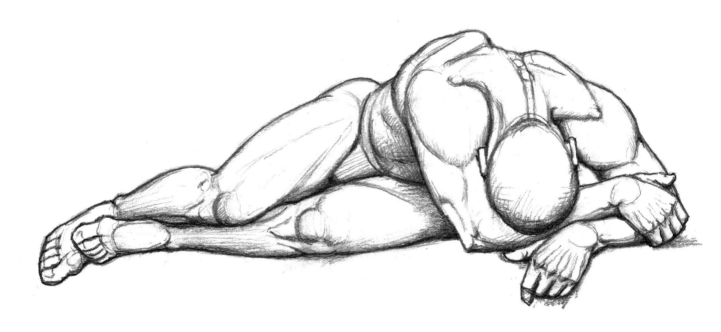

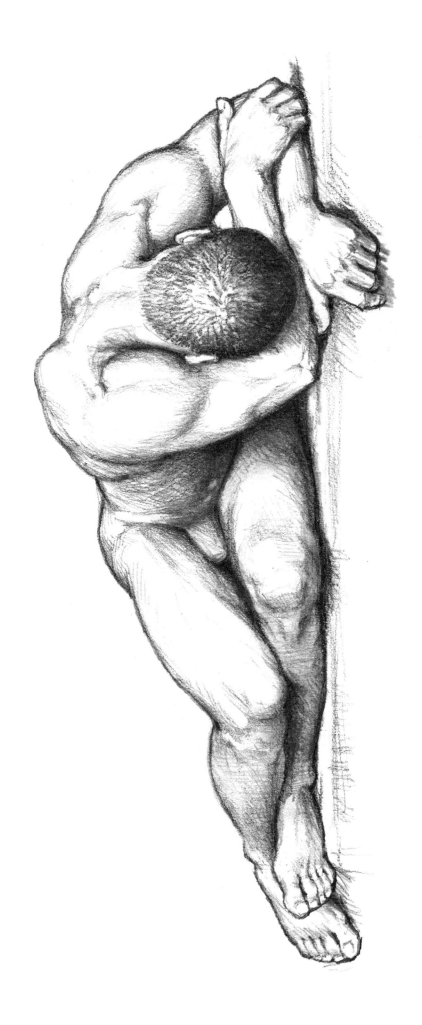

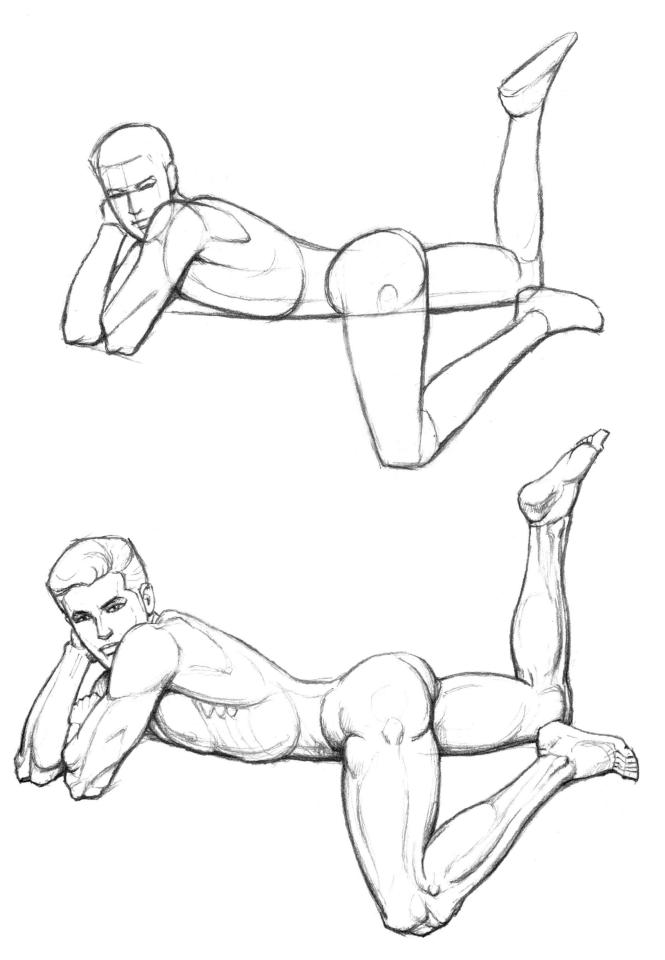

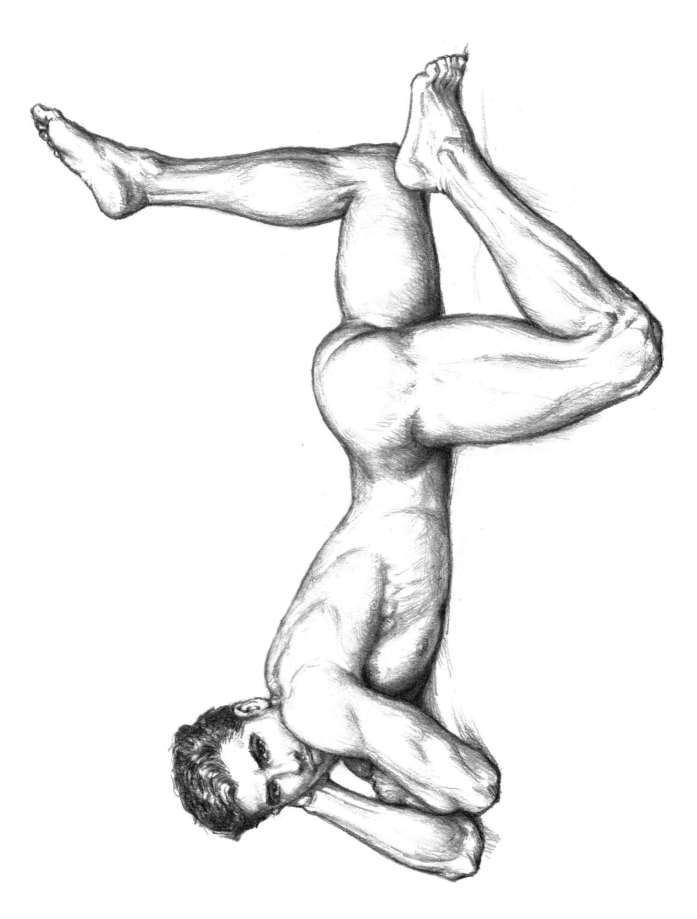

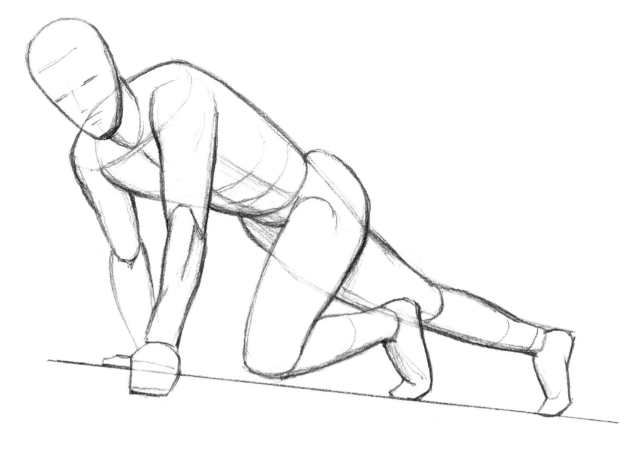

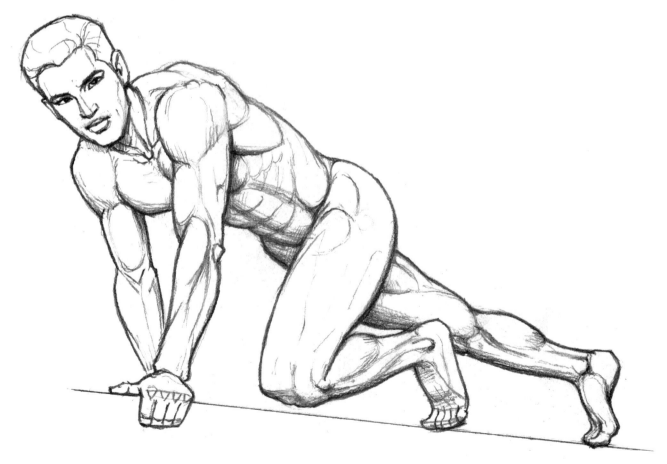

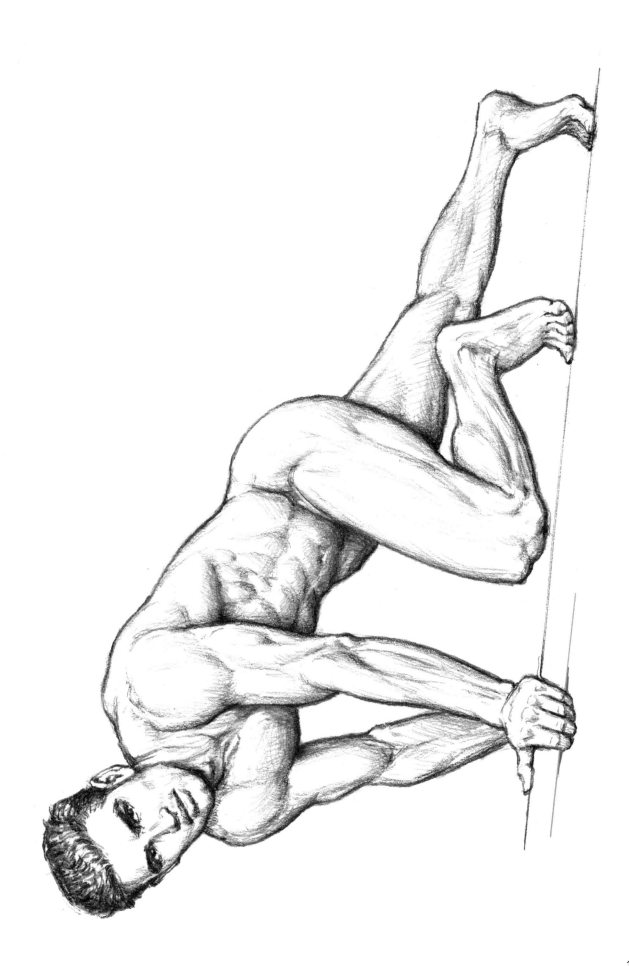

斜靠姿

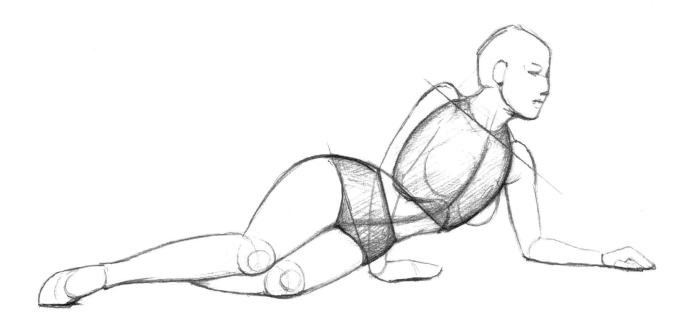

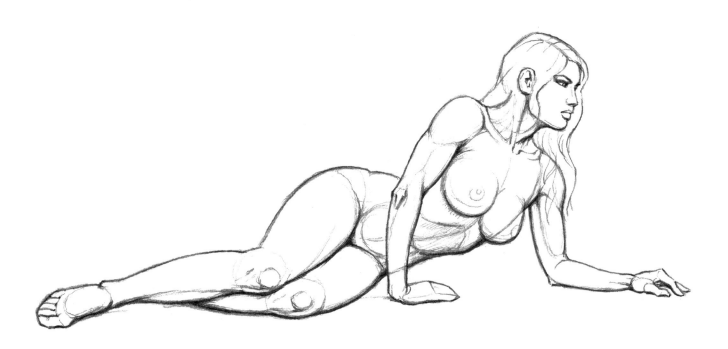

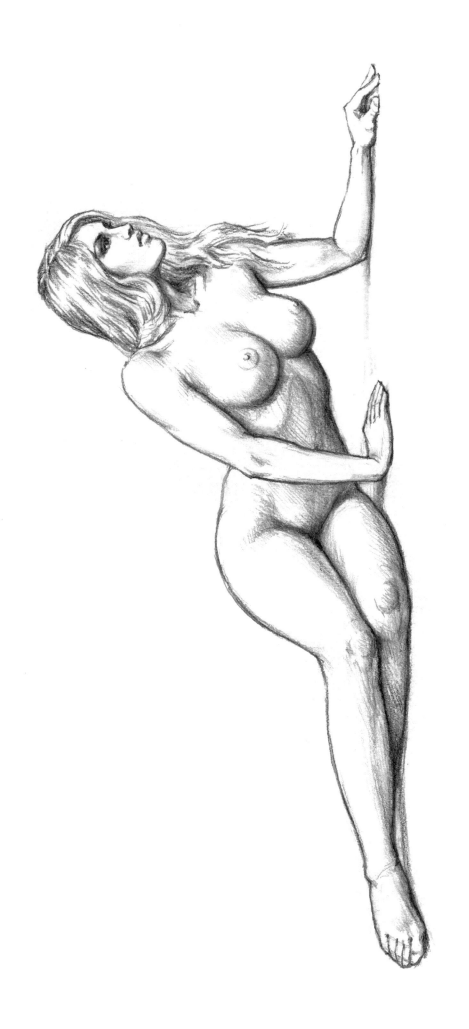

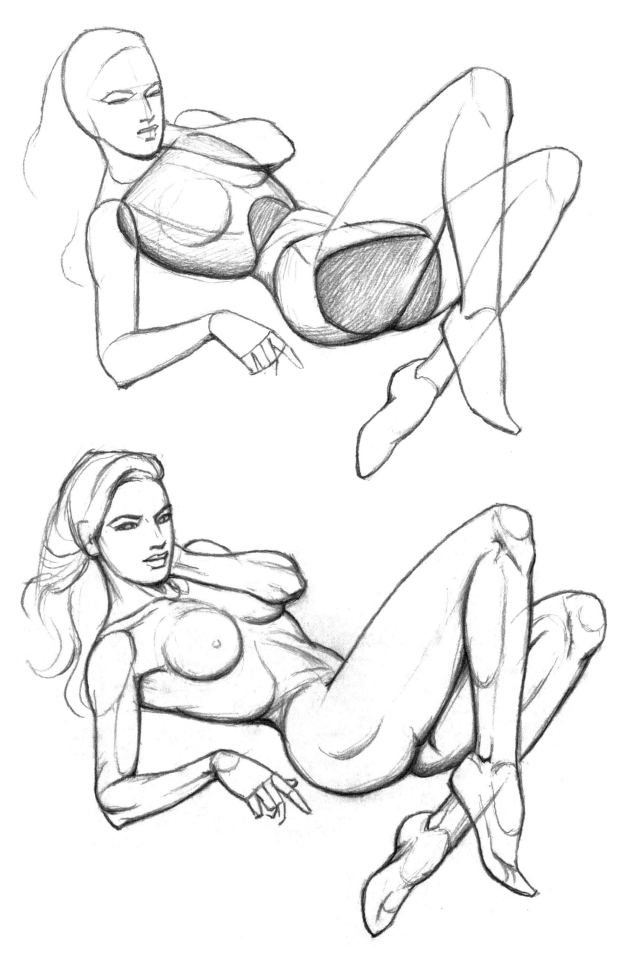

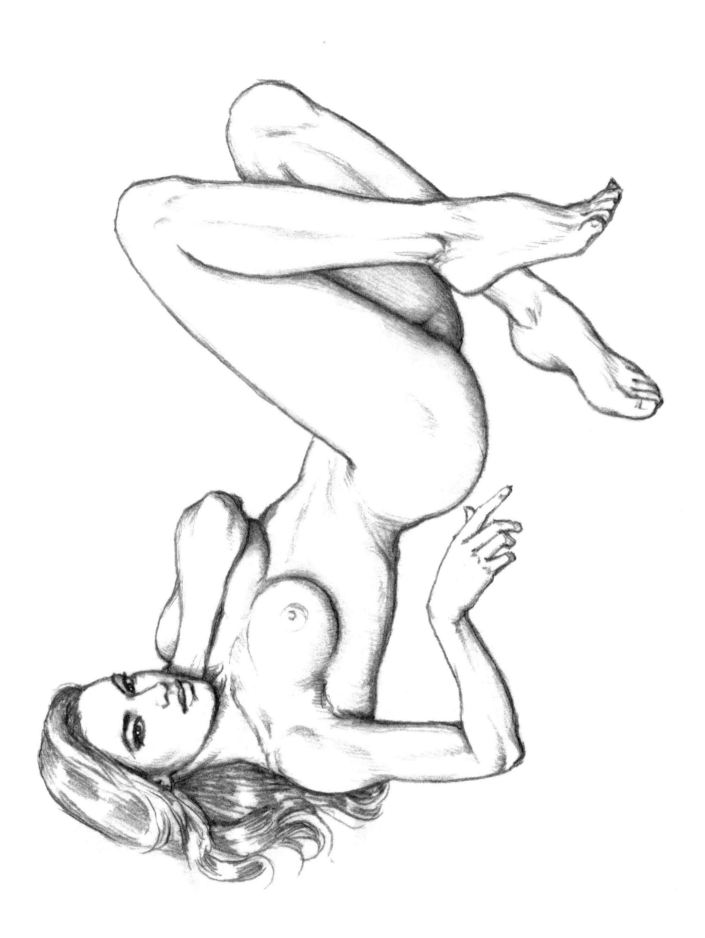

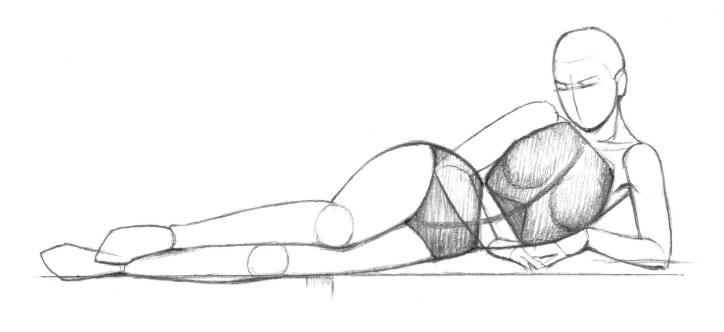

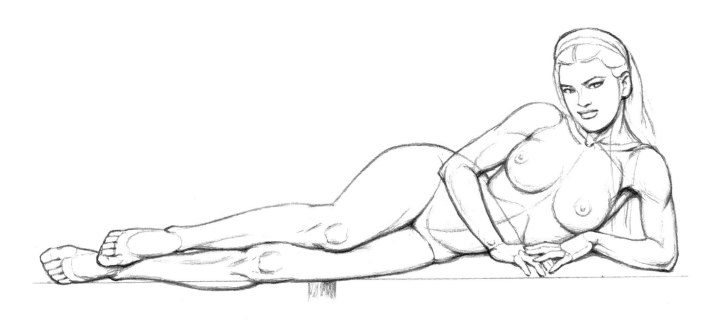

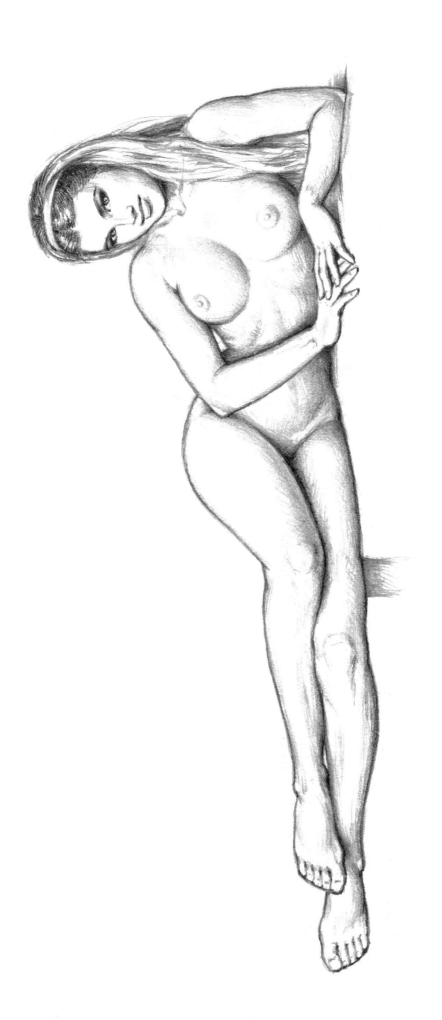

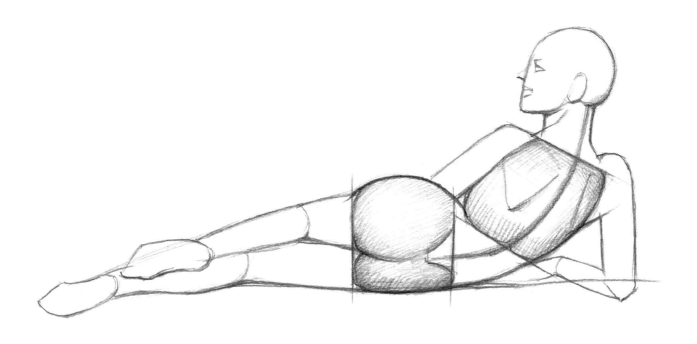

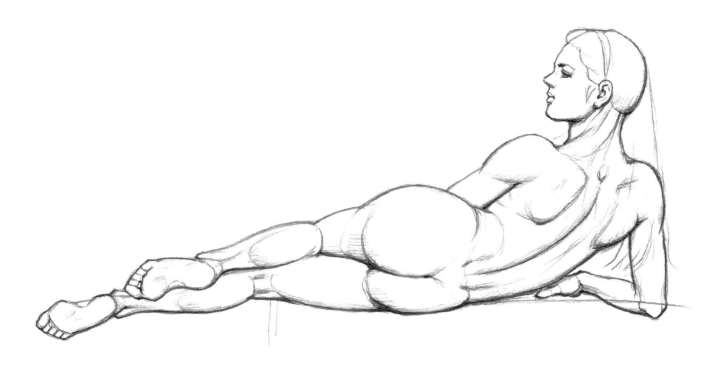

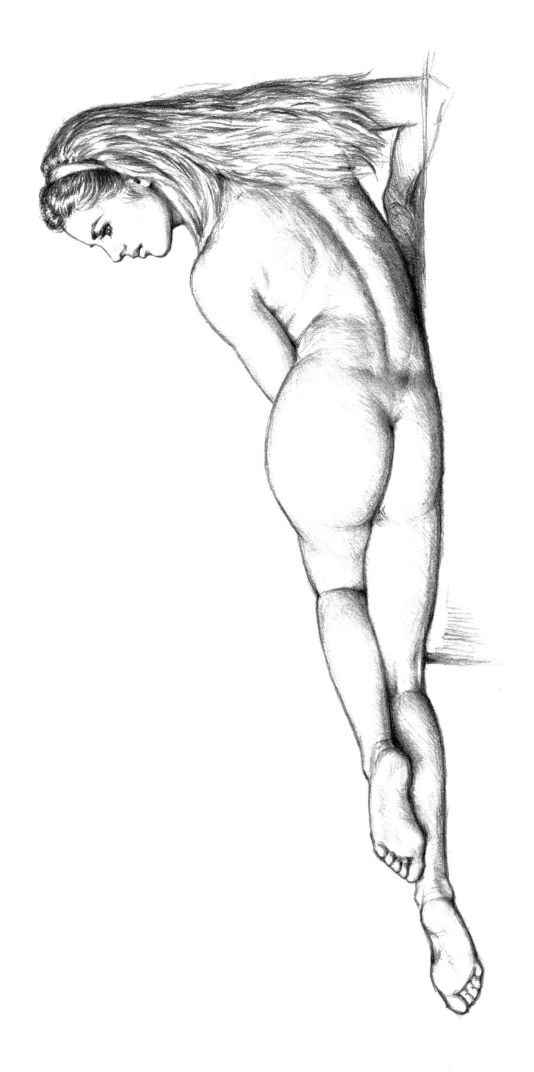

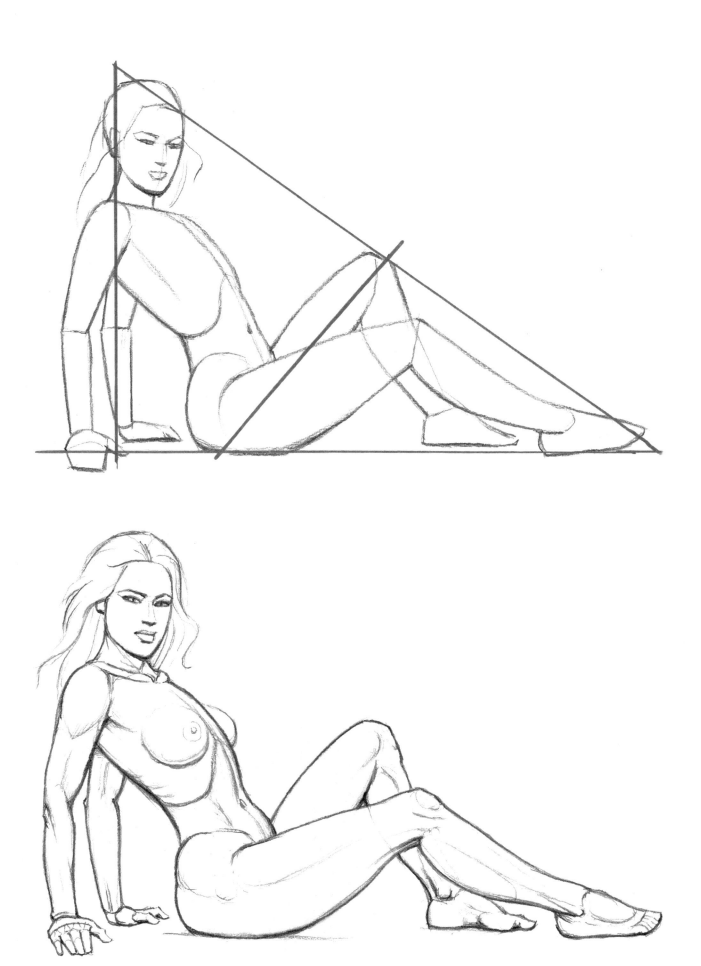

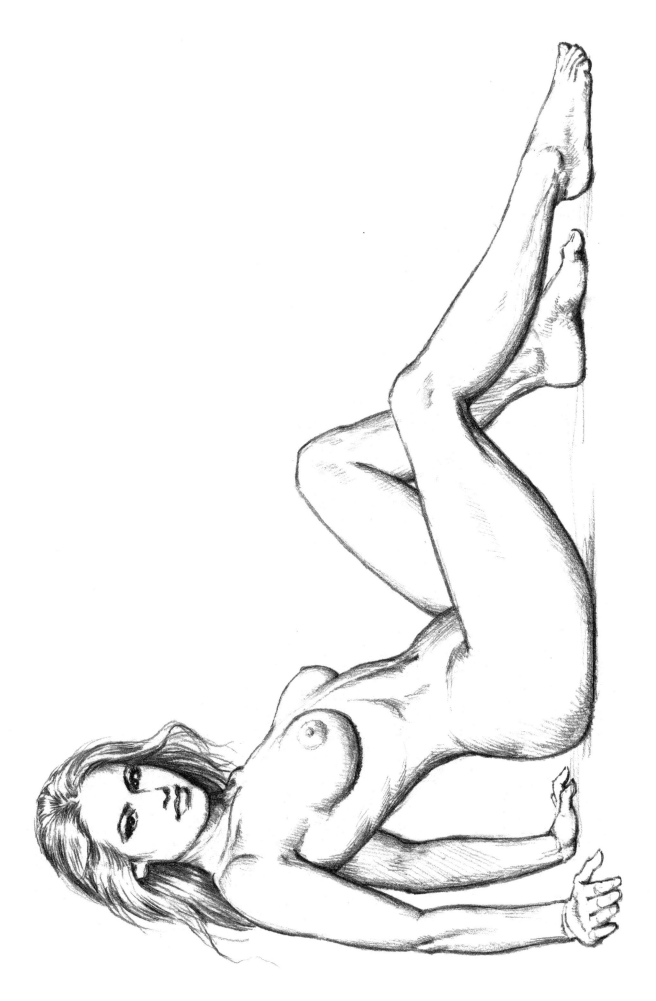

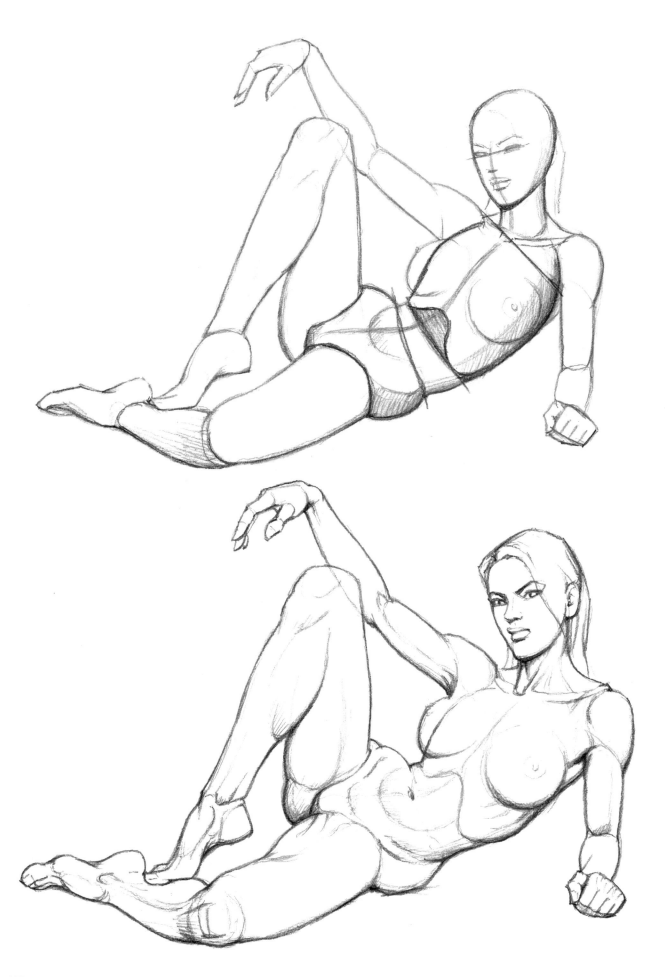

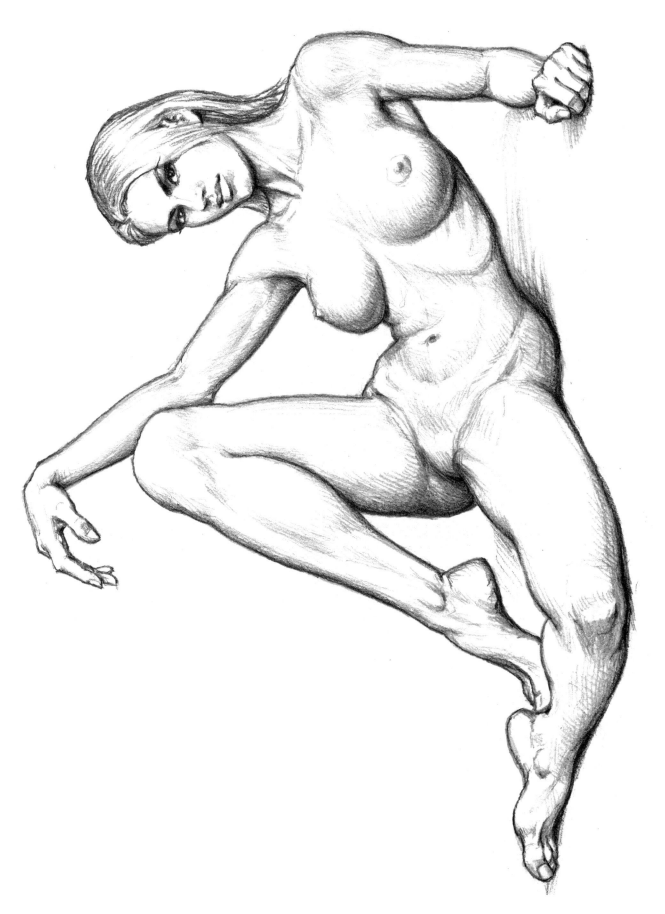

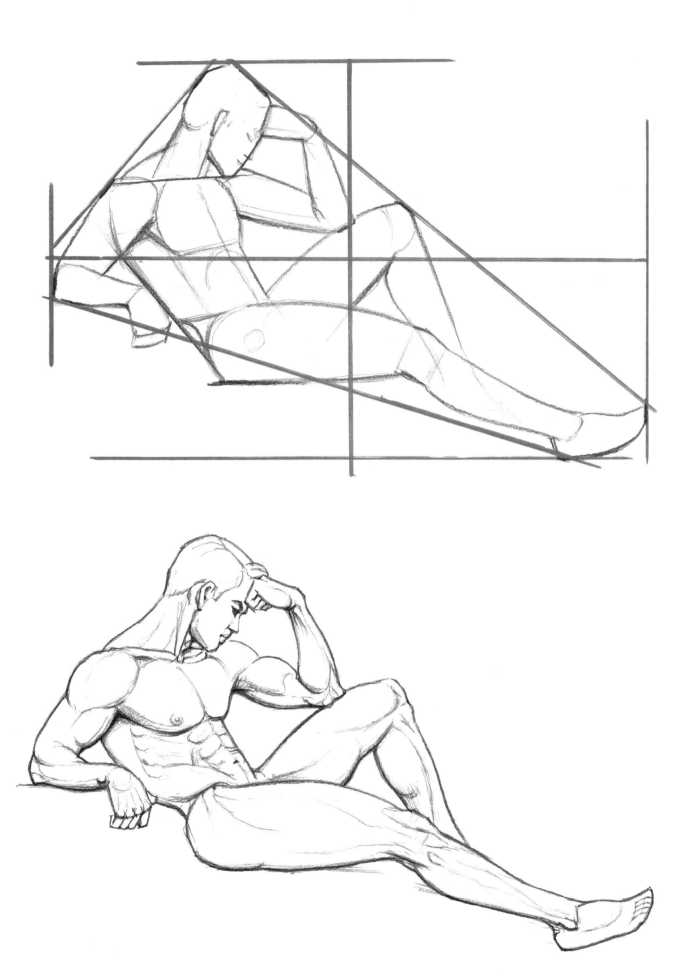

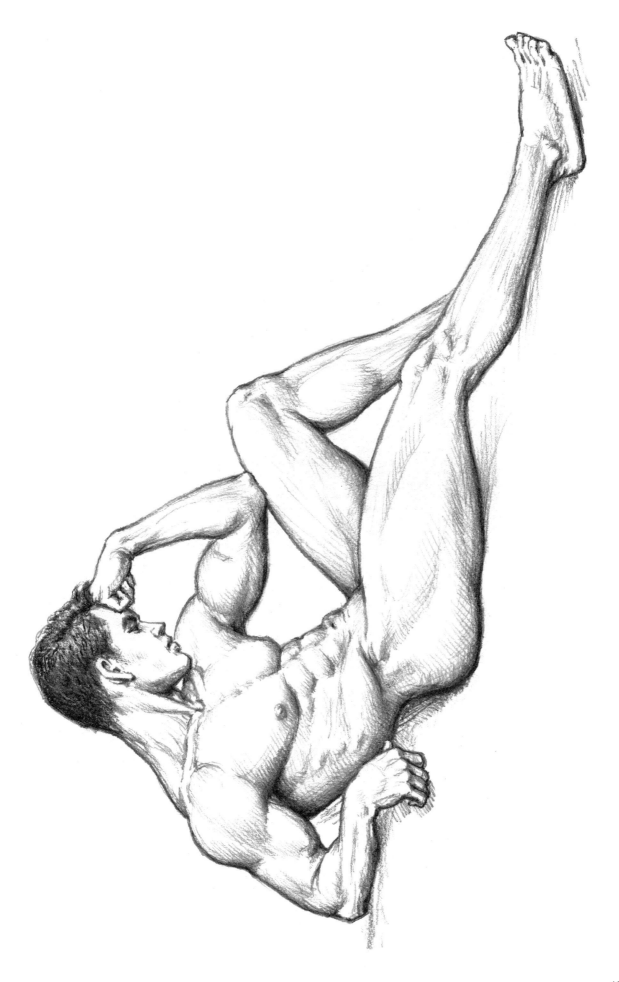

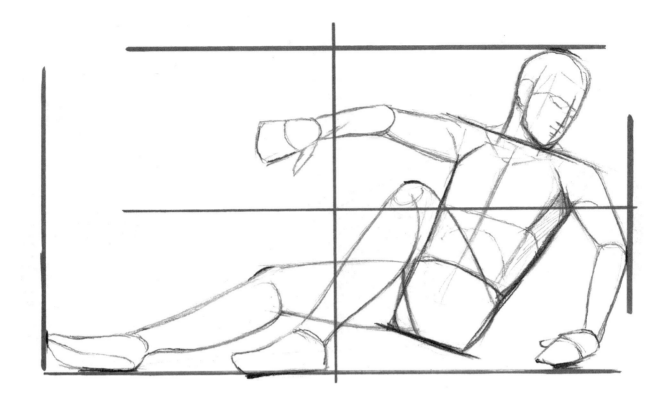

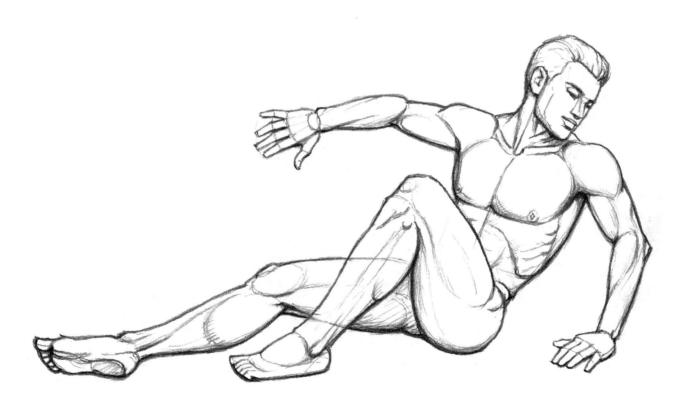

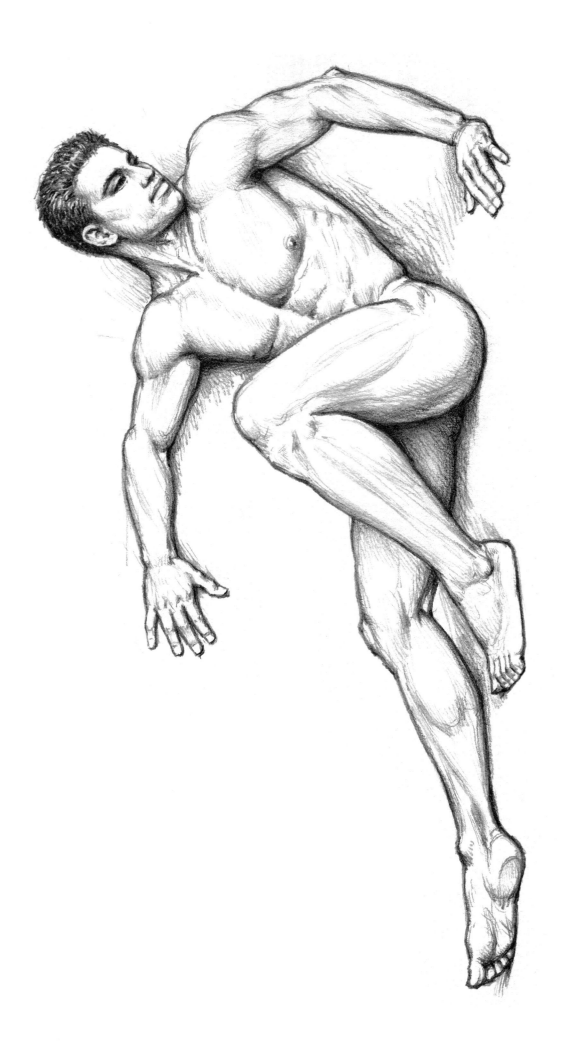

躺　姿

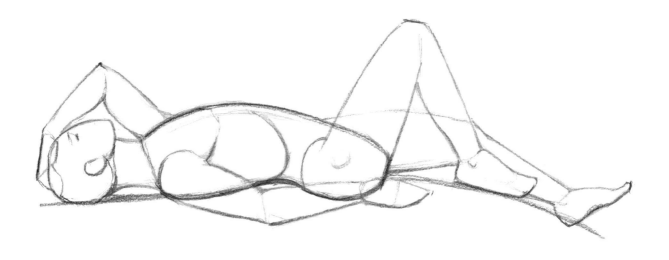

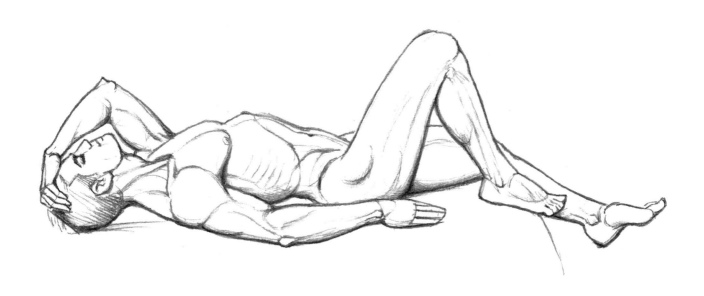

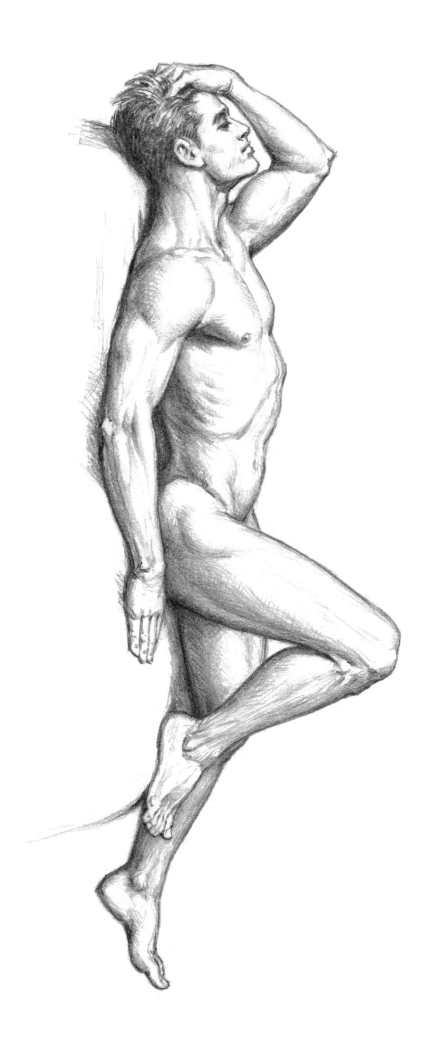

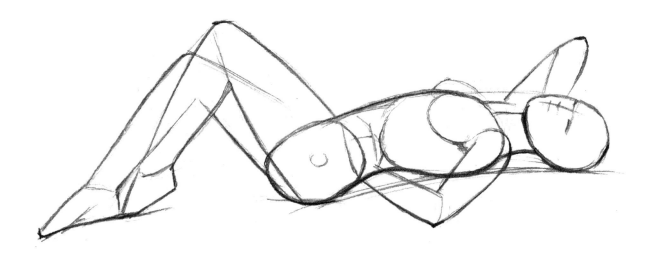

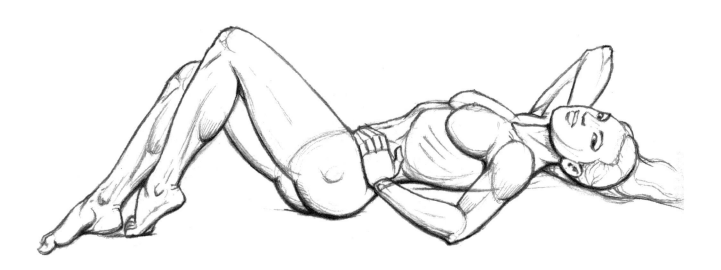

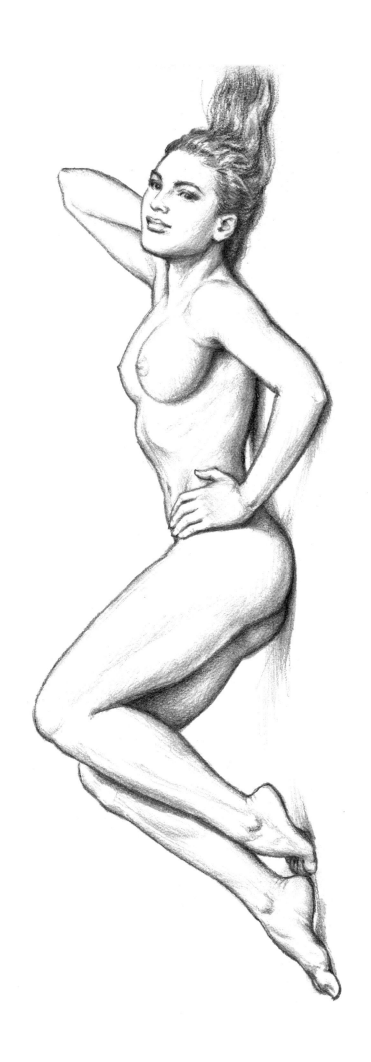

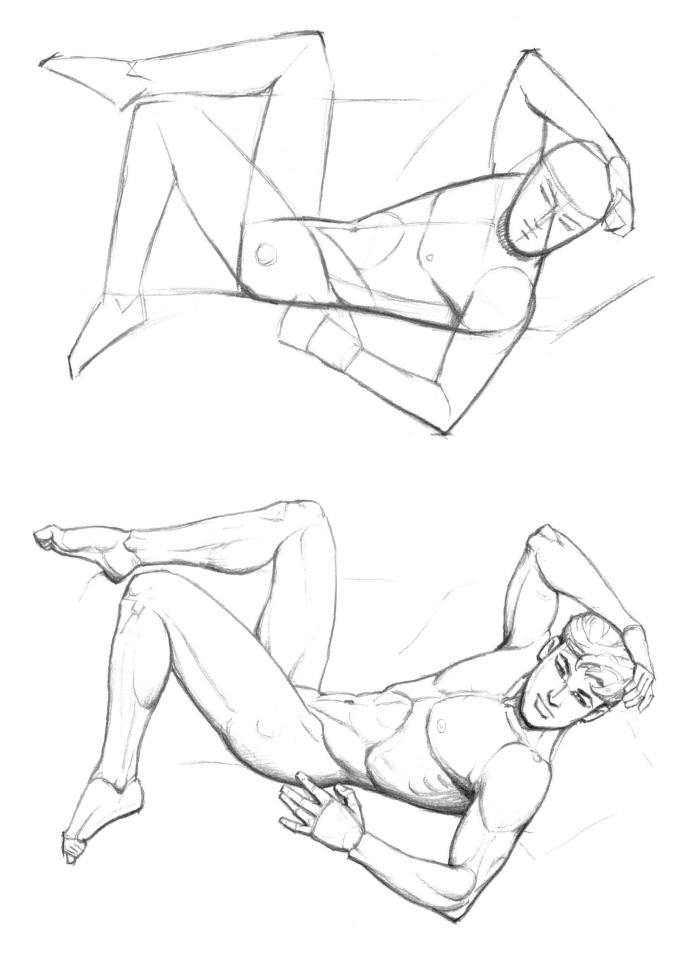

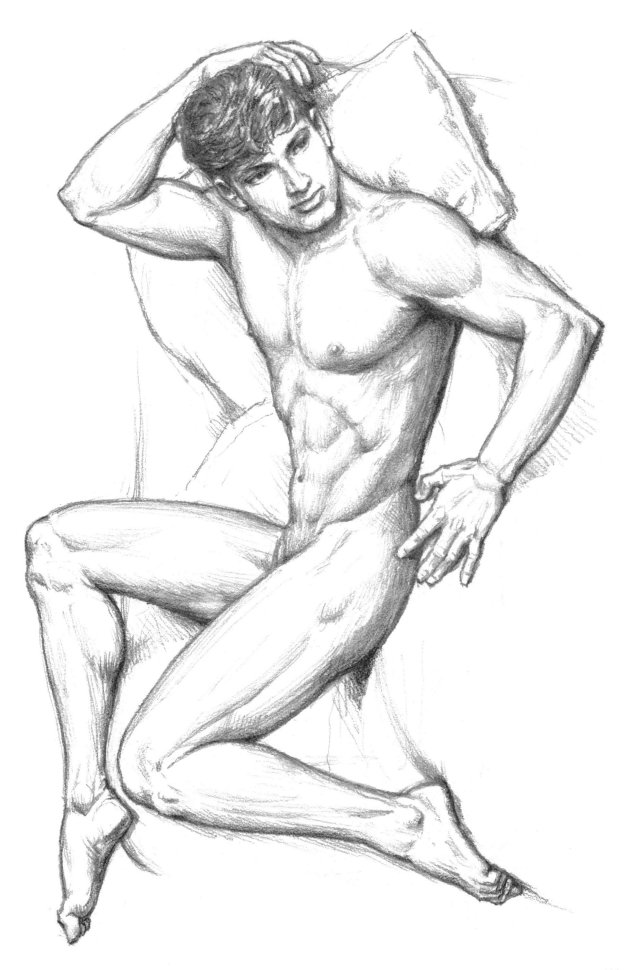

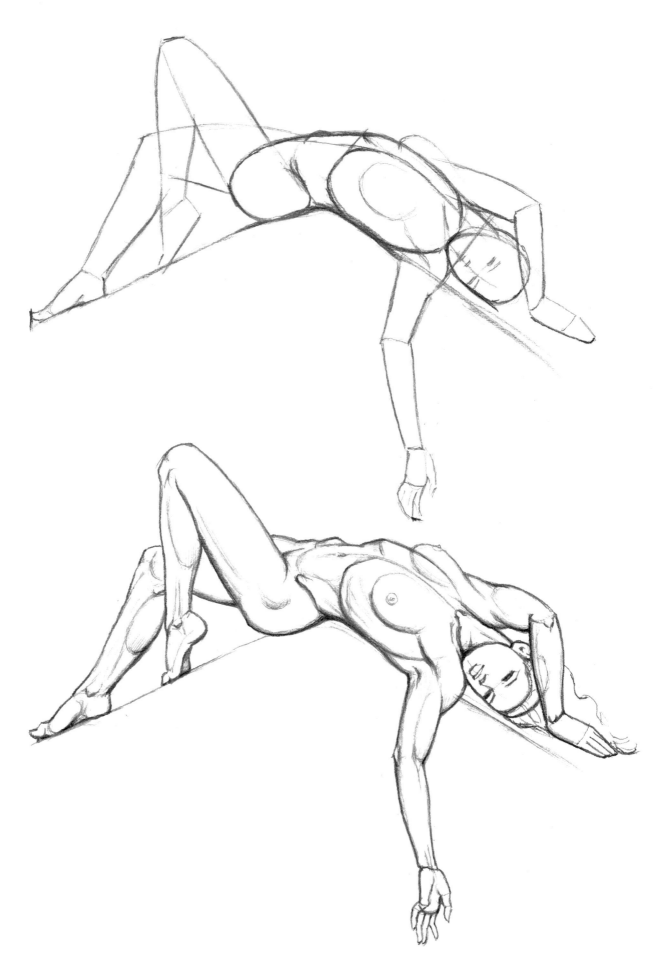

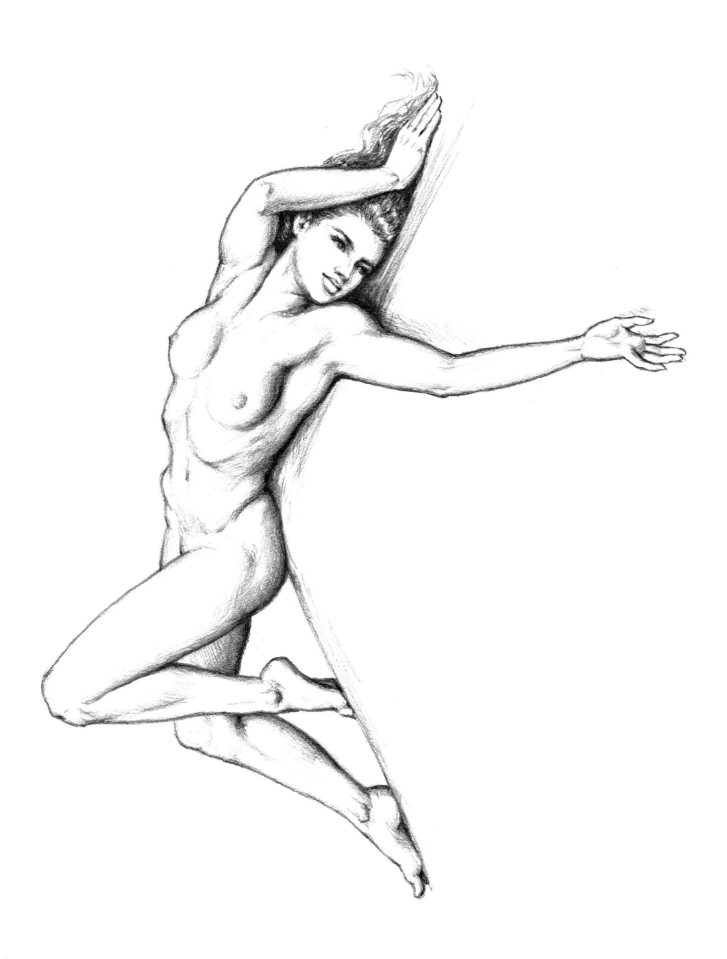

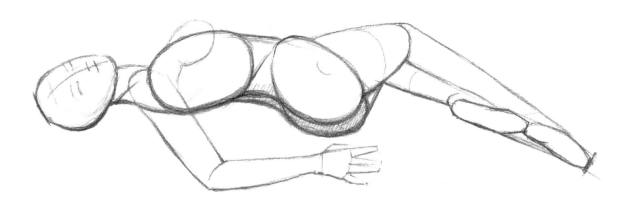

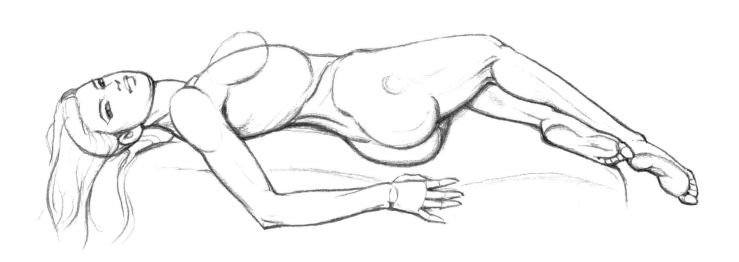

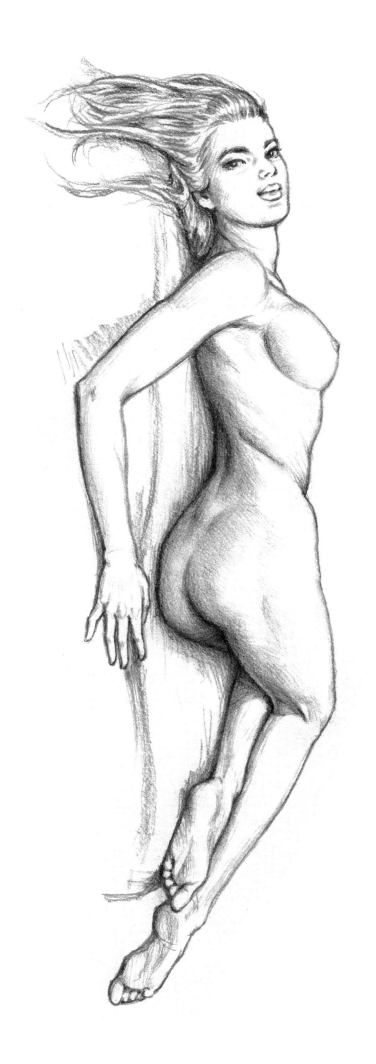

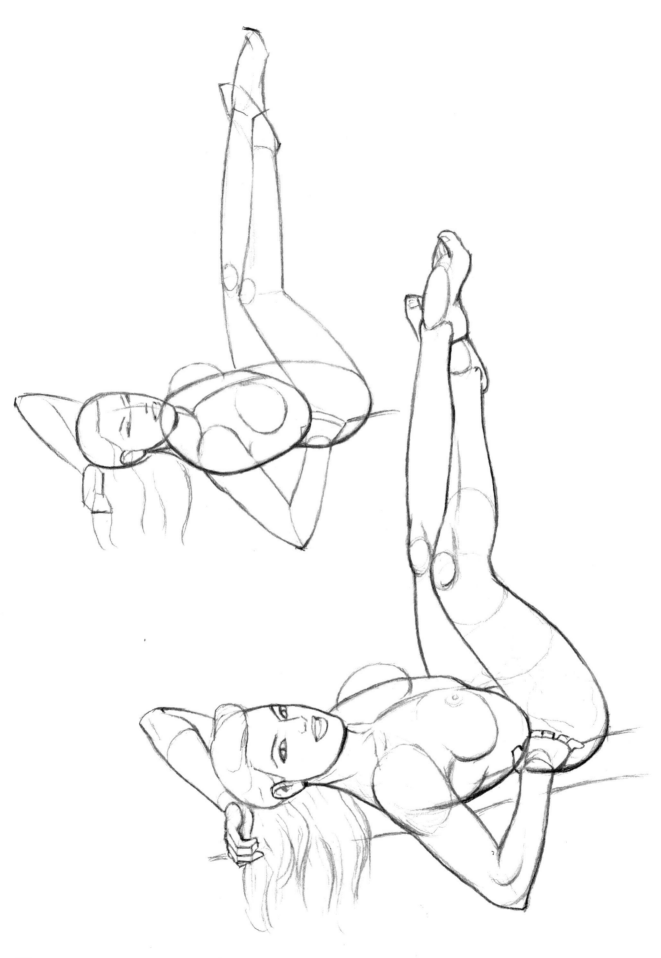

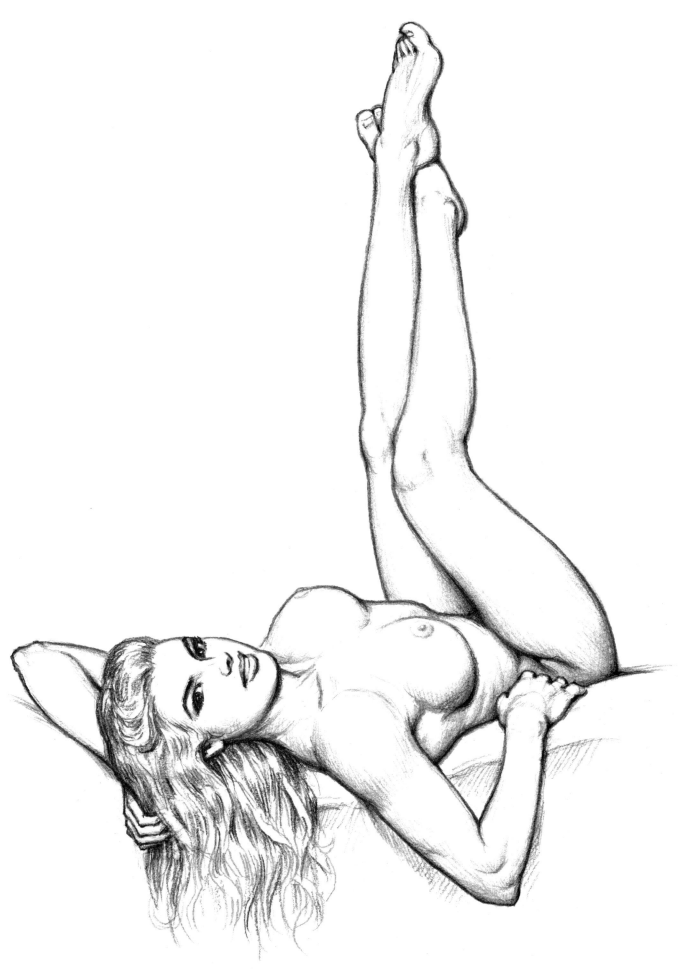

动 姿

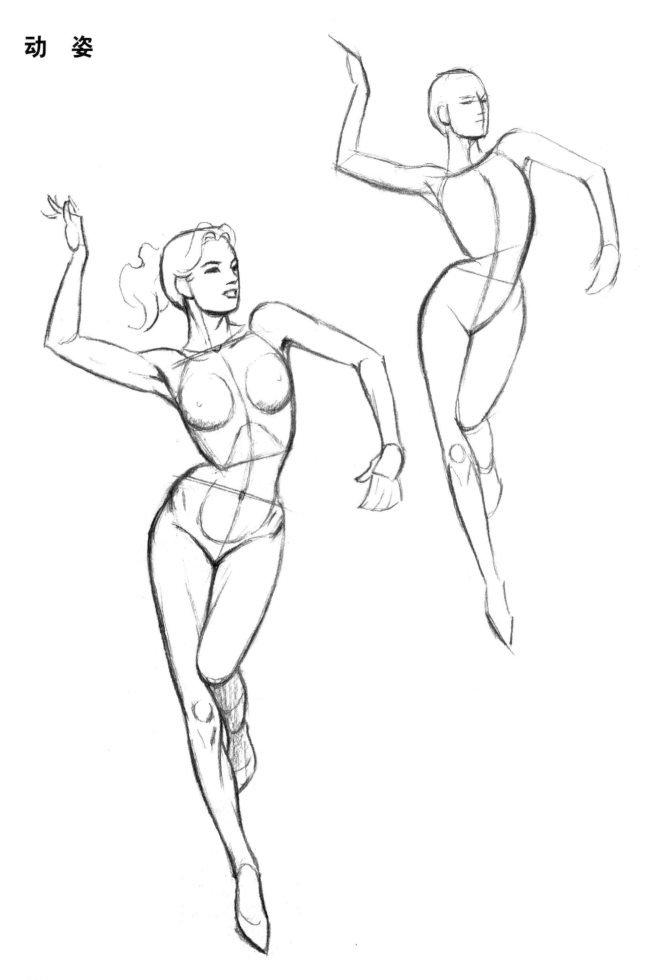

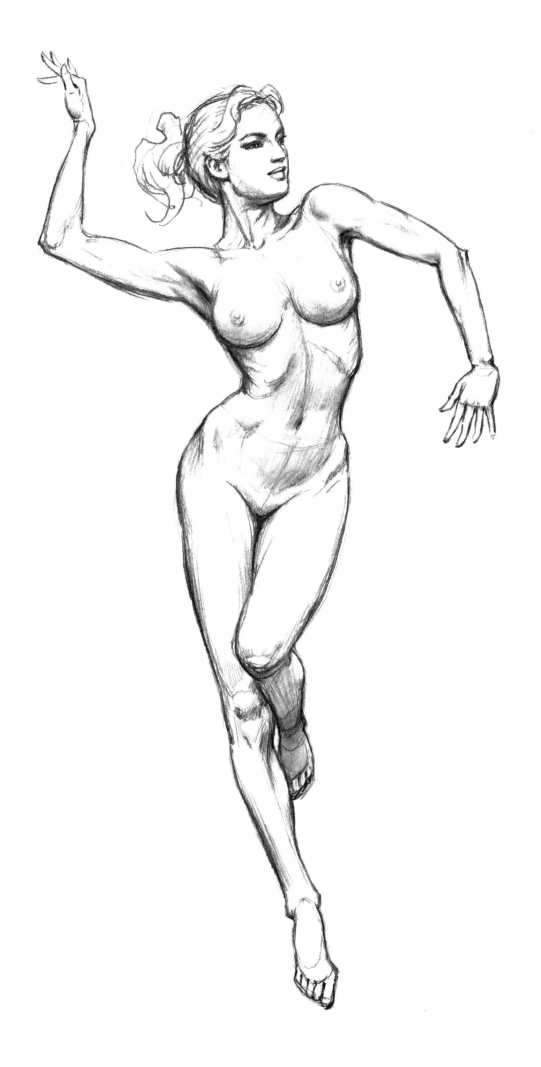

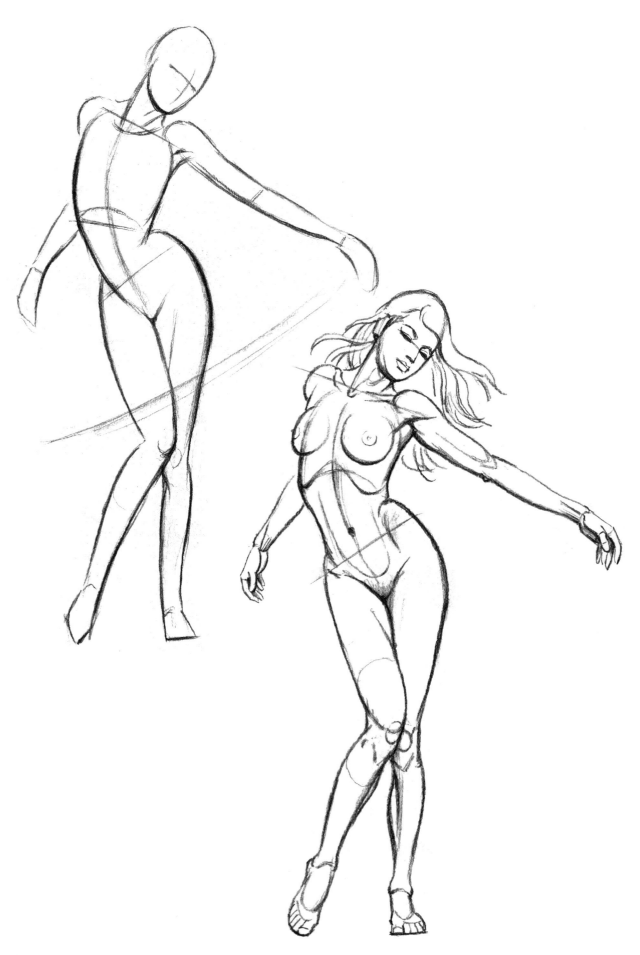

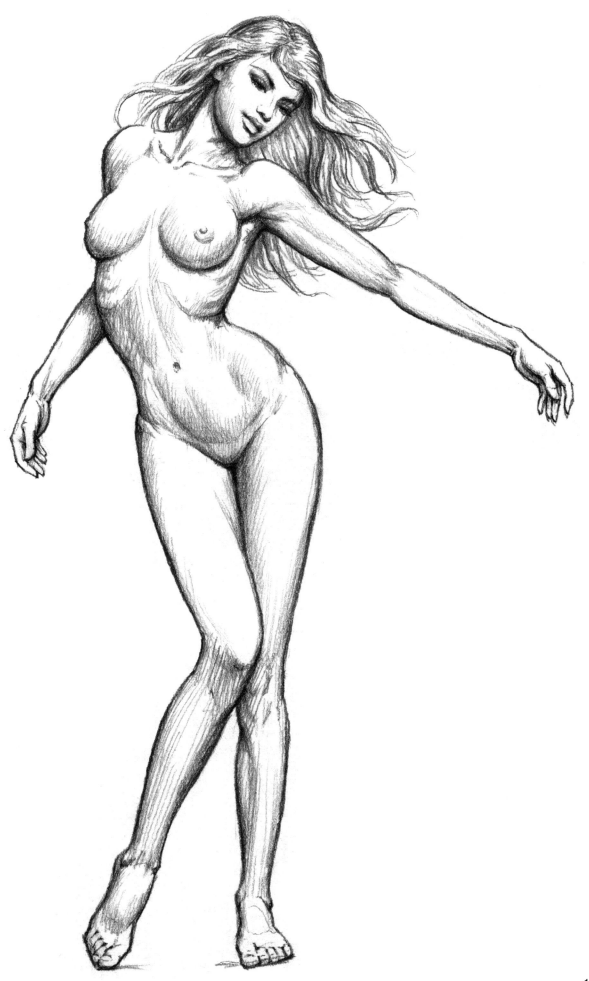

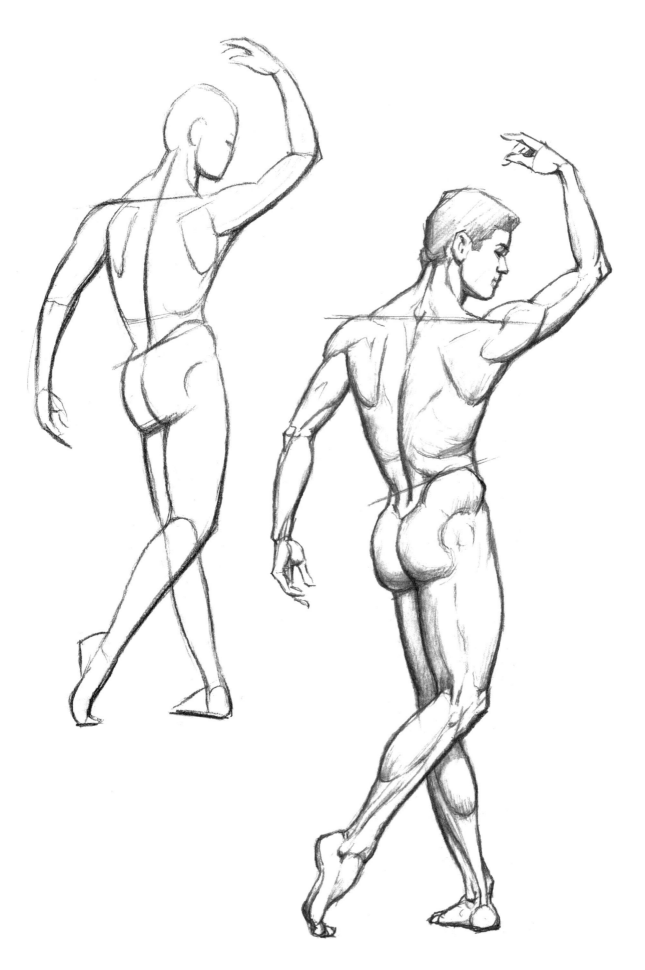

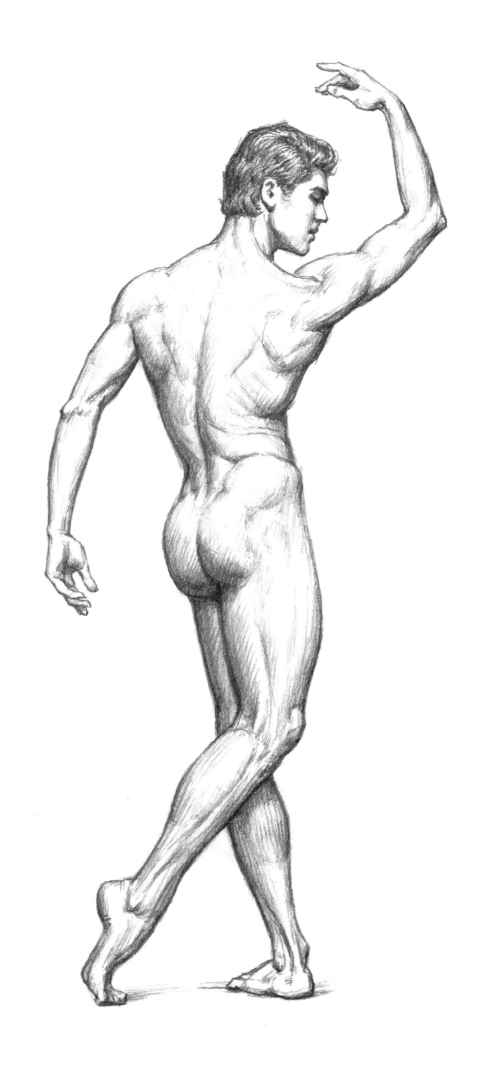

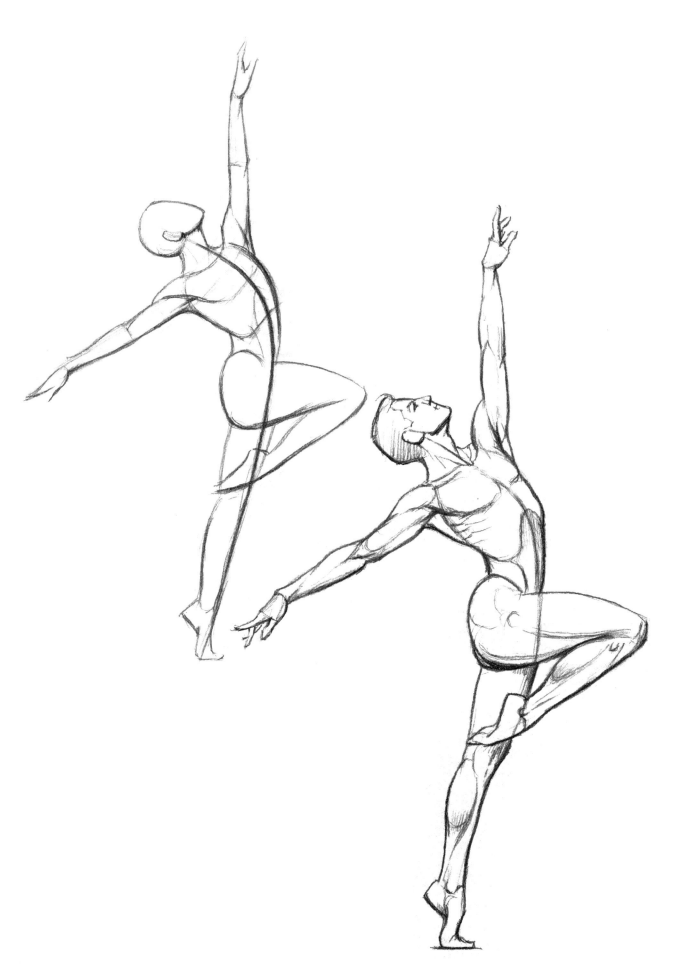

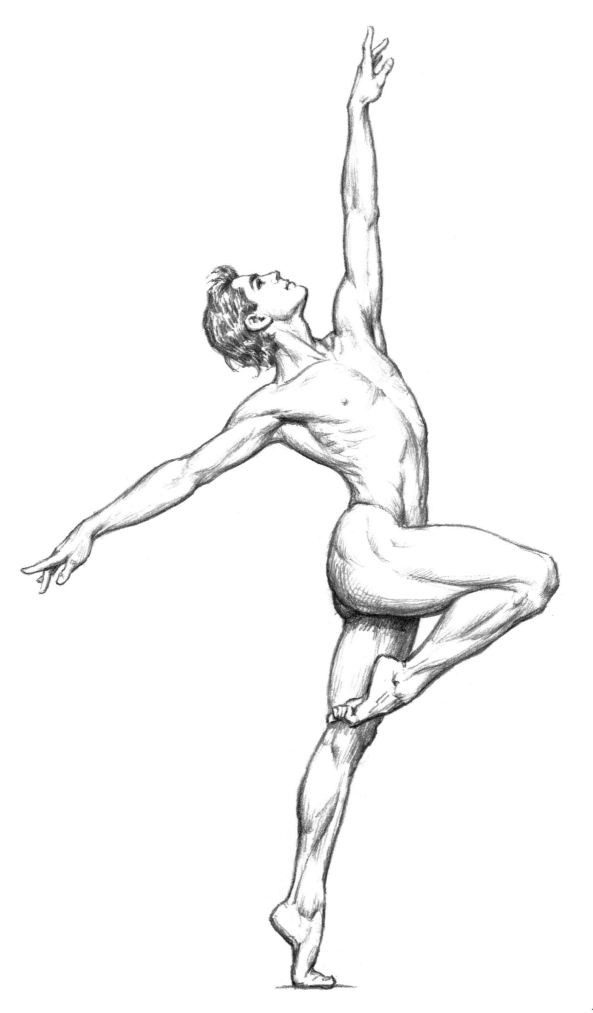

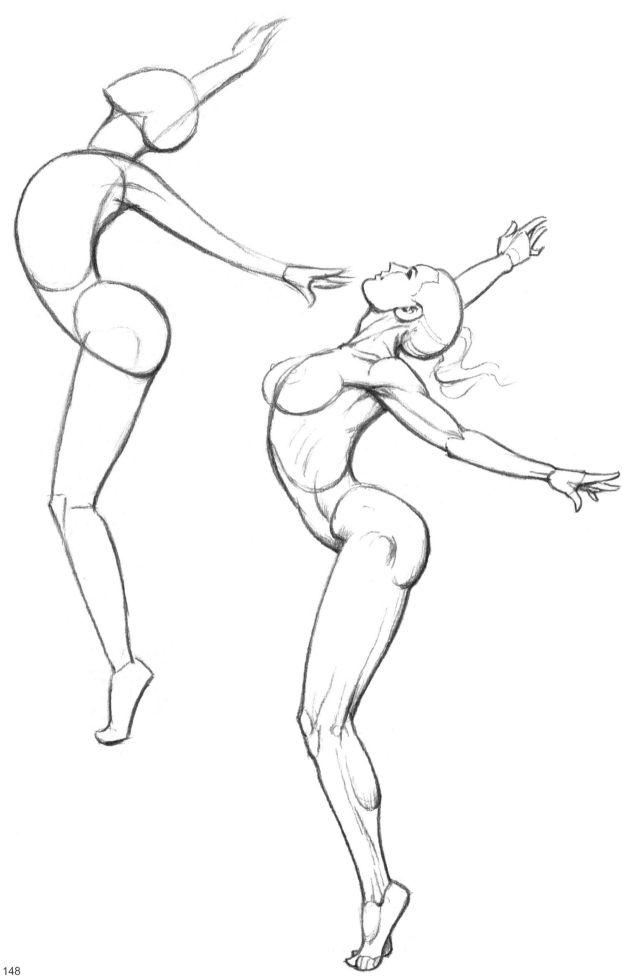

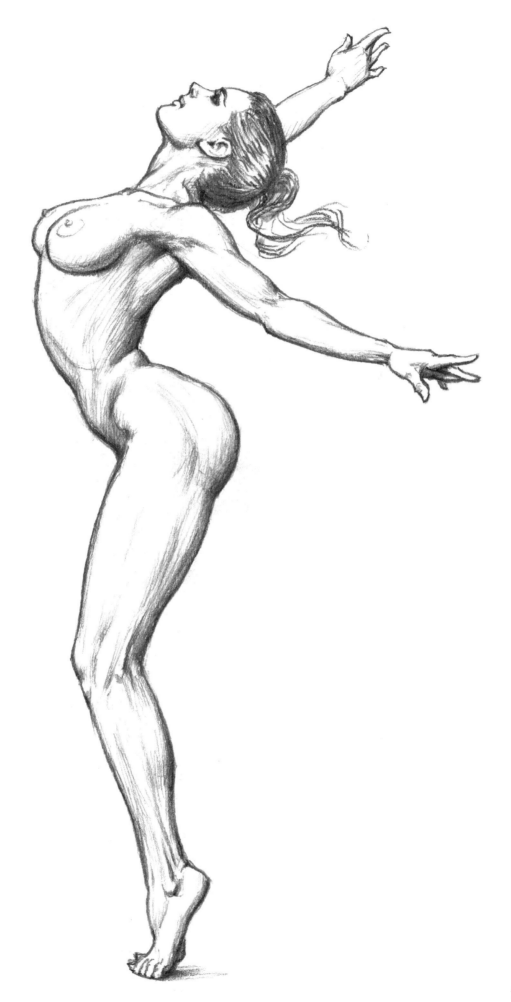

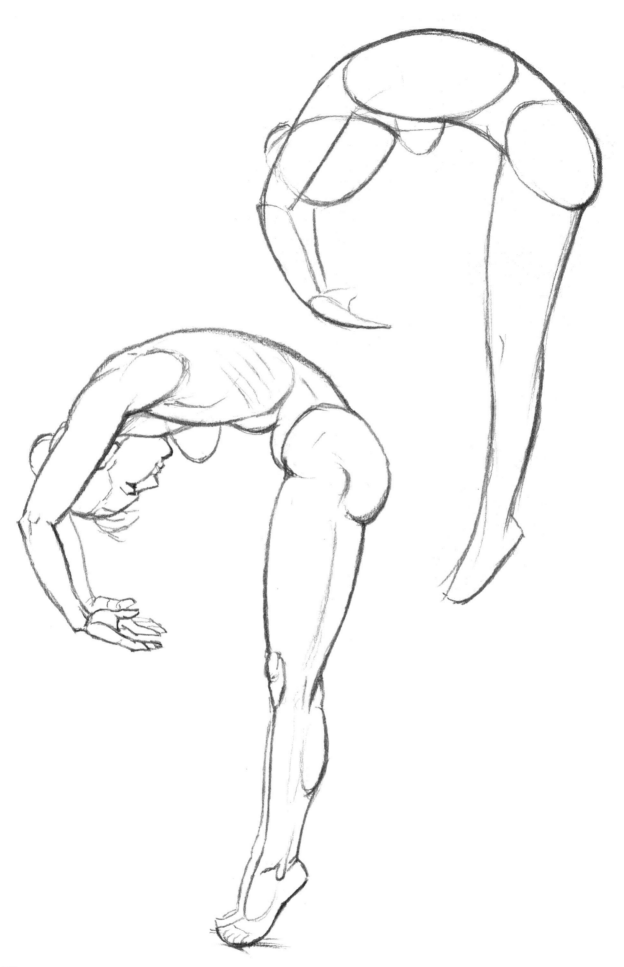

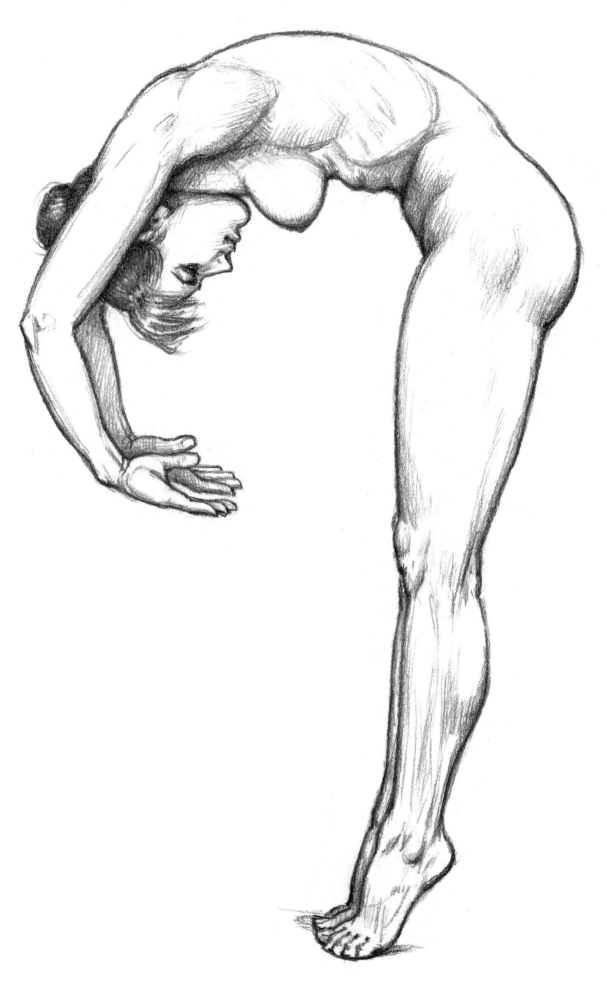

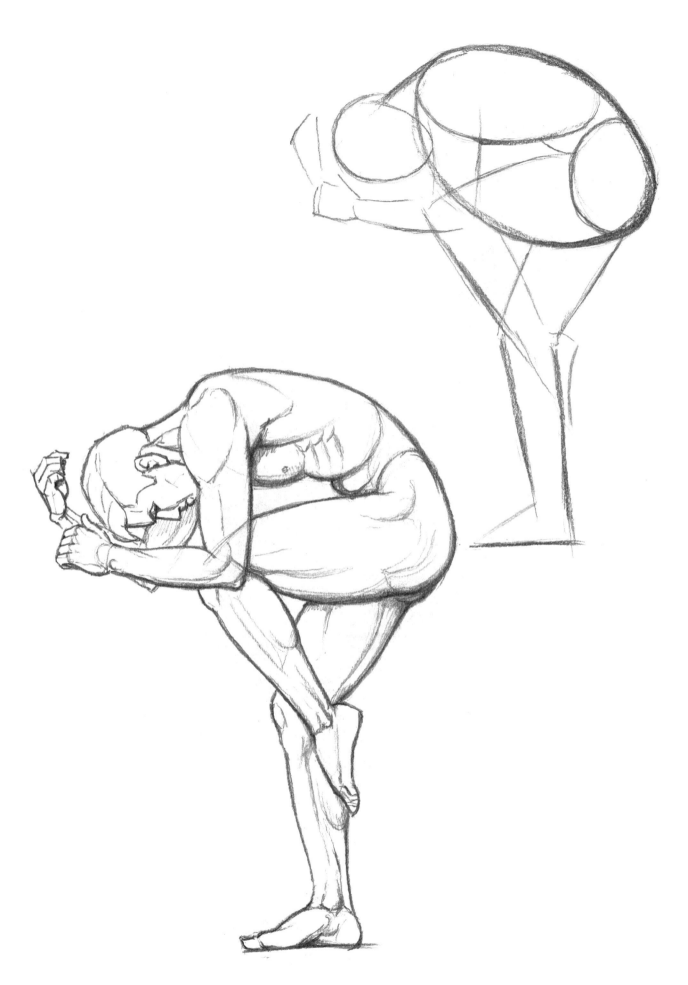

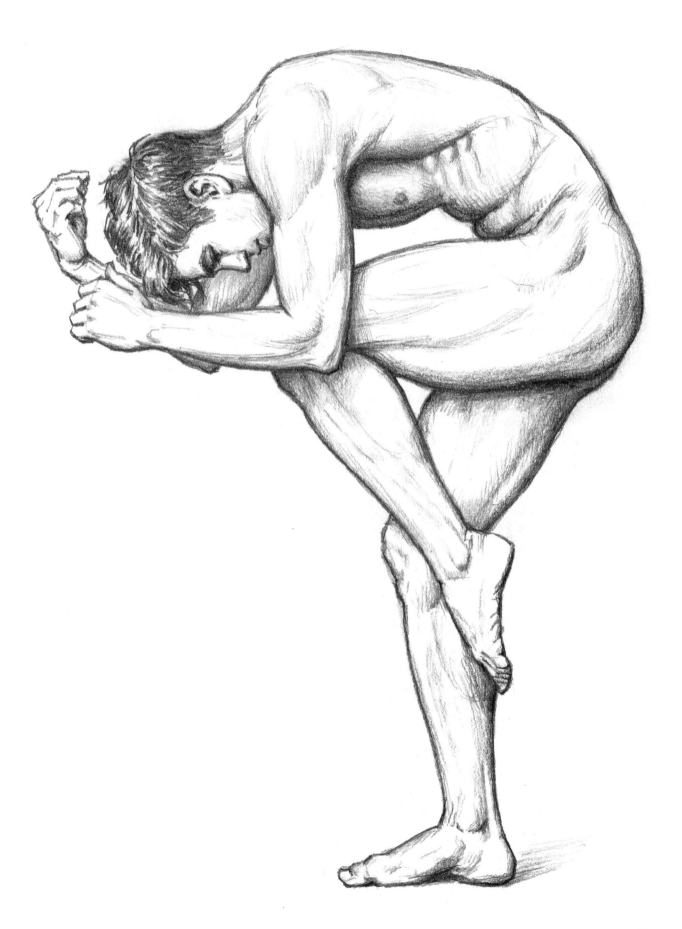

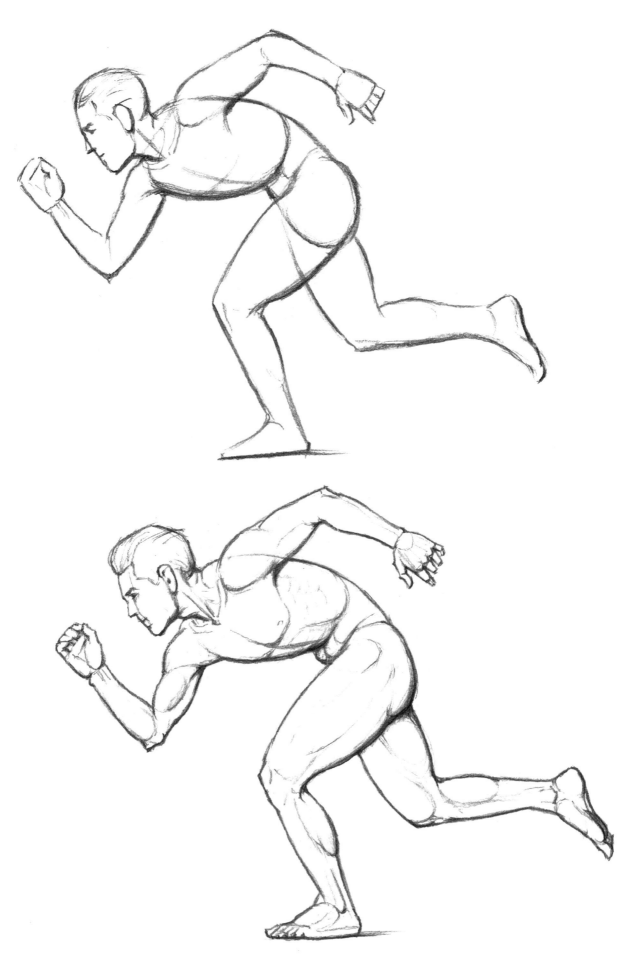

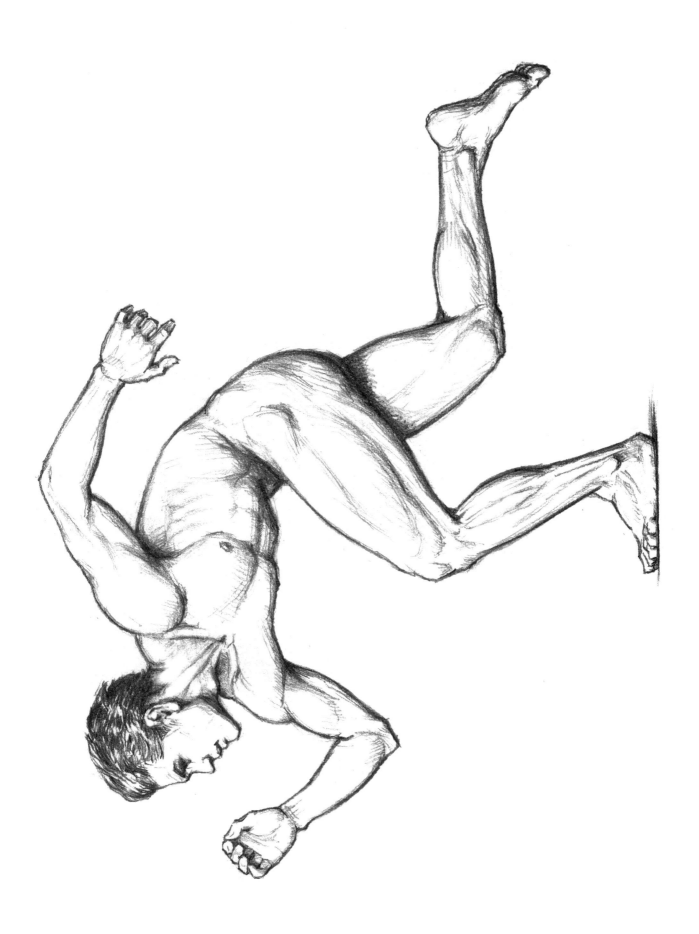

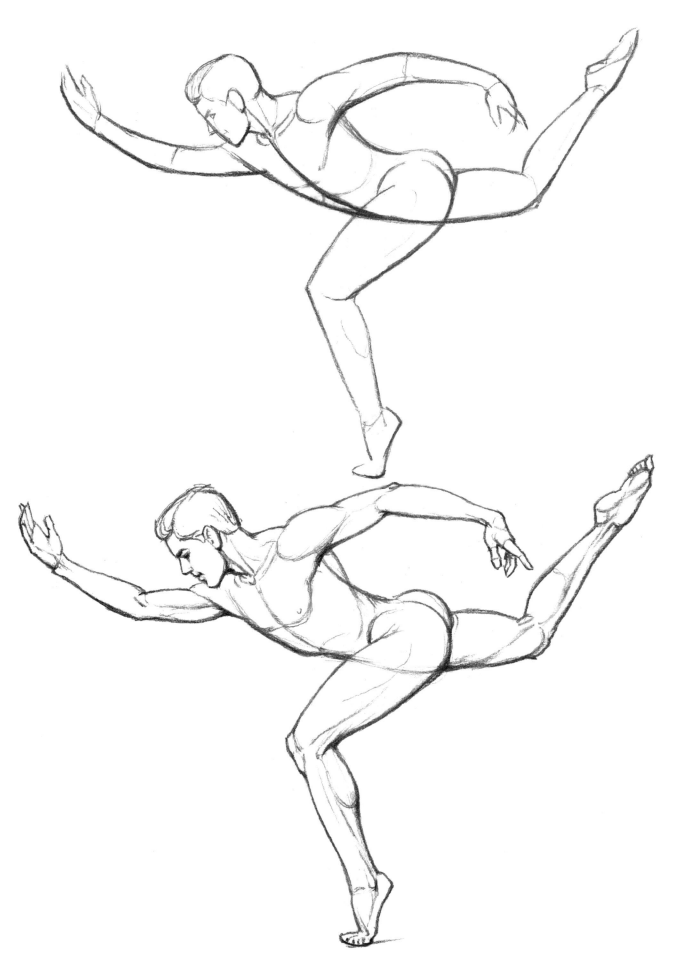

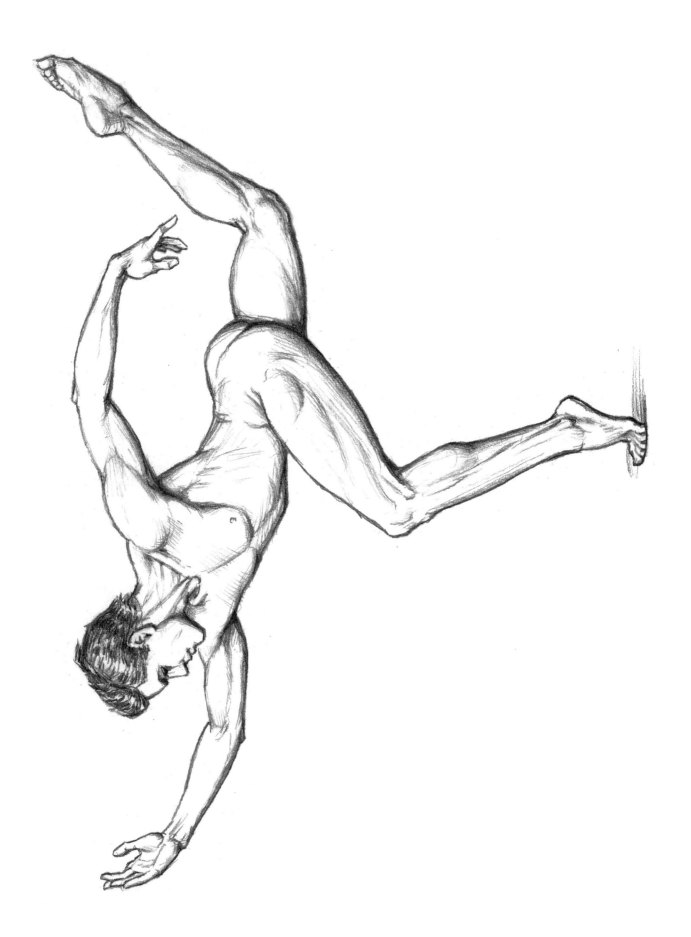

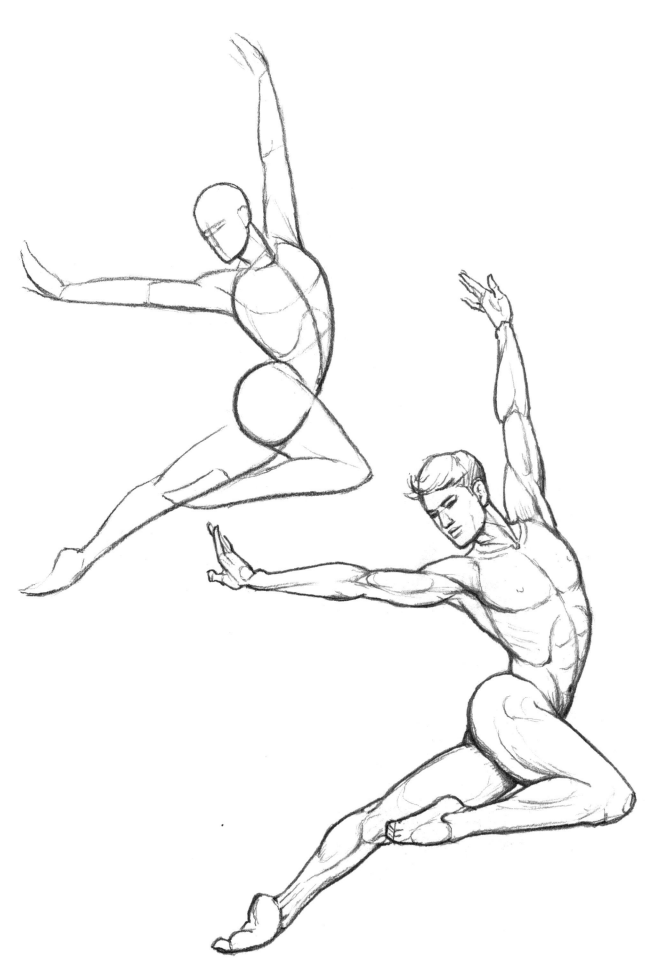

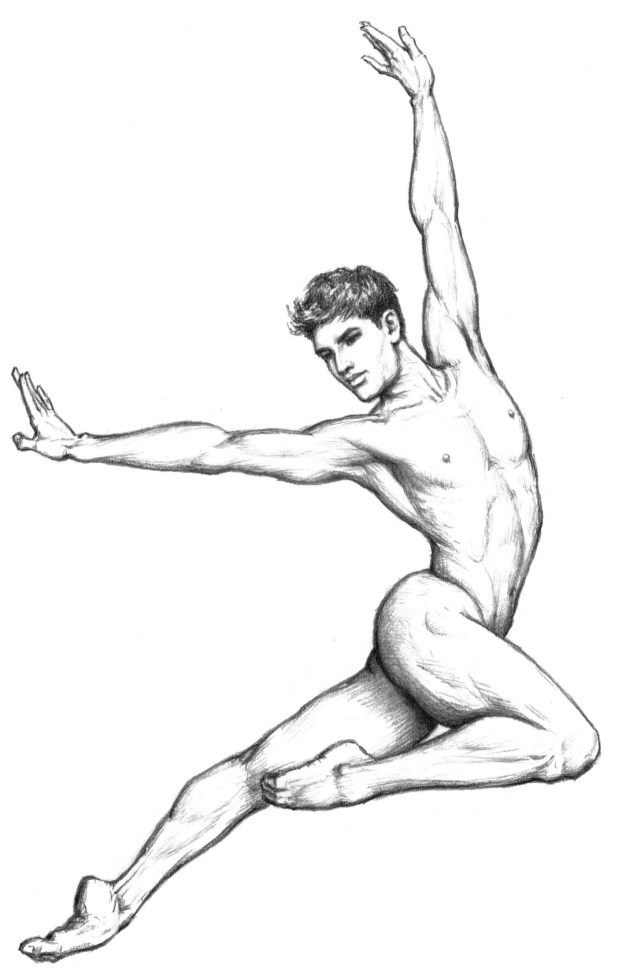

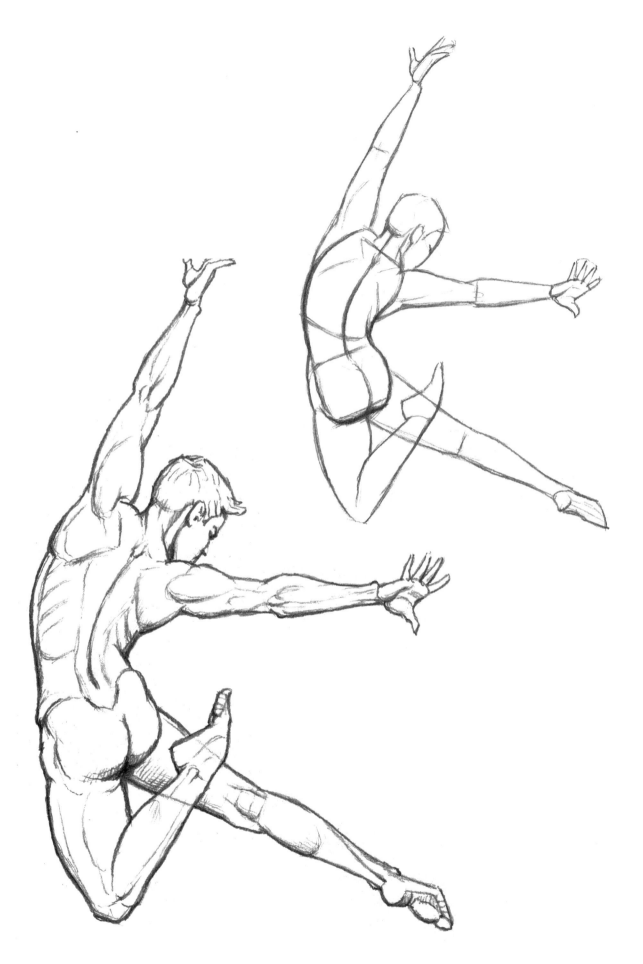

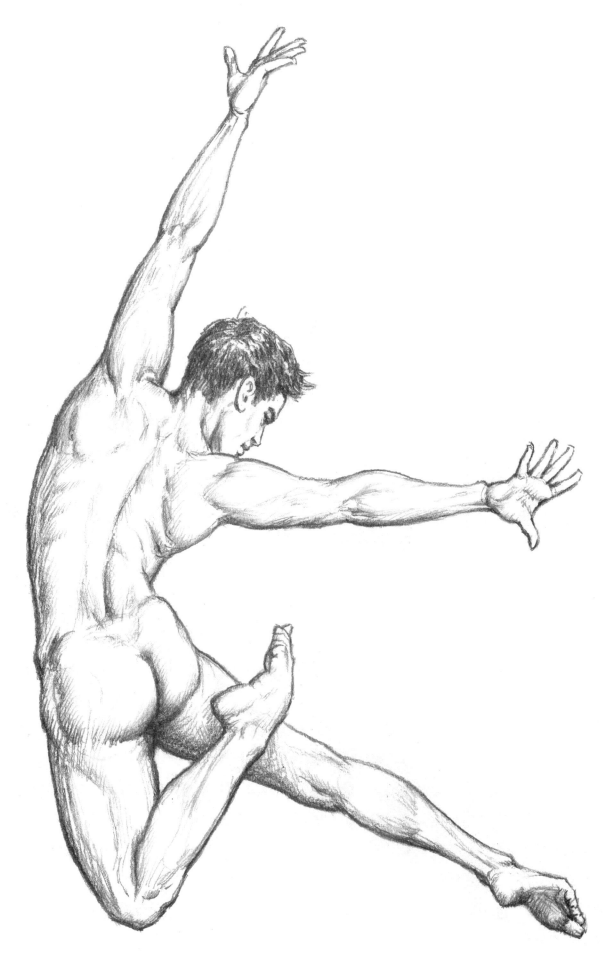

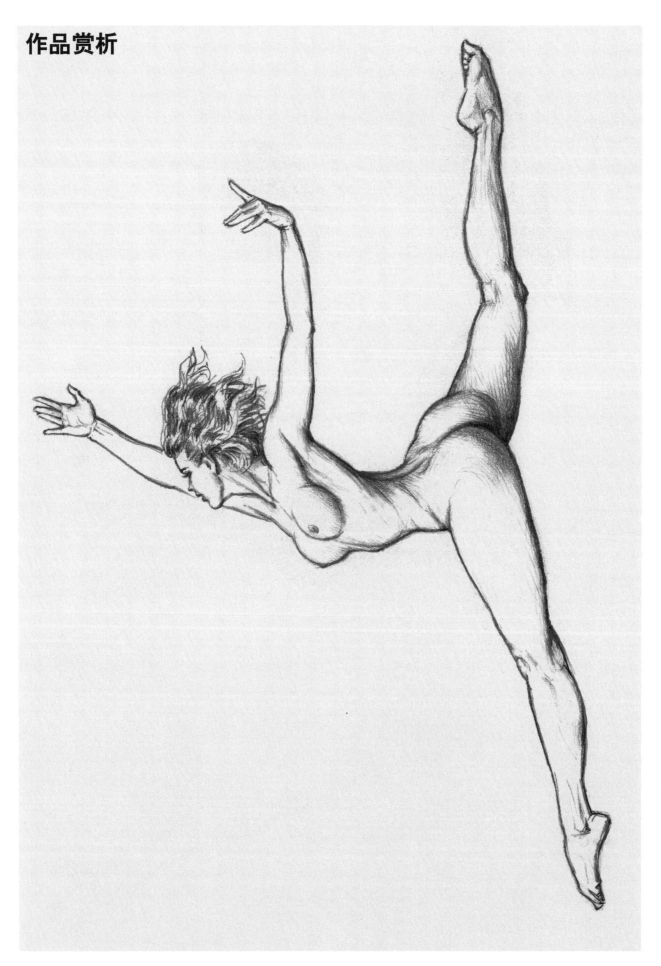

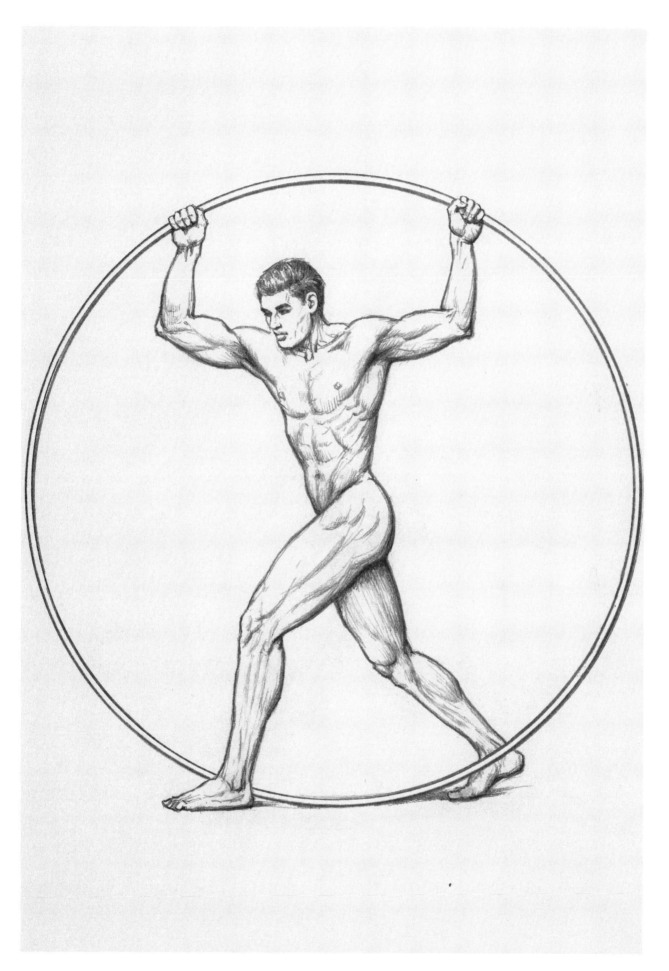

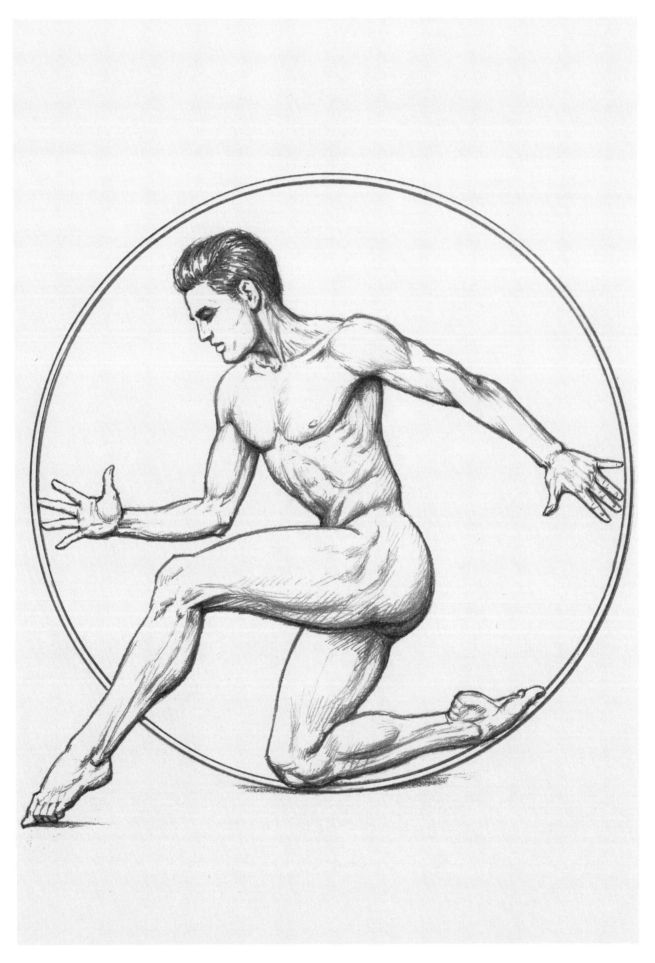

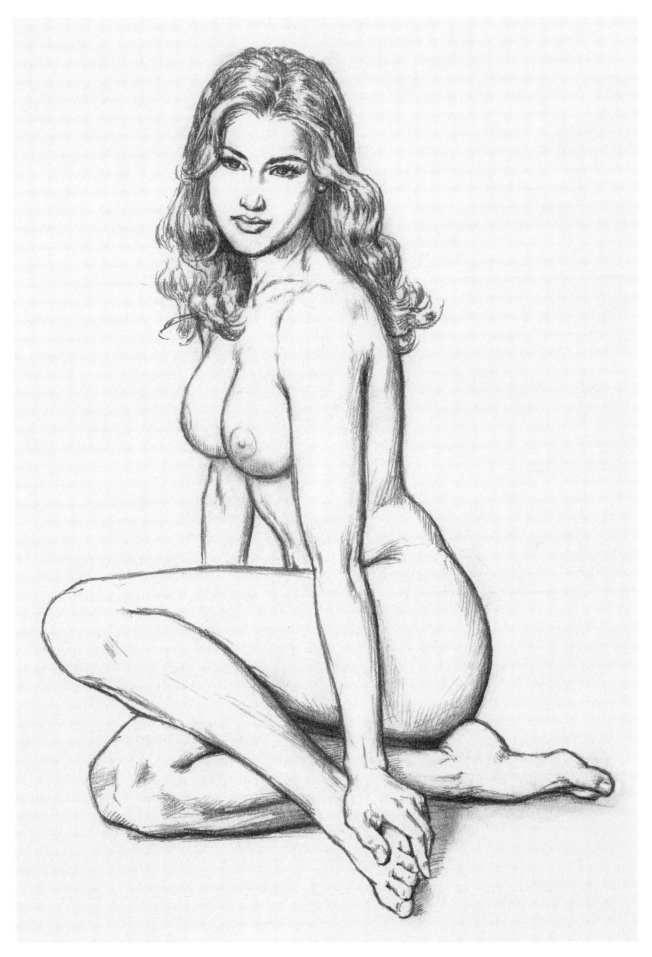

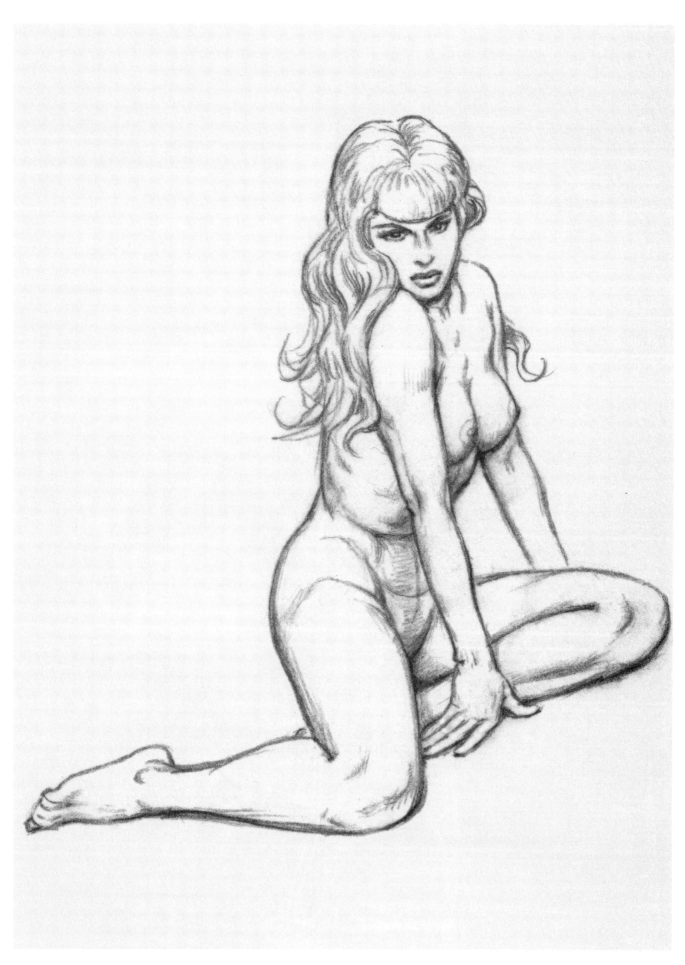

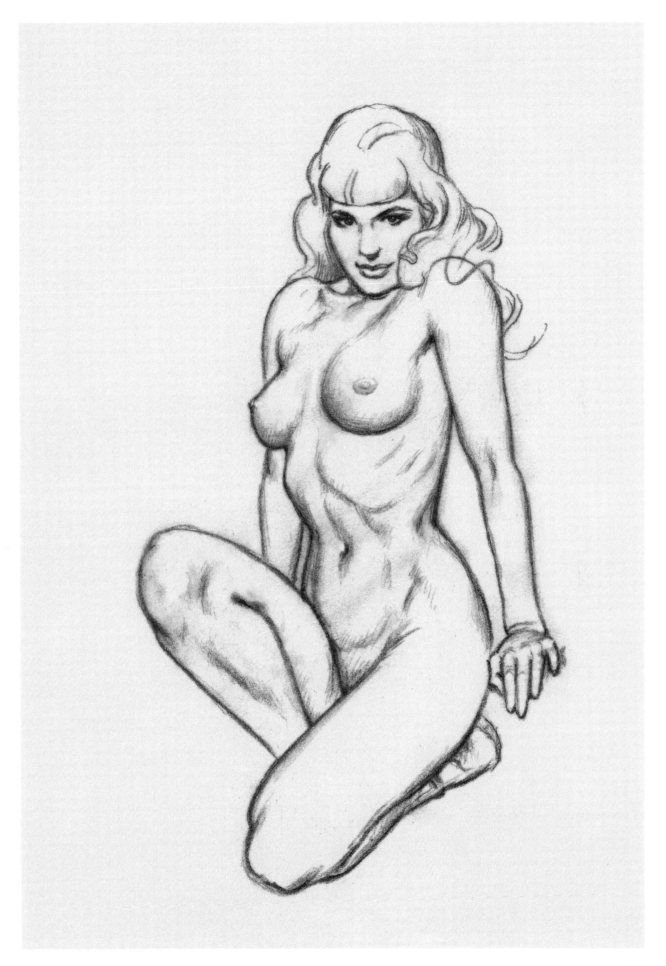

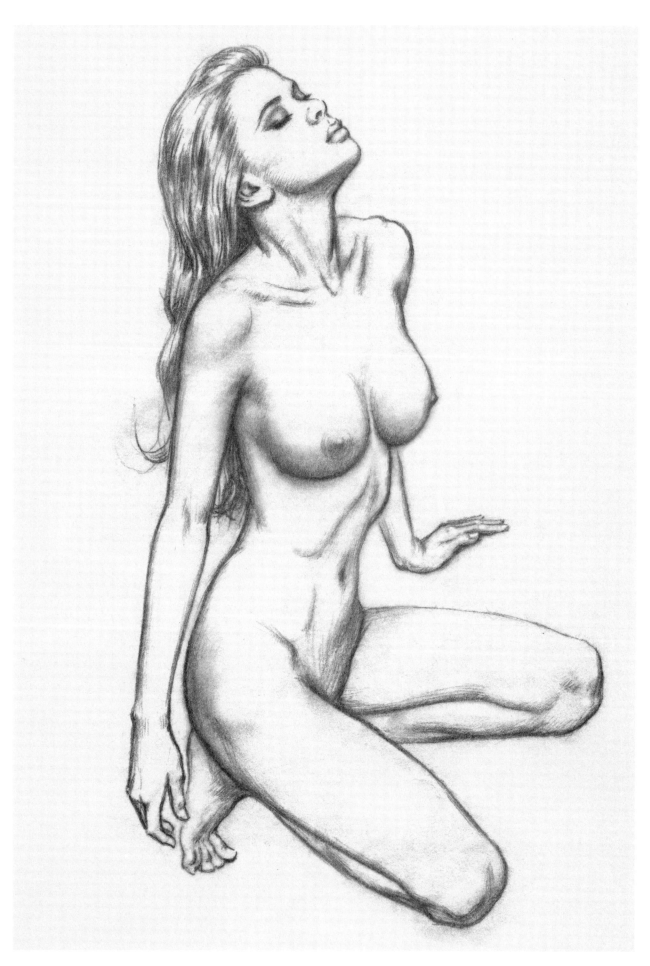

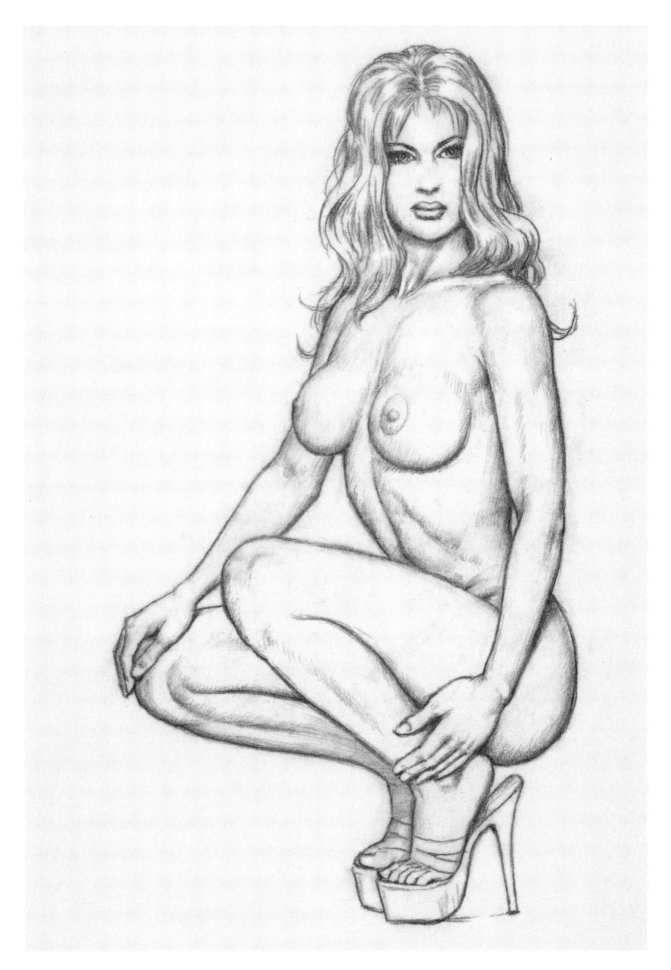

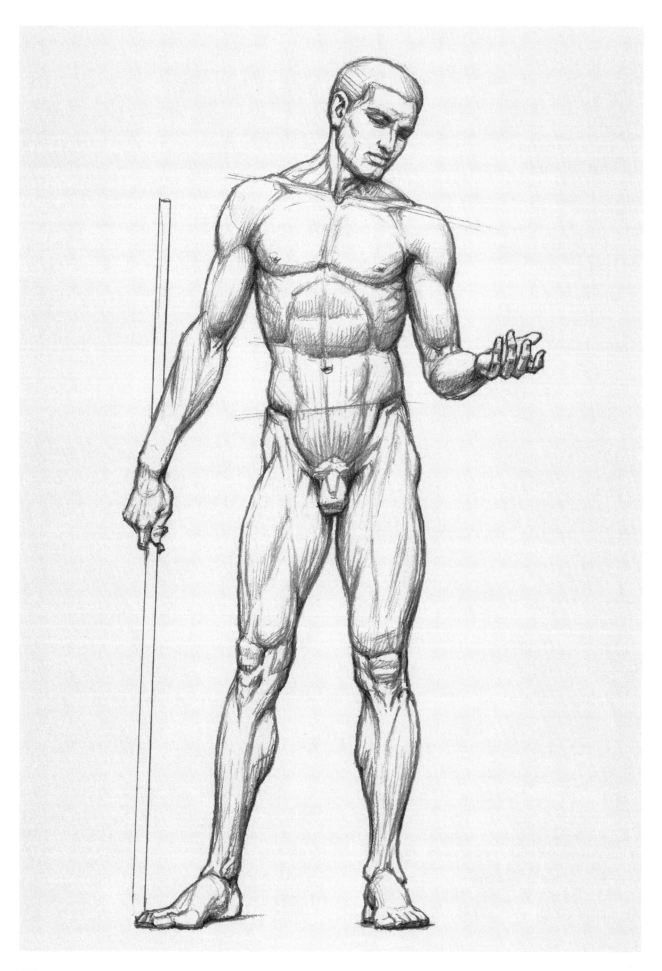

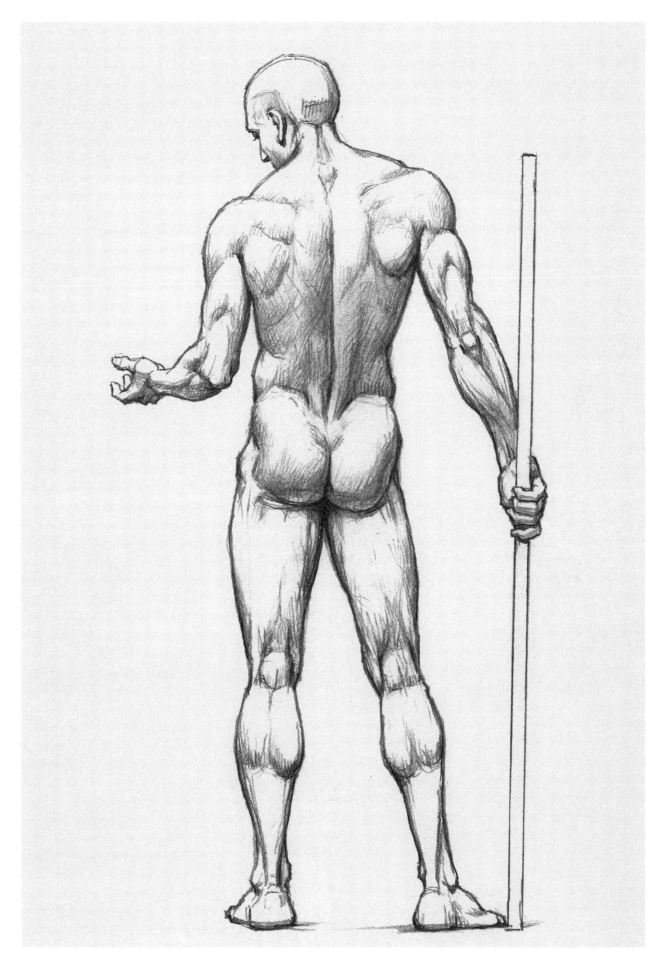

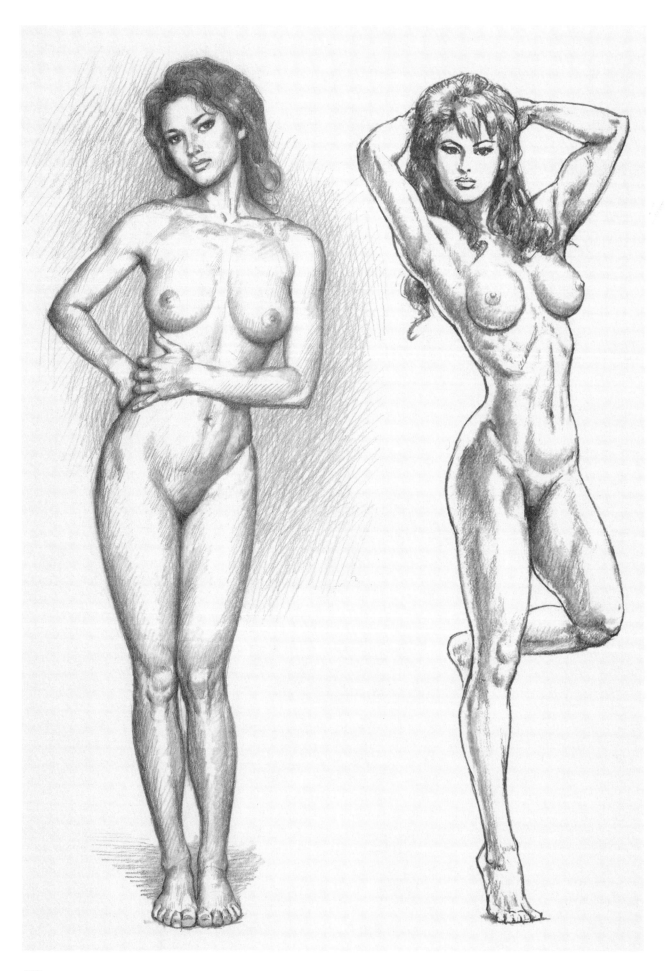

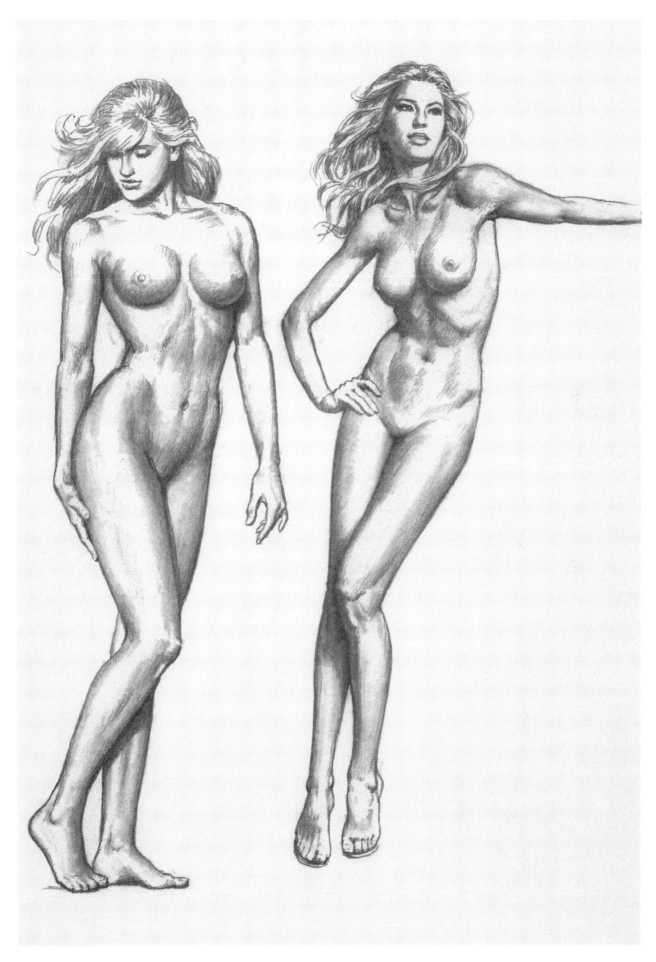

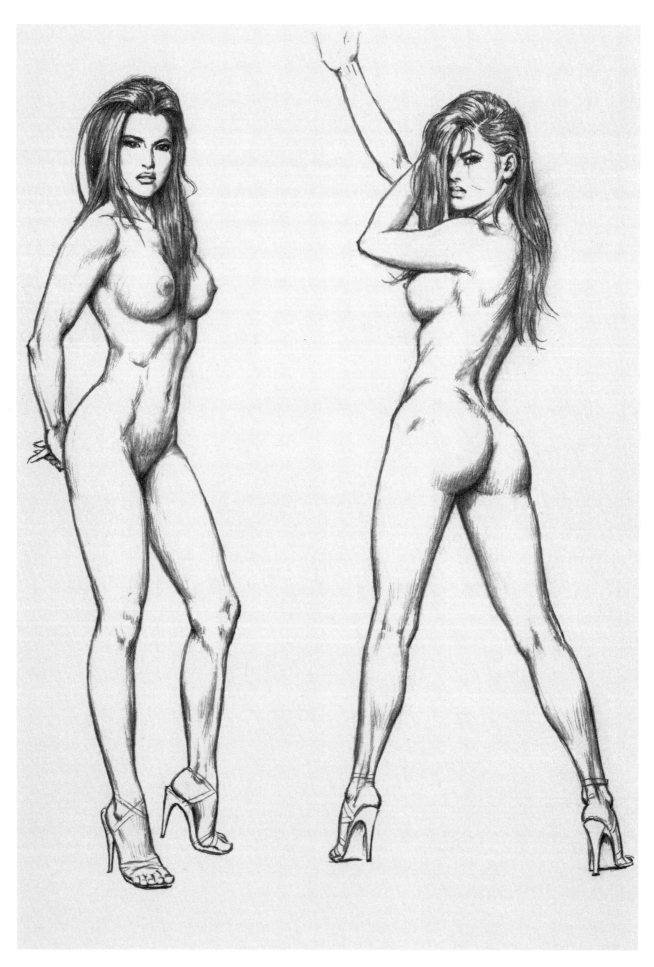

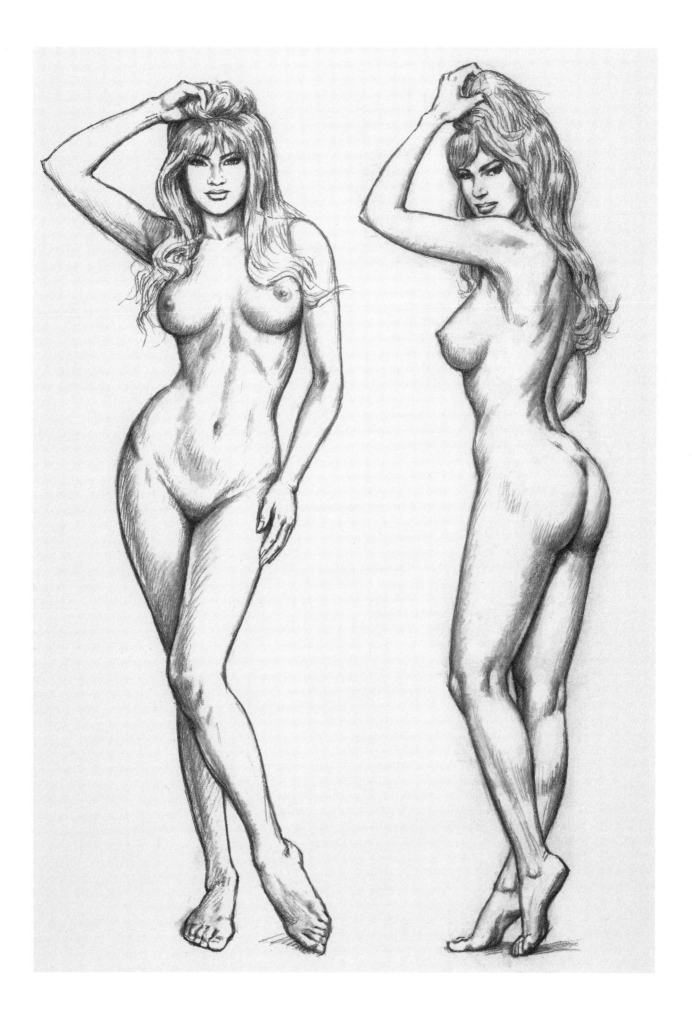

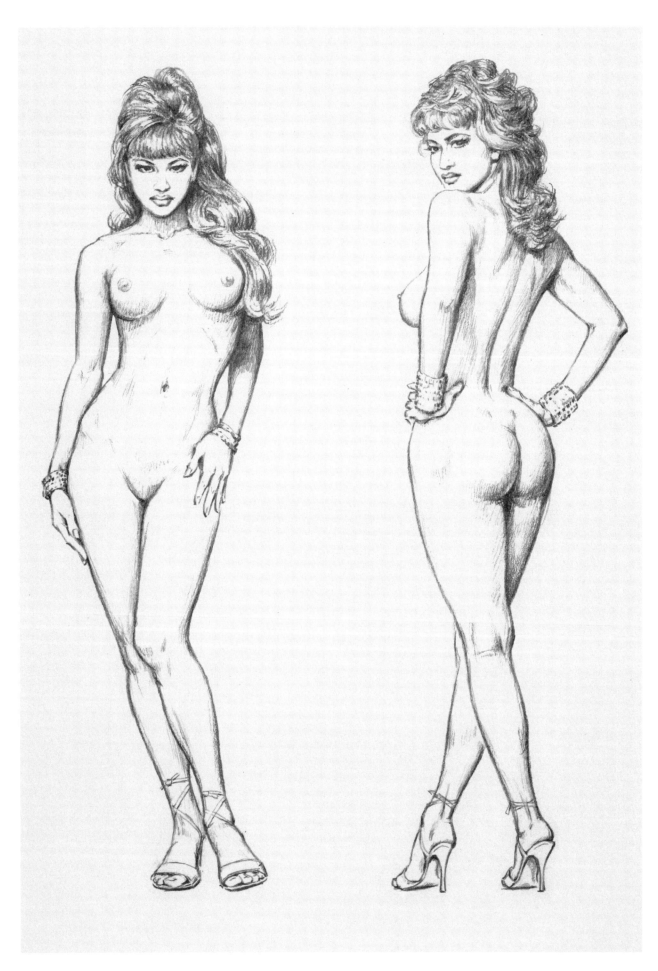

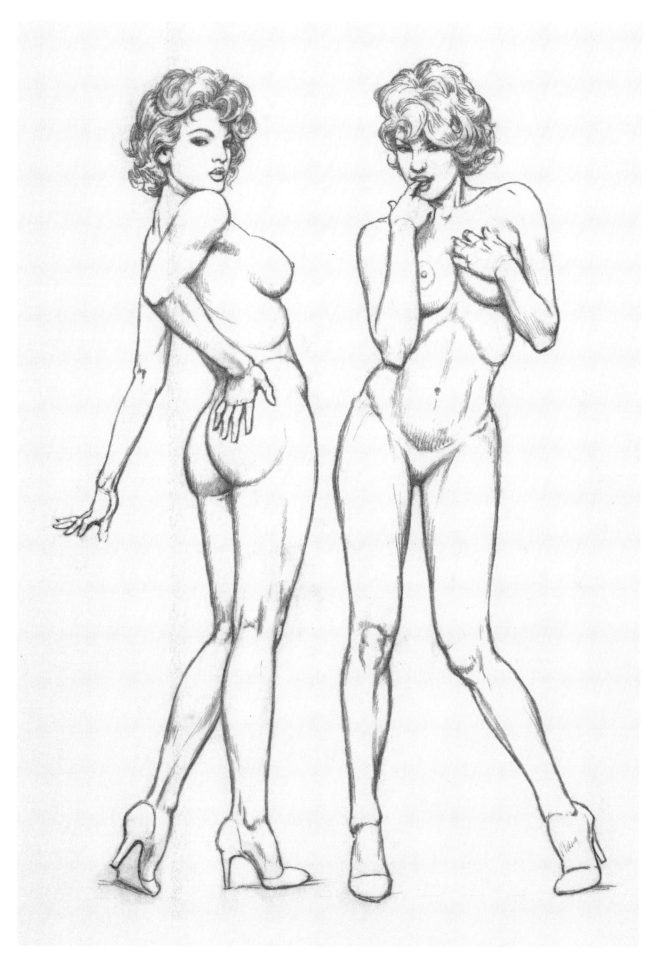

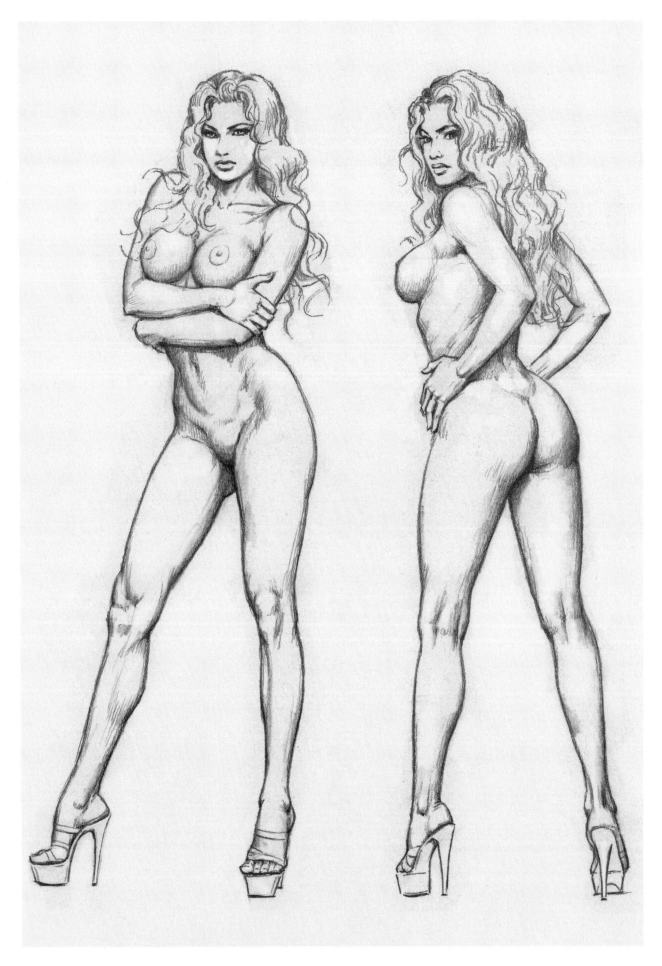

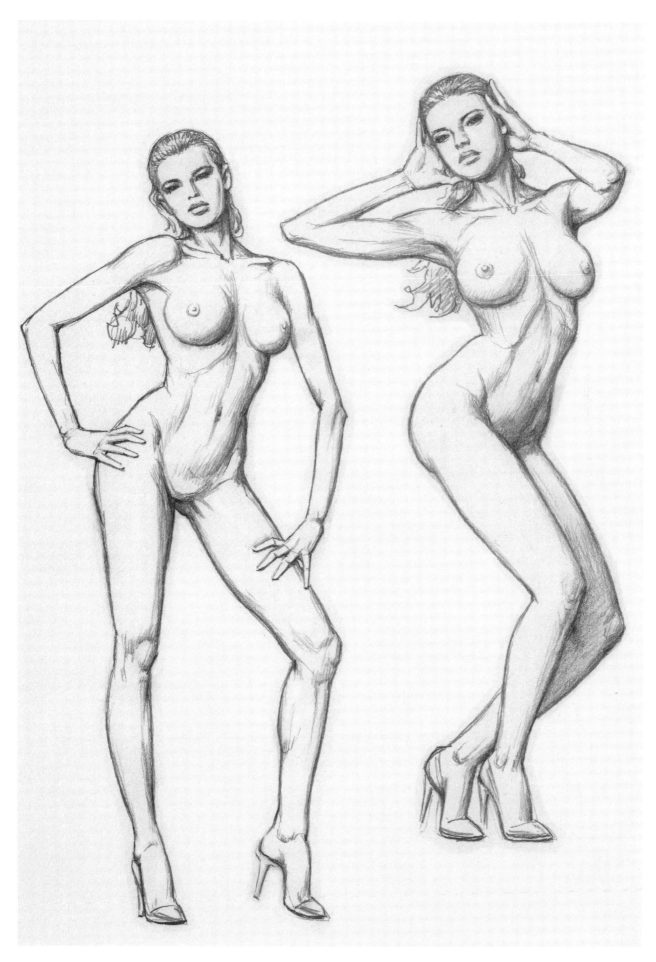

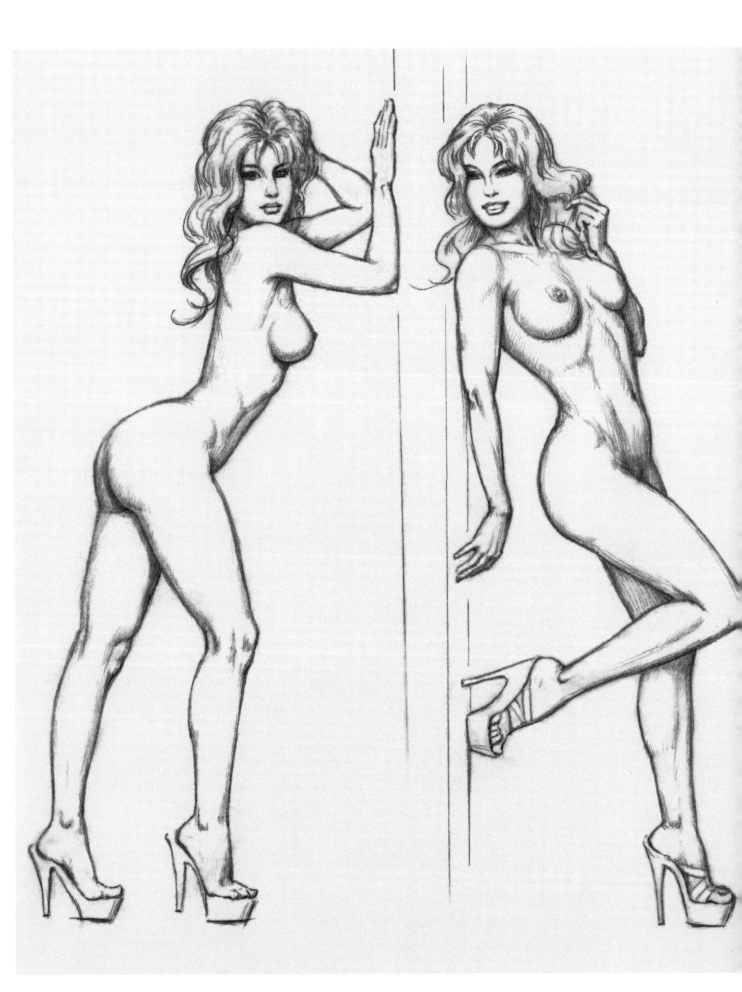

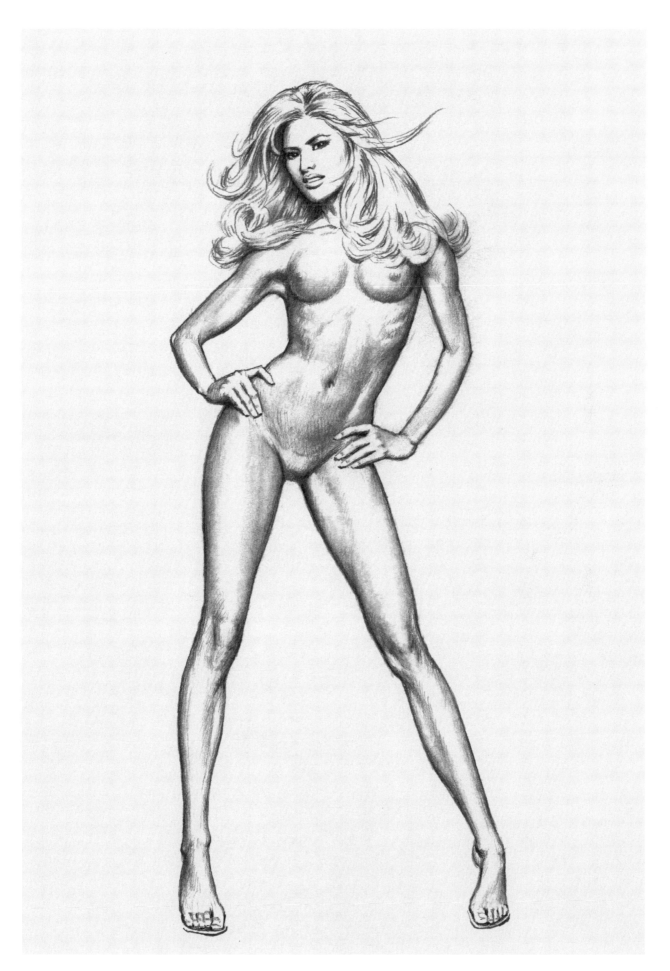

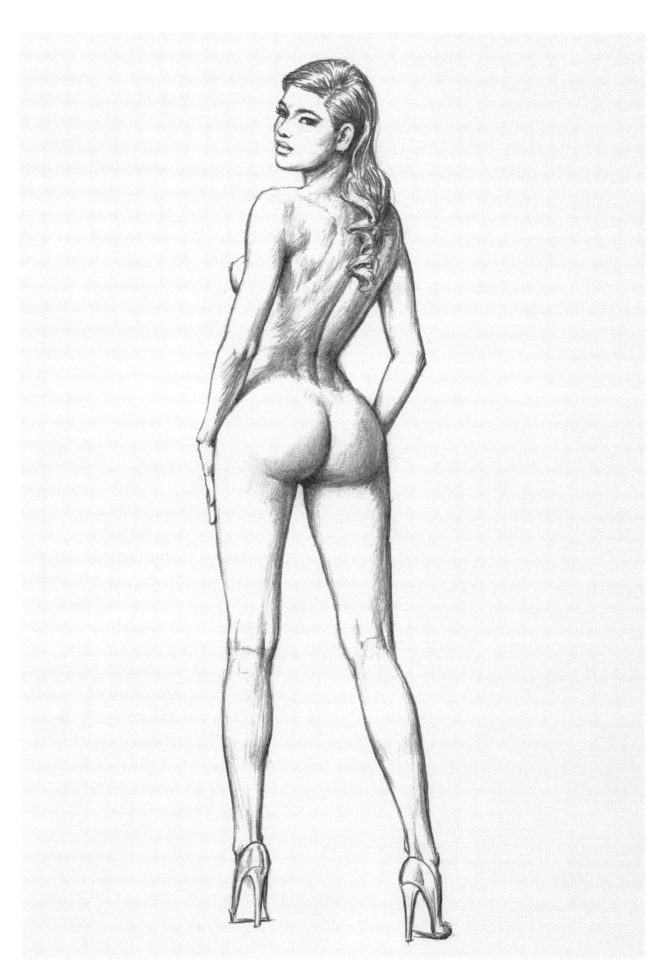

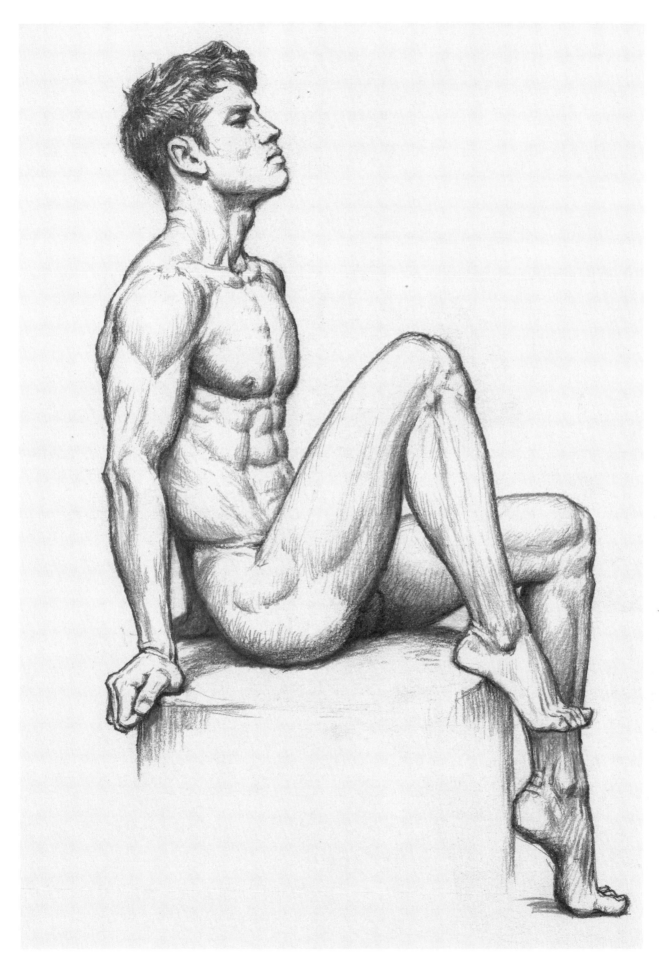

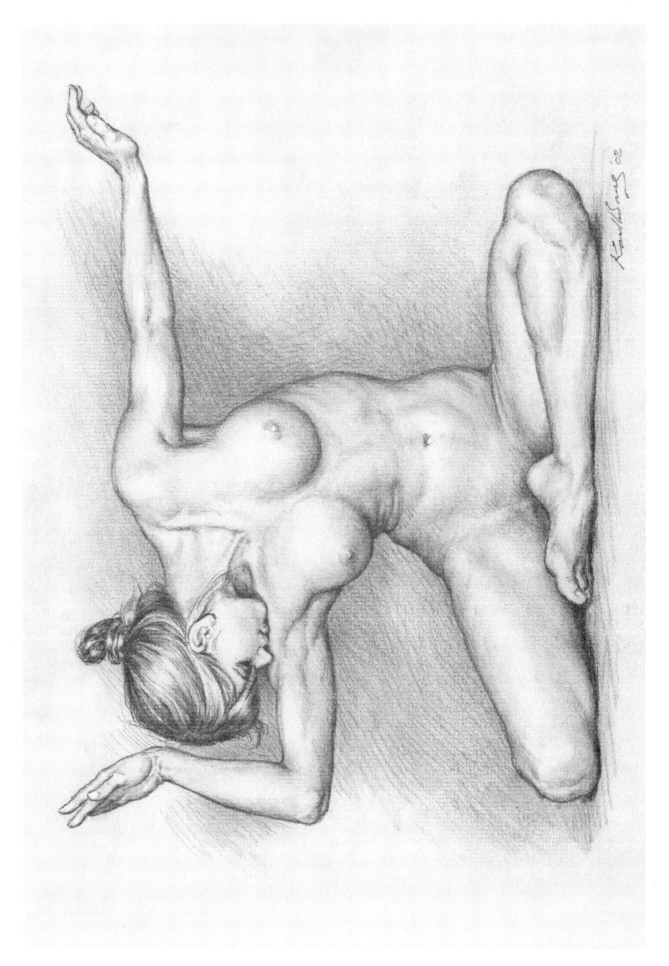

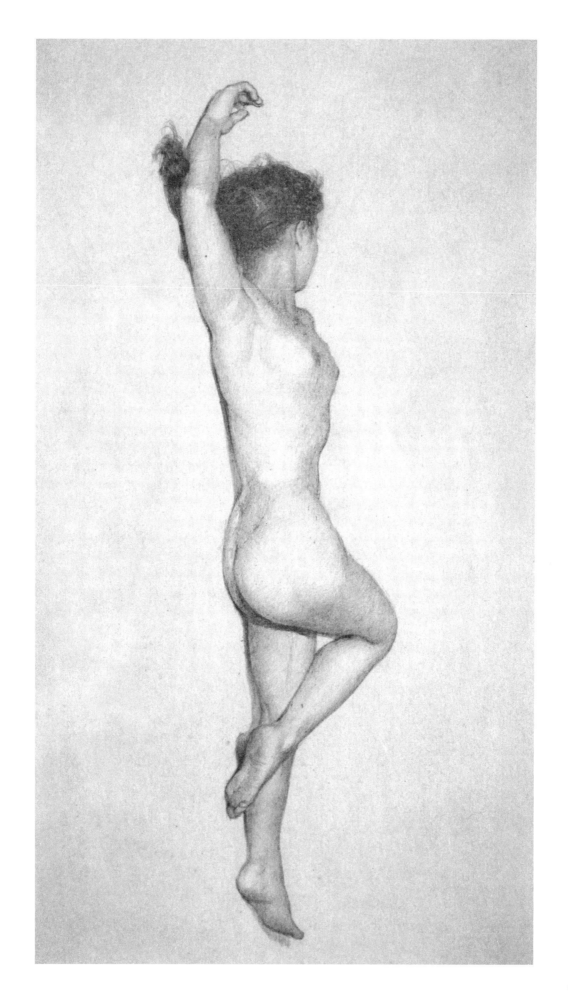

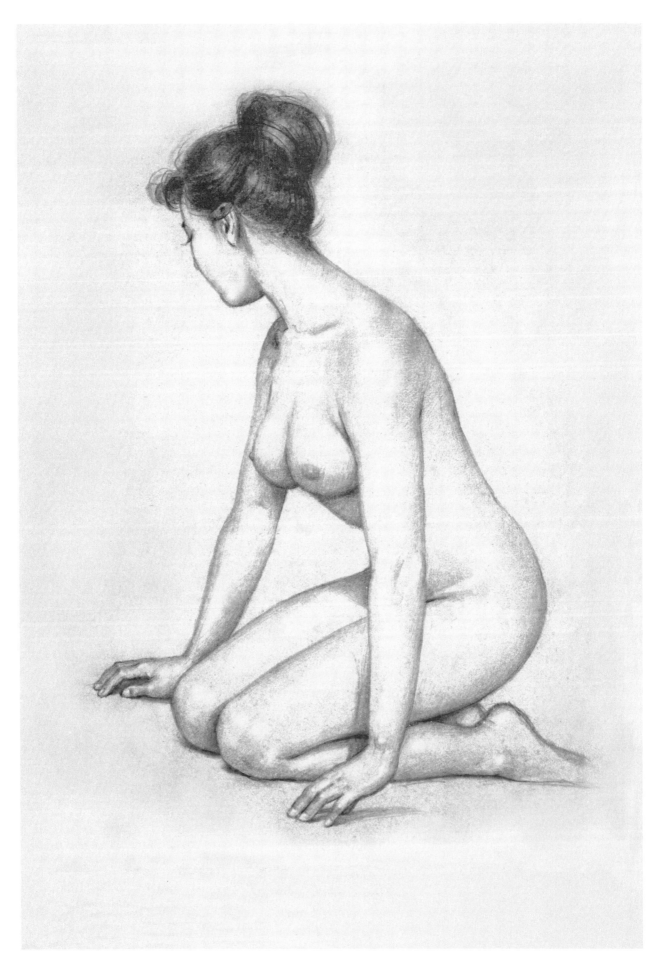

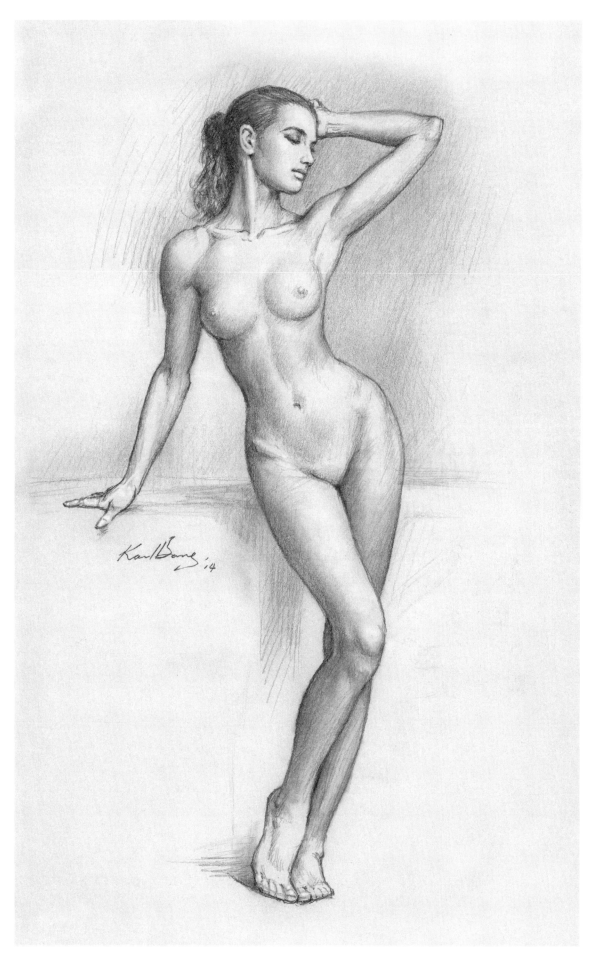

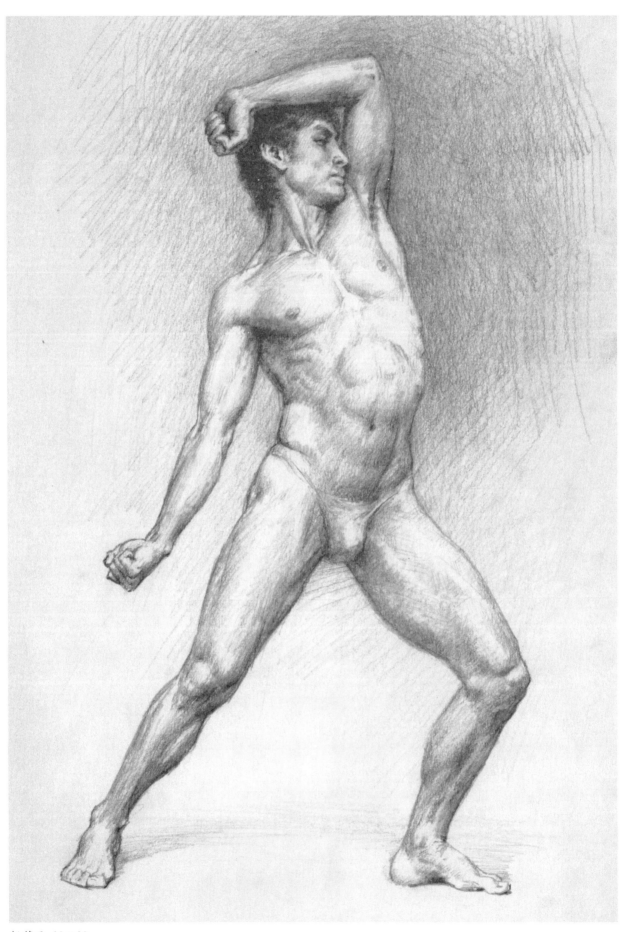

铅笔画　38×28cm

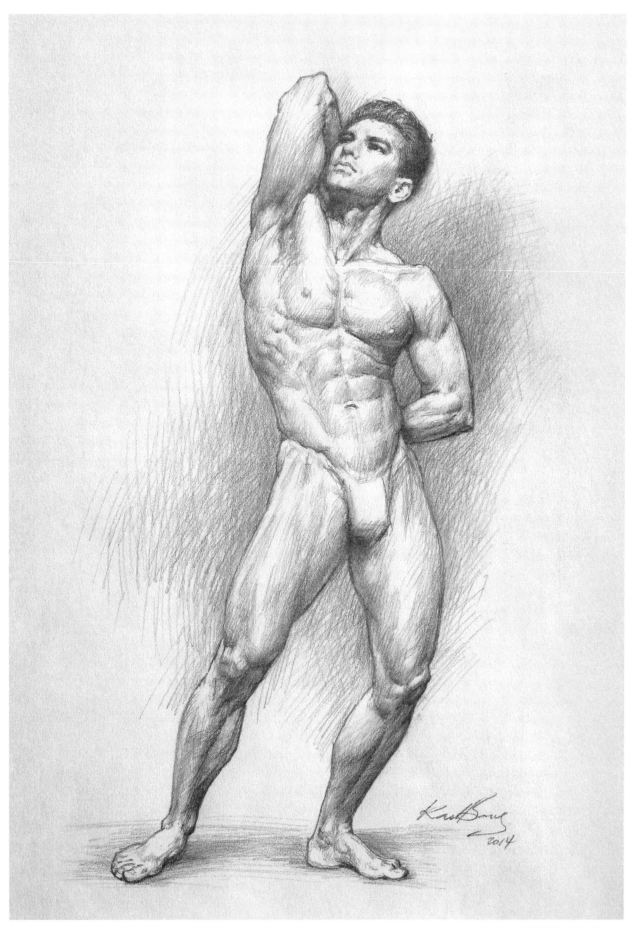

铅笔画 42×28cm

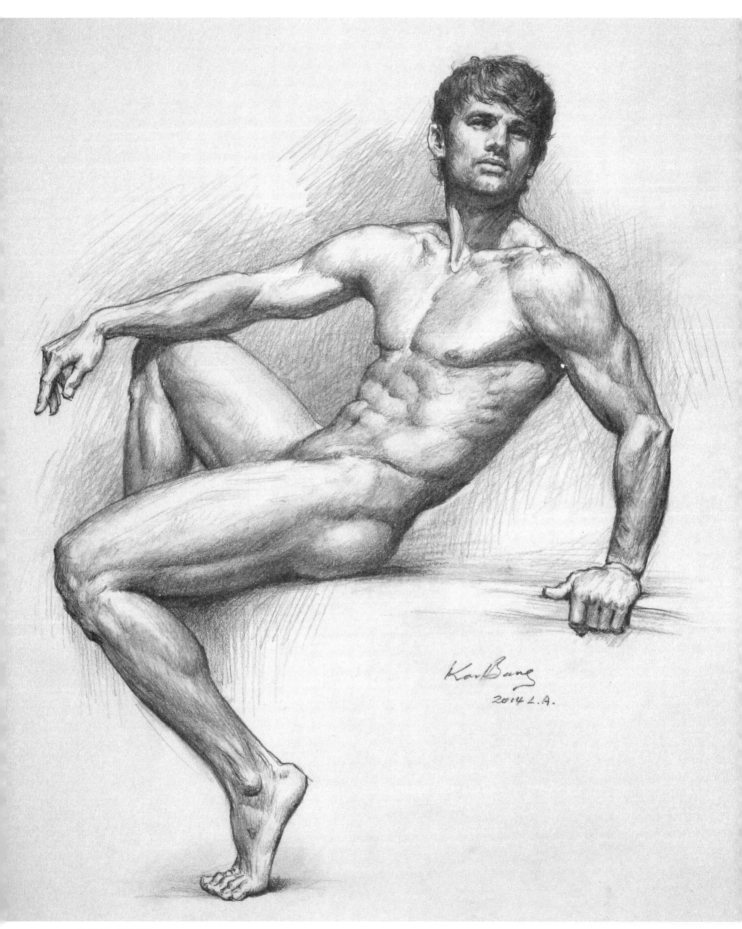

铅笔画 36×30cm

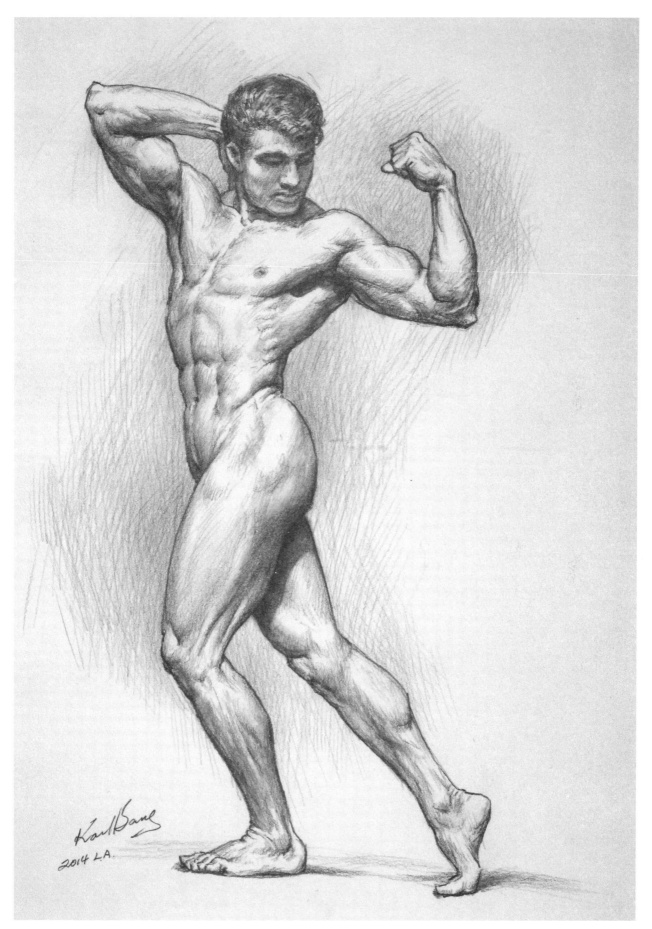

铅笔画 42×28cm

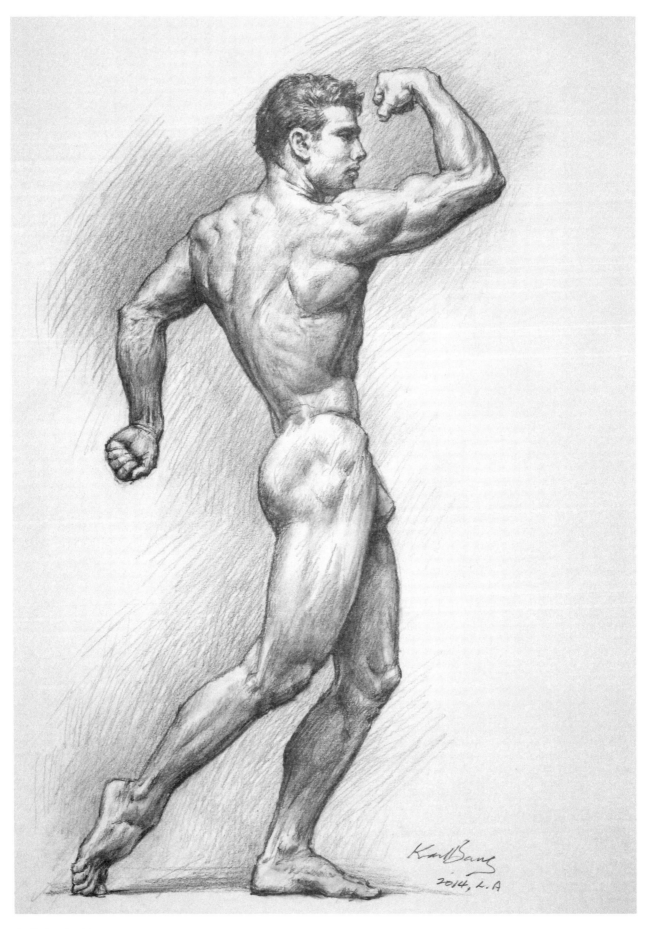

铅笔画 42×28cm

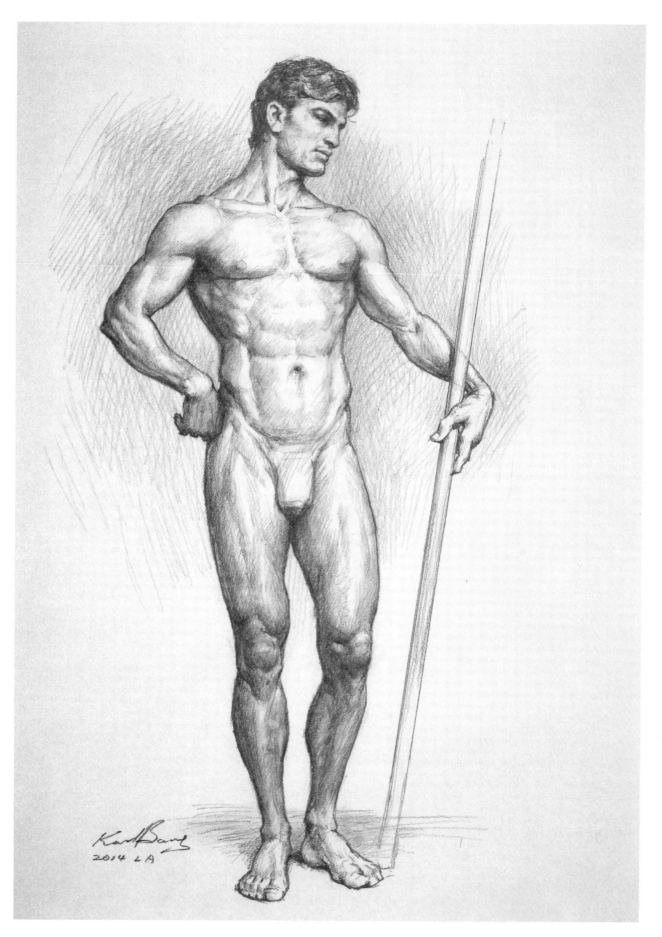

铅笔画 42×28cm

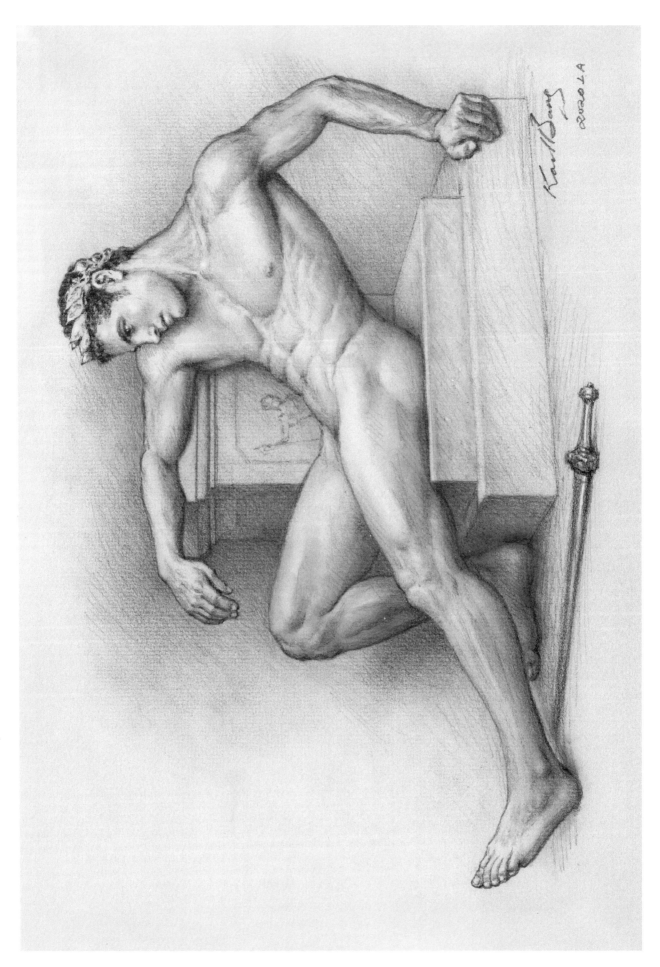

194

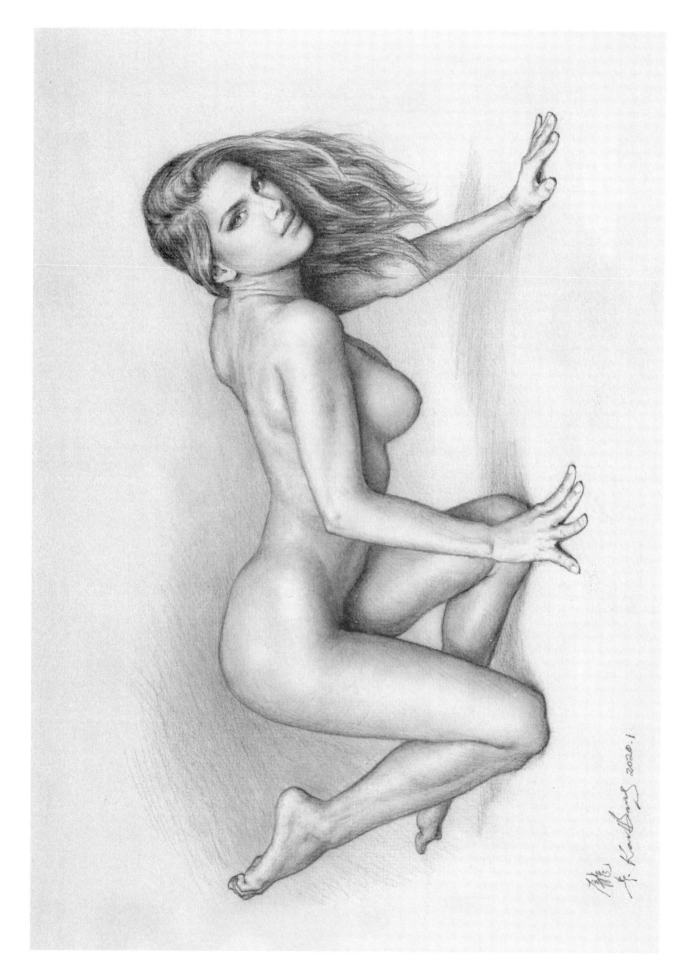

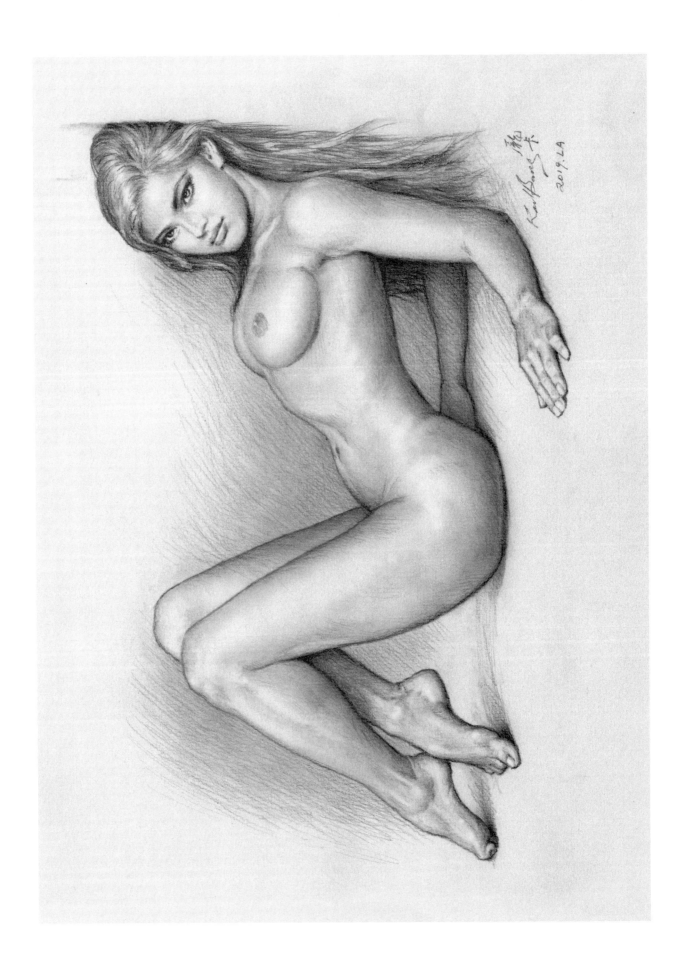

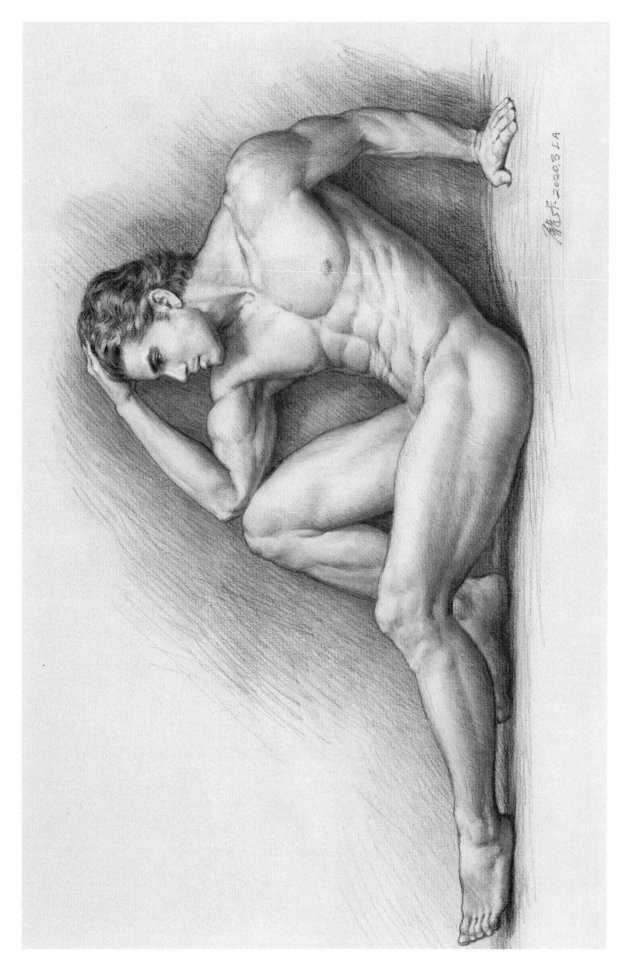

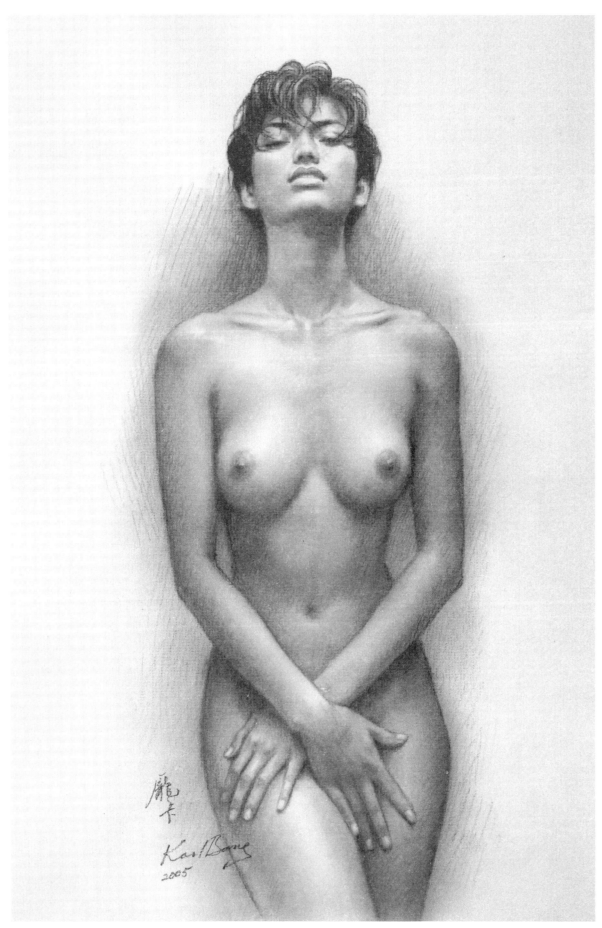

炭笔画 52×36cm

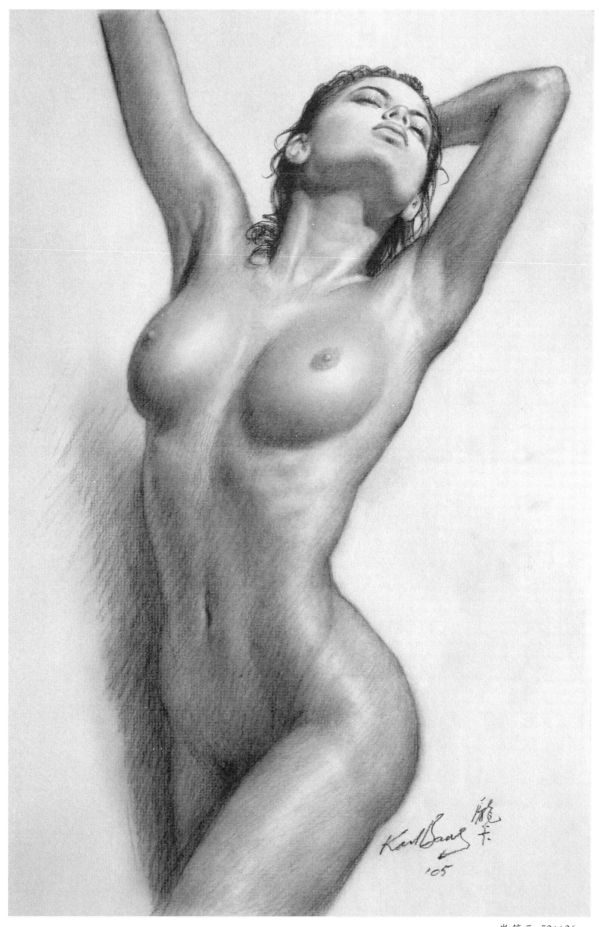

炭笔画 52×36cm

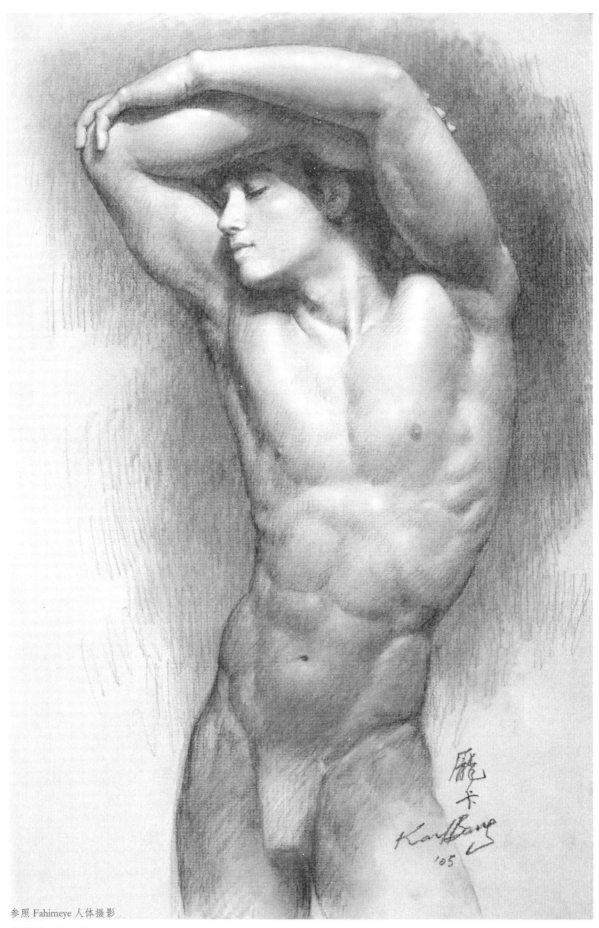

参照 Fahimeye 人体摄影

炭笔画 52×36cm

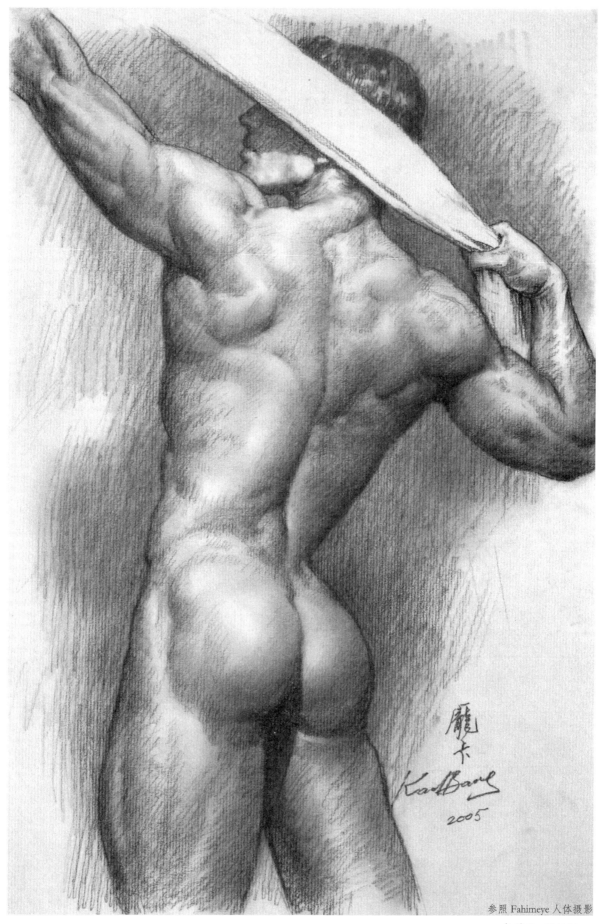

参照 Fahimeye 人体摄影

炭笔画 52×36cm

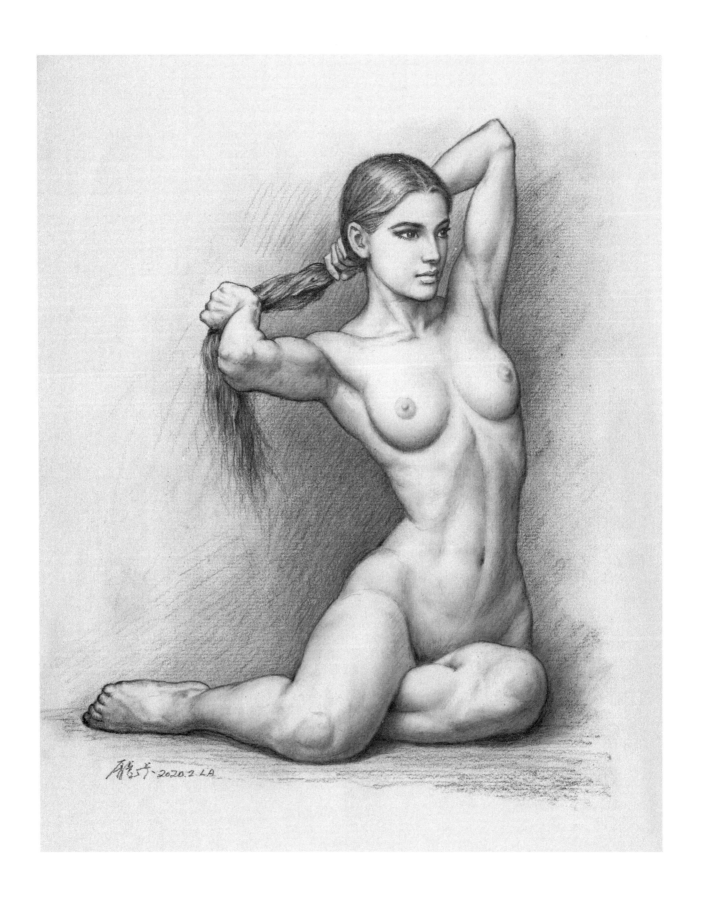

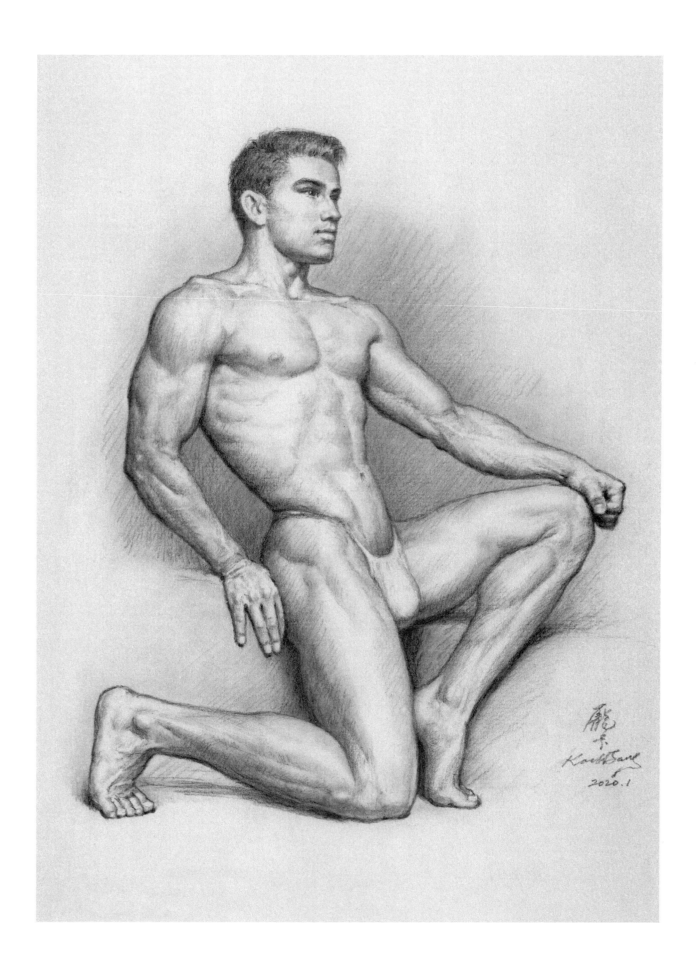

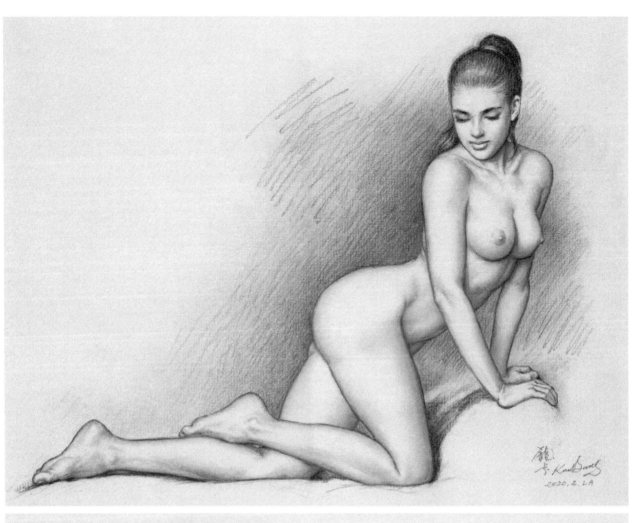

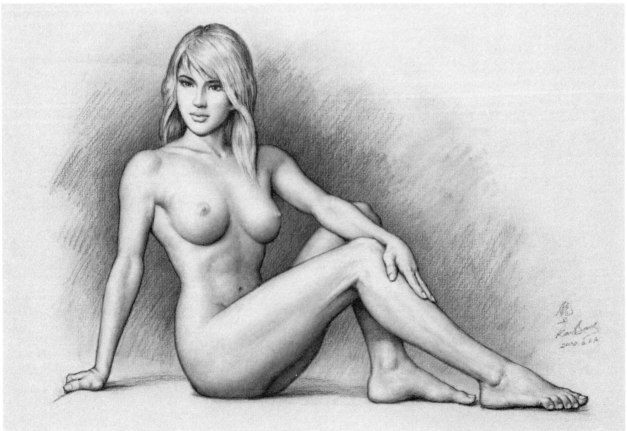

204

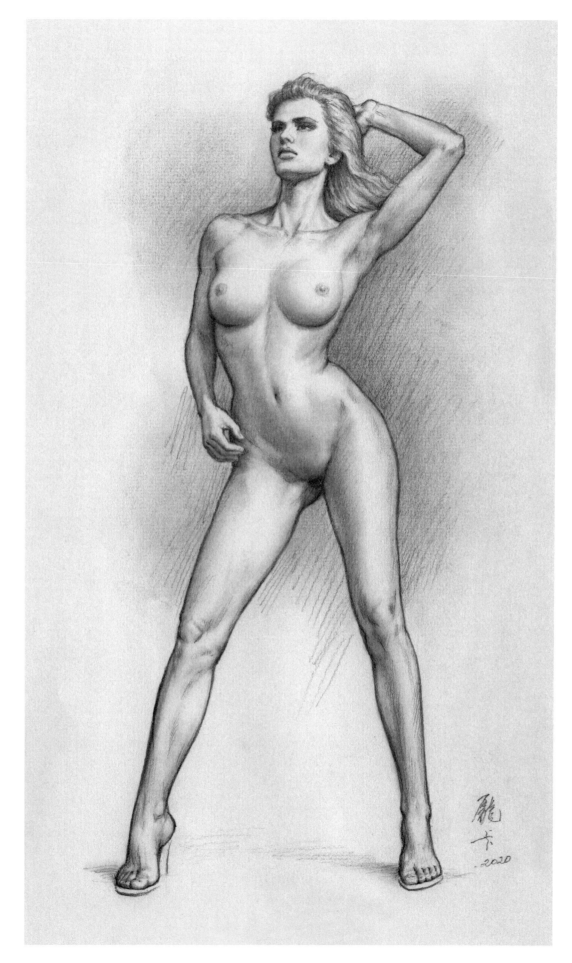

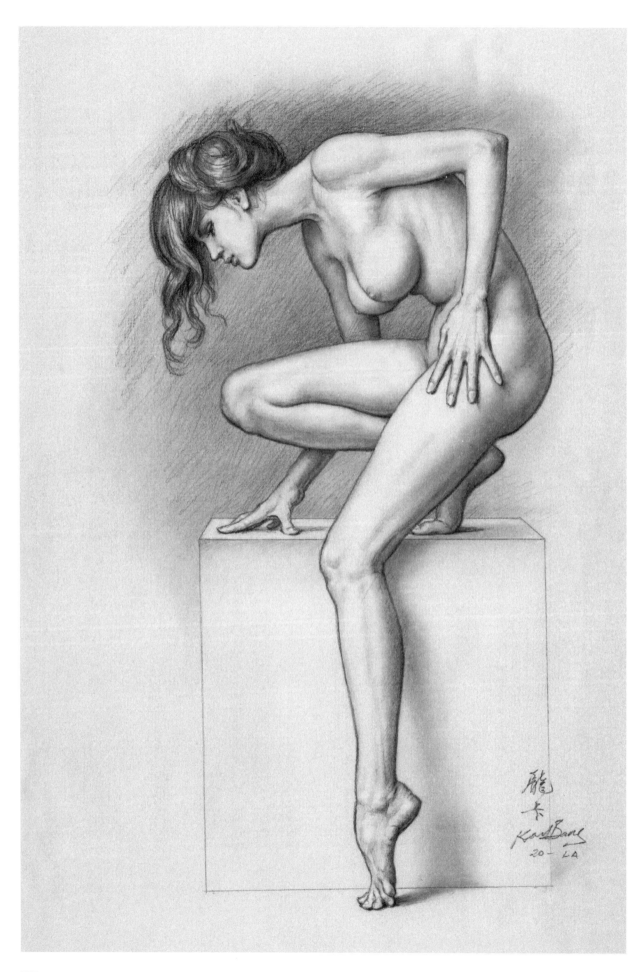

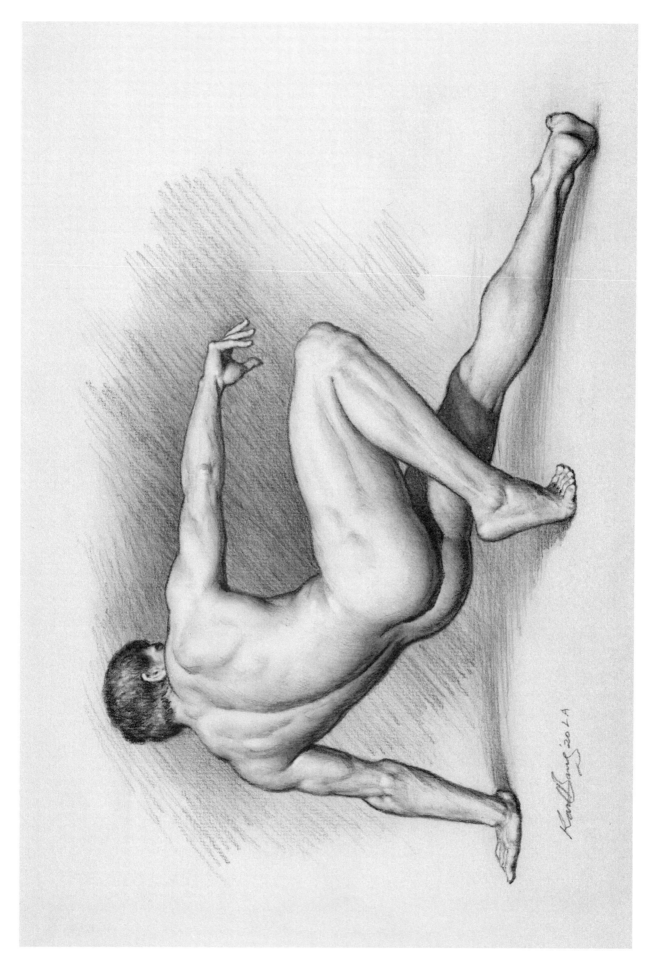

图书在版编目（CIP）数据

人体模特绘画临本 / 庞卡著. -- 上海：上海人民
美术出版社，2020.9

ISBN 978-7-5586-1753-9

Ⅰ. ①人… Ⅱ. ①庞… Ⅲ. ①人体画－绘画技法
Ⅳ. ①J211.25

中国版本图书馆CIP数据核字(2020)第161885号

人体模特绘画临本

著　　者	庞　卡	
策　　划	潘志明　姚琴琴	
责任编辑	姚琴琴	
装帧设计	姚琴琴	
技术编辑	史　湧	
出版发行	上海人民美術出版社	
	（上海长乐路672弄33号）	
印　　刷	上海天地海设计印刷有限公司	
开　　本	889×1194　1/16	
印　　张	13	
版　　次	2020年11月第1版	
印　　次	2020年11月第1次	
书　　号	ISBN 978-7-5586-1753-9	
定　　价	78.00元	